All Voices from the Island

島嶼湧現的聲音

WALK FOR
THE WILD BIRDS

野鳥散步

林麗琪————繪・著

Leigi's drawing book

目次

Part III | 水之涯

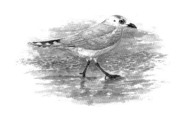

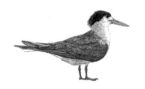

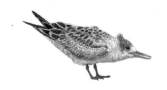

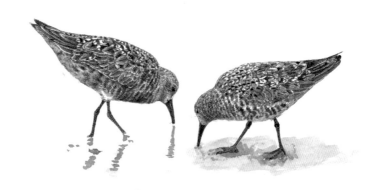

前言｜候鳥朋友帶我重新認識家鄉

　　經常散步住家附近的北投丹鳳山，從欣賞山林的變化到漸漸發現許多鳥類的聲影。因緣際會，朋友借我一支400mm的長鏡頭，我開始背著相機，走進散步、拍鳥的日常。

　　從生活中常見的麻雀、綠繡眼、紅嘴黑鵯、八哥、小白鷺……逐次認識各種鳥類，並發現隨時隨地都有鳥可賞。候鳥們依循遷徙航線南來北往，打破國界的藩籬光臨四面環海的臺灣島嶼。尤其宜蘭每年僅收成一期稻作，休耕養田為鳥類帶來豐盈的食物，成為水鳥入境的棲地。我想像鳥群飛行的視角。從海上望見一片畚箕形般的水鄉澤國。與陸續光臨的水鳥不期而遇，成為生活中的驚喜與盼望。

　　沿著水田尋鳥，躲藏水稻新葉旁的鷹斑鷸，穿著老鷹斑紋的衣裳；喜歡水位及膝的高蹺鴴，成群結隊棲息。水田中一片浮出水面的泥灘地，成為小環頸鴴、穉鷸、濱鷸、磯鷸、雲雀鷸的田徑場；牠們像短跑健將，迅速在泥地移動身軀。田埂旁隱藏著金斑鴴、田鷸、彩鷸等鳥類。喜歡走進荒蕪人煙的沼澤、探訪充滿生機的樹林，總是在炎炎夏日，觀賞夏候鳥中的燕鷗群鳥棲息海邊，自由遨翔、覓食的景況。這些新認識的鳥朋友，帶領我穿梭叢林、拜訪各個海岸與村落，更讓我重新認識自己成長的地方。

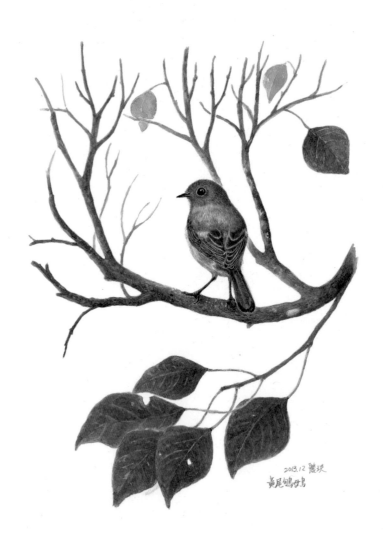

2013.12 麗瑛

黃尾鴝母鳥

時常散步的路線，有人每隔一百公尺就倒一堆狗飼料，成為斑鳩、樹鵲、臺灣藍鵲、松鼠等動物覓食的地方。天雨時，棲息在公路底下灌木叢的竹雞，也來享用變糊的狗食。當我走近，鳥兒們紛紛飛離，這群竹雞慌張閃躲車子，驚險越過馬路回到山坡下的叢林，令人為牠們捏把冷汗。善心人士的好意，可能會對野鳥的生命造成威脅。

　　五號高速公路縮短城鄉差距，為宜蘭帶來觀光人潮。廣袤的水田，待價而沽的農地，出售的廣告招牌比比皆是。一塊塊消失的田地，到處動工興建的豪華別墅，如雨後春筍，紛紛築起的厚實水泥圍牆，撕裂了農村田園景象，分崩離析的田地瓦解野鳥的棲息環境，更壓迫水鳥的生活空間。冀望人們在地方的建設，能尊重友善自然，讓鳥類朋友更能自在棲息。

2021.4.5 麗琪

PART

I

山林間

冰雪中現身的藍尾鴝

二〇一六年一月，強烈冷氣團來襲。東北季風夾帶潮溼水氣的霸王級寒流，發出猛烈如發狂般的呼嘯，臺灣各地紛紛降雪，造成罕見的山區雪境。北投住家旁的山坡，也飄下紛飛雪花，若非冰霰觸地後逐漸融化，我以為是樹上飄零的落花。

低溫寒冷的早晨，沿著大屯山覆滿純淨雪白的山徑步行。冰天地凍中踏雪漫步，我的身體卻乾爽舒適，飄散的白雪在空中起舞旋轉，感受山林白花花的稀奇景況。香楠載滿冰雪的葉片，擁護著猩紅色的芽苞，腎蕨的羽狀複葉像撒上糖霜般可口，竹葉草的葉片冒出頭來深呼吸，裡白葉薯榔的褐色果實盛著冰沙般的雪。

藍尾鴝

學 名　*Tarsiger cyanurus*

別 名　紅脇藍尾鴝

科 名　鶲科

棲 地　中低海拔山區的森林或灌叢

不普遍冬候鳥

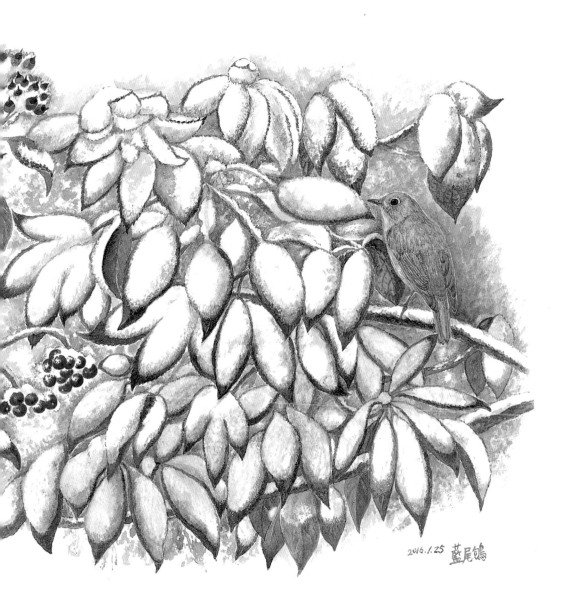

2016.1.25 藍尾鴝

闊葉林隨山坡起伏變化著樹形，各種姿態的枝條鋪滿白雪。雪花將樹幹的紋理撫平，好像充滿藝術性的陶藝作品。平常充滿綠蔭的山林，極目所見，轉變成單純色系的白色境界，讓人處於不真實的幻境，踏著沙沙鬆軟質感的地面，每一步都是驚奇的體驗。

往小南峰泥濘的路徑，雖然有繩索輔助，努力踏穩的每個腳步仍不時往下滑，一雙腳簡直在泥淖中打滾，尤其在陡峭溼滑的岩階，得要小心攀爬。疑似野兔的動物腳印在雪上露出行蹤，消失在芒叢旁的洞穴。春天的野草新葉被雪霜冰封，雪白表面露出葉形的陰影。灌木叢被雪包覆，僅露出細細的輪廓線，看起來好細緻，雪花也幫樹幹上的伏石蕨妝點白色粉霜，像是可口的甜點。深紅色的月桃果實，披著白霜更顯耀眼。紅果金粟蘭好似耀眼的寶石，在潔白的視野中熠熠生輝；筆筒樹的新芽苞，冰雪填滿葉芽空隙，就像冰鎮的海產。雪改造了山景。

愈接近小南峰，覆蓋著樹林的雪花愈顯厚重，給人目不暇給的感動。忽然一隻藍尾鴝雌鳥現身雪地枝條上，牠睜著黑溜溜的雙眼東張西望，短距跳躍移動。雖然短暫停留即飛離，牠那可愛精靈般的身影，還是為冰雪增添了溫度與色彩。山坳轉彎處巧遇移動的身影，原來是一隻竹雞在泥濘溼滑的路徑上靜悄悄踱步，當牠一發現動靜，便慌慌張張隱匿至雪白樹叢。向陽的樹林藤蔓，一群小彎嘴畫眉和繡眼畫眉在濃密的蔓條上嬉戲鳴唱，山頂蔓生五節芒的緩坡，有著黑臉鵐的行蹤。這些在地的鳥類與來臺過冬的候鳥們，遇上氣候變遷的極端天氣，似乎也能適應環境，模樣充滿愉悅。

　　午後溫度漸升，回程中冰雪漸漸融化，堆疊樹上的積雪，不時會崩落雪花，就像灑下綿綿雪霜，在幽靜樹林發出此起彼落的墜落聲響。隨著山坡逐漸下降的海拔，融雪中，雪白的冰已讓水滴穿成孔洞，彷如侵蝕的白色岩塊；山路旁水鴨腳秋海棠的葉片變成醃製的鹹菜般，埋在冰中呈現橄欖黃的色彩，我採了一朵冰漬的花朵含入口中，爽脆微酸的口感真是美味，冰層半掩著粉紅色花瓣，更形美麗。下山了！彷彿從白色虛擬幻境回到現實。

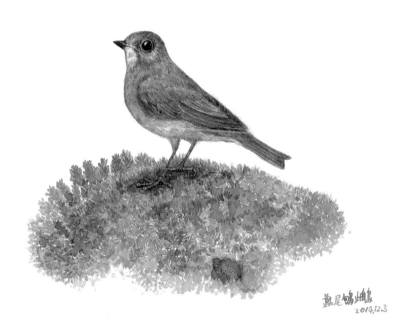

藍尾鴝雌鳥
2014.12.3

見到鵂鶹的新年

　　新年立下遇見鵂鶹的願望，想不到在年初就實現了。大多棲息於中海拔樹林的鵂鶹，低溫天候有遷徙低海拔與平地生活的習性。記得曾於春日清晨的新北烏來山區，在林間聽見鵂鶹的鳴聲。春寒料峭時節，朋友傳來一隻鵂鶹未成鳥闖入平地小學的幼稚園教室，將自己蹲身在一列玩偶的有趣畫面。

　　氣溫寒冷的傍晚，來到傳聞有鵂鶹出沒的布洛灣。一大群拍鳥人已紛紛收拾裝備，準備離去。其中一位資深拍鳥人，熱心地與我們分享鵂鶹曾出沒的方位。雖然天色已漸漸昏暗，我仍希望與心儀的對象見一面，集中眼力在灌木叢仔細搜尋橫伸的枝椏與枯枝，果然在與我眼睛等高的枝條上，發現鵂鶹的身影，就像一小截凸出的樹幹。原來這種體型最小的猛禽，僅有拳頭般大小。牠那圓溜溜的雙眼炯炯有神地直視著我。鵂鶹圓型的頭部，布滿金褐色的斑點，胸前有褐色的橫紋，腹面的白色羽毛有好幾道水滴型縱紋。無意間，鳥兒滑順地將頭轉了一百八十度，就像裝了電池的絨毛玩偶，可愛極了！頭後方顯現具有欺敵作用的假眼，是黑色羽毛斑紋模擬而成的一雙大眼睛。

　　隔天，好幾位早起的拍鳥人已經架好大砲就位，我以望遠鏡搜尋一番，沒有著落。過了半晌，經驗老道的拍鳥人輕聲吆喝著大夥兒，我循著鏡頭方向望去，再度見到鵂鶹。牠那圓滾滾的身子好像一團絨毛球，以雙腳趾攫住枝幹，胸腹隨著呼吸一鼓一鼓起伏著，有時些微扭動蓬鬆羽毛的身子，有時側著頭專注察看地面或樹上的動靜，每個動作表情都牽引著眾人的目光。驟然間，鵂鶹飛至草地上，又以疾速飛回枝幹停佇，這時淡黃色的腳掌已攫住一隻蝗蟲。一陣冠羽畫眉的鳴聲響起，鵂鶹也瞬間飛離，留下賞鳥人的嘆息！

　　不久之後，聽說大雪山有一巢正在育雛的大赤啄木，於是吸引了大批賞鳥人前去拍攝。鳥友拍到了一個鏡頭，一隻鵂鶹趁親鳥不在，闖入大赤啄木洞穴偷襲兩隻

幼鳥。原來體型小巧的鵂鶹，早已對樹洞裡的幼鳥虎視眈眈。鵂鶹長得一副萌樣，在牠那可愛臉龐的背後，卻深深隱藏著殺機。演化的過程，不斷上演一幕幕弱肉強食的畫面，這就是自然法則。

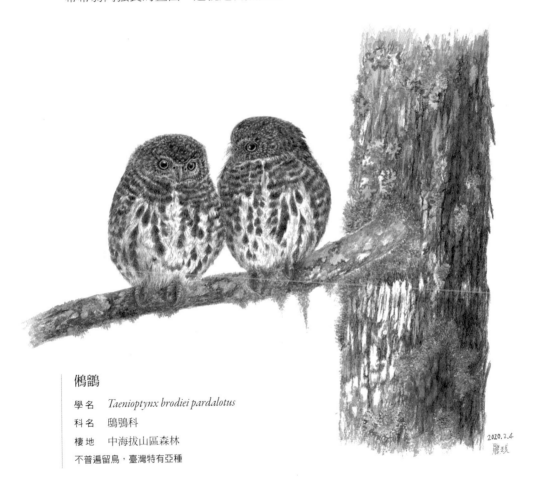

鵂鶹

學 名　*Taenioptynx brodiei pardalotus*

科 名　鴟鴞科

棲 地　中海拔山區森林

不普遍留鳥，臺灣特有亞種

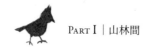

求偶期的藍腹鷴與乞食的帝雉

　　野地植物跟著時序展開葉芽、花苞，結出果實；野鳥也隨著季節轉變形貌，漸進變化羽色，形成繁殖羽特徵。求偶期的藍腹鷴雄鳥，眼睛周圍漸漸膨大起肉冠，肉垂往上高高聳起，往下遮住了臉頰，左右兩側幾乎掩蓋了嘴喙和眼後。肉垂顏色愈來愈鮮紅，好似戴著面具、雍容華貴的公爵。牠神采飛揚地豎起頭頂的白色冠羽，像戴了擁有權力的皇冠，意氣風發地快步遊走，不斷驅逐覓食中的雌鳥，一副驕矜自滿的模樣。藍腹鷴雌鳥的眼睛周圍，此時也變得更加紅潤。

　　藍腹鷴雄鳥一身發亮而奢華的紅紫色背羽，腰部延伸至尾上的覆羽則是高雅的白色。覆瓦狀鱗片般的羽毛，蓬鬆滑順，擁有如藍色天鵝絨般細緻的質地，羽緣彷彿繡上精緻的絲質荷葉邊，非常絢麗璀璨。擁有一束雉科鳥類特別動人的圓錐型尾翼。

　　雲霧飄渺的坡地，帶著一股神祕氛圍。牠們在濃密樹林下的陡坡活動，忽隱忽現，以茁壯有力的淡紅色腳爪，邁開步伐，飛快迅速出沒碎石礫坡地，雄鳥更以橫行霸道之姿闖蕩林間。

藍腹鷴

學名　　*Lophura swinhoii*

科名　　雉科

棲地　　海拔 2000 公尺以下中低海拔的闊葉林或混生林中

不普遍留鳥，臺灣特有種

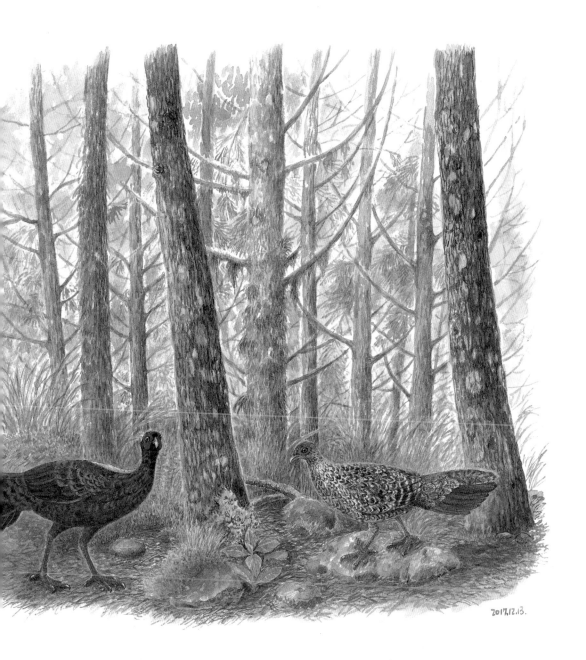

2017.12.13.

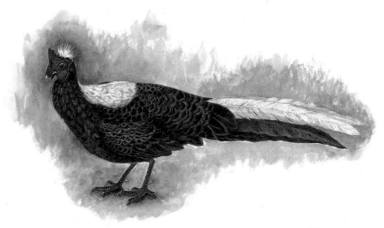

2o5l.28 藍腹鷴

　　偶然間，一隻藍腹鷴雌鳥穿梭經常有人餵食的斜坡覓食，忽又匆忙地隱遁坡地深處，不見蹤影。身旁一位拍鳥人不耐等待，隨地抓起一把沙石灑下坡坎誘鳥，藍腹鷴果然受到「涮涮、喀喇、嘩嘩」的聲音吸引，相繼出現林地覓食。

　　半年後，一次雨後涼爽的傍晚路過大雪山公路，巧遇一對帝雉在路旁的草叢踱步。帝雉雄鳥見我們熄火推開車門，立刻移動身軀，踩著迅捷的步伐來到我跟前。牠像急著招攬觀光客的小販，對於身上沒有任何食物的我毫無畏懼。帝雉雄鳥生怕我不買單，一路追隨糾纏著我；害羞的帝雉雌鳥則帶著膽怯的眼神站得遠遠的，謹慎行事，時時留意我們的動靜，以小跑步在邊坡的野草間忽隱忽現。

　　我趁著帝雉近距離討食時進行拍攝記錄，牠執迷不悟地跟在我們身旁許久。見我捉襟見肘，索性回到草地覓食，自在地啄食草叢的葉片、種子。

公帝雉擁有一身神祕優雅的鈷藍色羽毛，搭配白色斑紋尾翼，隱隱閃爍雍容高貴的絲質光澤。寧靜而沉穩的美麗身影，在充滿迷霧的山林間遊移。這處總有著幾門大砲鏡頭的熱門帝雉拍攝景點，養成帝雉被餵食的習慣。遇上天候不佳，鮮少遊客光顧的時候，雖是千元鈔票上的臺灣特有種鳥類，也淪落到向人們乞討食物的境地。

現身霧林帶的
帝雉雄鳥與雌鳥

有竹雞的野叢

　　日夜交接之際，大地逐漸擺脫陰沉的黑幕，慢慢明朗起來。
在日頭覥腆的光線中，漫步大屯自然公園，輕風徐徐越過湖面草
叢，迎面拂來和悅的氣息。竹雞在遠處熱烈鳴啼，我沿著山野邊
坡留意動靜。

　　一隻竹雞站在臺灣菱葉常春藤攀附的岩石上，靈敏的鳥發現
我的身影，隨即隱沒，接著三隻竹雞紛紛從樹上躍下，迅速奔入
叢林。這個情景令我想起娘家圈養的雞群，牠們在夜晚總習慣於
枝幹上休憩。由於雞的視力在夜間不甚靈光，每逢年節，媽媽在
除夕前一天夜裡進入雞舍，即可輕易將即將成為祭品的雞抓入籠
子，以便隔天順利宰殺，烹飪之後奉上牲禮祭拜神明。果然同屬
於雉科的鳥類都有在樹上棲息的慣性。

臺灣竹雞

學名　*Bambusicola sonorivox*
別名　竹雞
科名　雉科
棲地　林地
普遍留鳥，臺灣特有種

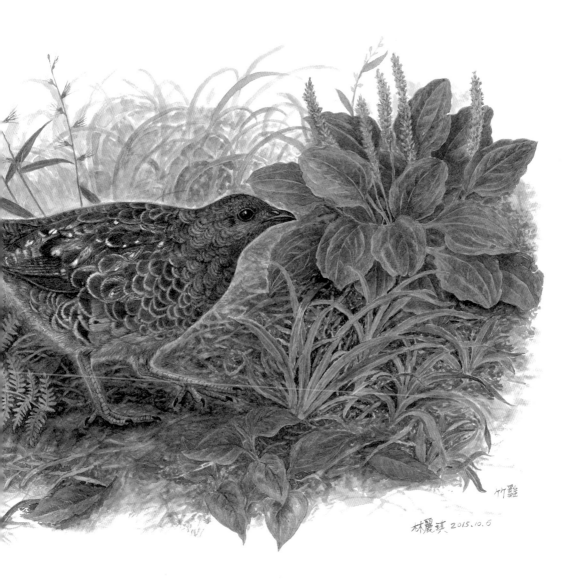

竹雞

林麗琪 2015.10.6

23

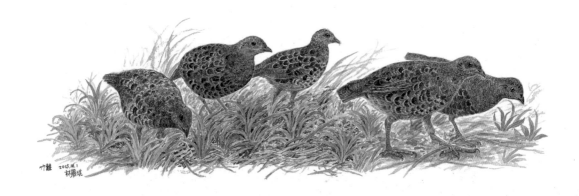

走進湖畔草坡，再度發現竹雞，正從湖邊的芒草叢踱步現身，牠發現我之後，立即縮回叢林。眼前一棵受到蘇迪勒颱風威脅而傾倒地面的野鴉椿，樹冠的綠葉成為掩護我的天然偽裝帳。頃刻間，芒草叢交錯的洞口，竹雞魚貫而出，接連四隻帶著警戒的神色，邊走邊覓食。領群前行的竹雞發現我暴露在外的破綻，再度隱沒芒叢；接著一隻以大腳爪攀爬至坡頂雜亂的枯葉間，直挺挺站著像是全身武裝的部落勇士，威風凜凜並趾高氣揚地開展磚褐色的尾翼，奮力發出「嘎嘎」的叫聲，展現警示的意味，不知是在警告同伴還是恐嚇我？

其後，一次從冷水坑步入往夢幻湖的石階，沿途陸續有竹雞現身，一開始我畏首畏足地隱身草叢拍攝記錄，逐漸發現這裡的竹雞完全不怕生，牠們毫無畏懼之色，幾乎像家裡的貓般可近距離觀察。尤其當竹雞聽到塑膠袋的聲響，神情顯得異常興奮，讓我意識到此地的竹雞已養成被登山客餵食的習性。

春雨後走進林間

　　在雨後的燠熱中走進山坡，山徑的香楠落花經過陽光烘培和雨水的攪拌，發酵成咖啡色的泥淖。樹林中錫蘭橄欖樹下，褪色蜷曲的落葉間冒出大菁、野桐、血桐新苗；昭和草、粉黃縷絨花、紫背草的花兒盛放，林間充滿絲絲沁涼的微風。紋白蝶忽高忽低的飛舞，忙碌的長腳蜂嗡嗡作響地快速從我眼前掠過，漫步林地的螞蟻，好奇地爬上我的筆記本探個究竟。我殷殷期盼樹鷚的蹤影，仔細聆聽四周的動靜，輕快忽悠的鳴聲傳來，宣告大冠鷲從森林外圍起飛的消息，昨夜殘留樹葉的雨水從葉尖滑落晶瑩剔透的水珠。

　　隱約聽見林間「嗞嗞」的細微短音，我隨著聲音前進，樹林中一隻隻飛躍的鳥影，紛紛隱沒山崖的相思樹叢，樹鷚橄欖色的頭部在覆滿青苔的岩石後頭

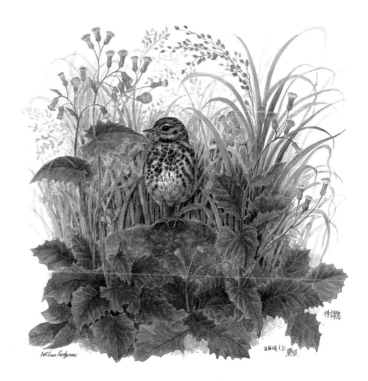

白腰文鳥

學 名 *Lonchura striata*
別 名 尖尾文鳥
科 名 梅花雀科
棲 地 低海拔草生環境或農地

普遍留鳥

鑽動，我小心翼翼地撥開雙面刺布滿荊棘的莖條，跨越菝葜長滿倒勾的植株，穿越芒草叢和米飯花的細枝，一不小心被富有彈性的蜘蛛網捕獲，絡黃色的絲線緊緊纏裹我的帽子。濡溼的地面削減了我的腳步聲，順利將自己潛伏在香楠樹幹後頭，屏息凝視極為機靈敏感的鳥兒。牠們一隻尾隨著一隻安靜地以穩健謹慎的步伐，像是沙場老手般熟悉砂岩的地形環境，魚貫穿梭嶙峋崎嶇的坡地，飛進崖邊的灌木叢隱沒。

接著有白腰文鳥在灌木叢鑽動身影，邊啄食邊發出細碎的「啾啾」鳴聲。輕聲細語的鳥鳴，充滿愉悅的氣氛。牠們躍上五節芒的莖稈，盡情地大啖種子。典型梅花雀科的口器，就像老虎鉗有著圓錐形的嘴喙。牠們不斷在山徑旁的草叢覓食，以雙爪壓下果穗享用。鳥兒嘴邊沾滿了籽實碎屑，有時躍下地面，伸長頸子啄粉黃櫻絨花的冠毛種子。

白腰文鳥好似穿著一件咖啡色與米白搭配的毛衣。有一道道米白線條的精緻緹花紋路，米色羽毛的腹部延伸至腰背，牠那黑色羽毛的尖尾巴，形同我的沾水筆頭，尖得好像可以用來書寫一樣。

鳥兒紛紛躍出灌木叢在路徑踱步，對我視若無睹。其中一隻佇立枯木上理羽，仔細地啄弄胸前和腋下的羽毛，旋轉頭部梳理尾上腹羽，閉起眼簾一副陶然的表情。牠將全身的羽毛打理得蓬鬆舒爽，接著跟隨鳥群竄入叢林隱沒。

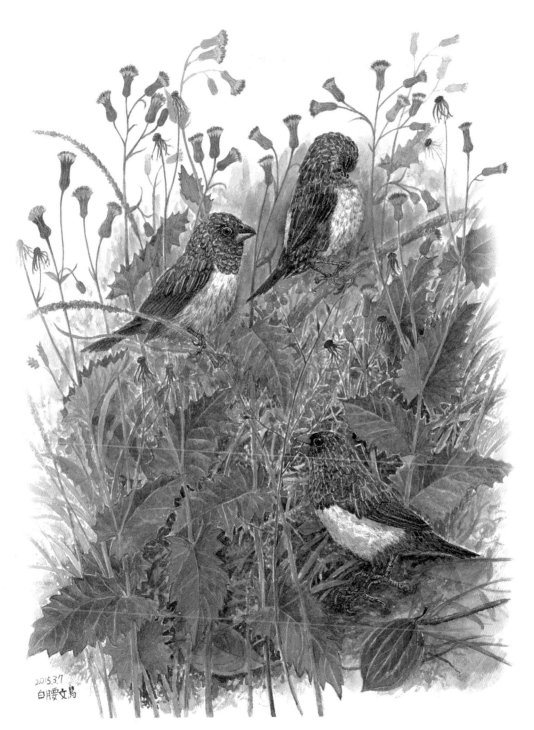

2015.3.7
白腰文鳥

大彎嘴畫眉的野蠻覓食

　　梅雨季節的山邊公路，持續降雨讓土地飽含水氣。喜歡待在泥地生活的動物們，紛紛從土壤中出走，卻被來往的汽車輪胎輾成稀巴爛；柏油路面盡是一道道蚯蚓糊、蟾蜍泥、蝸牛羹，青蛙粥，以及一碟碟白蟻翅膀的小菜。

　　紅嘴黑鵯趁著雨天在長滿芽苞的雀榕樹上覓食，飽足餐點，愉悅地在枝幹上理羽並抖翅甩掉雨水，一副清爽潔淨的模樣。綠繡眼小巧的身影在枝椏間輕快溜轉，倒吊著身子啄食。臺灣藍鵲也在積滿落葉泥沙的山溝啄食藏身土中的蠕蟲，再啣著滿嘴喙的蟲子回巢餵養下一代。

大彎嘴

學　名　*Erythrogenys erythrocnemis*

科　名　畫眉科

棲　地　多居於中、低海拔森林中

臺灣特有種

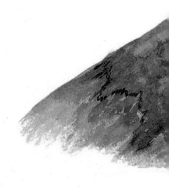

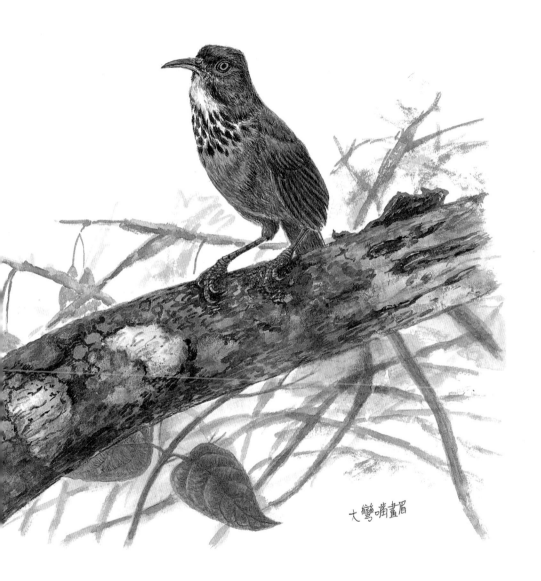

大彎嘴畫眉

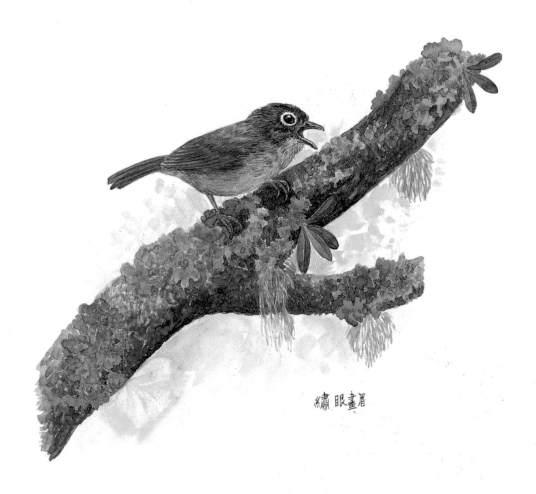

繡眼畫眉

　　大屯自然公園坡地的交錯芒叢，大約有五、六隻鳥兒晃動的身影，大彎嘴畫眉幼鳥紛紛現身橫臥的枯木，一隻接著一隻笨拙地穿梭灌木叢。大彎嘴畫眉族群，穿梭在金毛杜鵑繁密的枝椏間，牠們就像一群打家劫舍的不良分子，張著如土匪般惡狠狠的眼神，一副盛氣凌人的模樣。鐮刀狀嘴喙對著草叢出擊，動作粗魯地刨開枯葉泥屑，盡情搖擺頭部，使勁掃開鋪滿土地的枯枝落葉；甚至利用身體往下衝的力氣鑿洞，好比一隻調皮又帶怒氣的狗，失去理智地扒抓泥土，演出一場充滿暴戾的野蠻遊戲。鳥有力的喙如夾子般挑起植物的根，瞬間攫取一隻蜘蛛，繼而獵取了土中的鼠婦。彎刀狀的嘴像臺袖珍挖土機般不斷深入土裡，將頭胸部探進土壤中，窮凶惡極的吃相讓喙部沾滿泥土。

　　待鳥群轉移至另一處陣地，我湊近察看杜鵑花叢下的地面，留下被大彎嘴畫眉挖掘的兩個漏斗形土洞，約有食指長的深度。原來大彎嘴畫眉除了獵食灌木叢的蟲子，生活地底的小生物也難逃牠的如刀之喙。

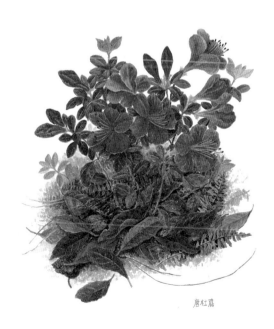

唐杜鵑

五色鳥的鑿洞現場

豔陽高照的近午時分，滿山滿谷盡是五色鳥滾動喉頭的重奏鼓音鳴聲，仰望透光花白的樹冠，卻遍尋不著牠的形跡。林子裡，一隻赤腹松鼠頑皮地倒掛樹幹，發出玩具槍般滑稽的「砰砰」聲響。強風陣陣吹襲過樹林，陽光穿透甩頭翻旋的樹葉，投映在砂岩路面上，搖曳著斑斑樹影。青斑蝶御風飛行，任風勢擺布左右方向，彷彿帶著醉意的踉蹌舞姿。

信步後山的大頭茶林徑，欣賞芒萁為山坡填寫綠芽新葉，忽然聽見了悶悶的「咚！咚！」聲，心想大概又是赤腹松鼠的搞怪叫聲。尋聲探究一番，發現山坡的一棵枯木上，一隻色彩鮮麗的五色鳥正勤快地鑿洞巢，牠灰綠色的腳爪緊緊攫住洞緣，以強健的嘴喙使勁敲打洞口，一道灰黑色的口器彷彿是木匠手中的鑿刀。五色鳥毋須用鉛筆在樹幹測量打草稿，就能精準鑽鑿出心中的巢形藍圖。

牠專注地啄木頭，只維持兩分鐘的時間，便毅然決定飛離現場。我佇立原地端詳五色鳥選擇的枯木，木頭上端有個陳舊的巢洞，腐朽斑駁的樹皮上長著茶褐色的菌類。樹林裡的枯立木是五色鳥的庇護所，樹木倒臥朽敗的枝幹也有豐碩的生命價值，自然循環不息的運作，讓大地呈現盎然生機。

五色鳥

學名　*Psilopogon nuchalis*
別名　臺灣擬啄木、花和尚
科名　鬚鴷科
棲地　平地至中高海拔闊葉林

普遍留鳥，臺灣特有種

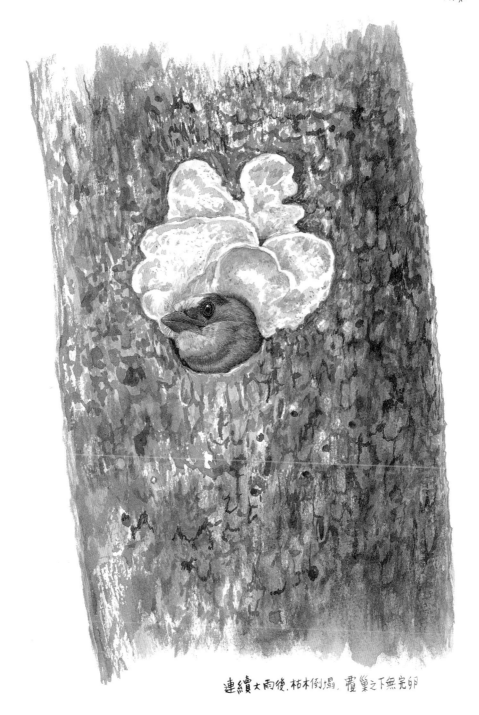

連續大雨後，枯木倒塌，覆巢之下無完卵

慶祝母親節的鳳頭蒼鷹

　　近來鋒面滯留，陰雨潮溼，鳳頭蒼鷹母鳥待在巢中照料雛鳥。遇上措手不及突襲的豪雨，母鳥得時時刻刻像一把愛心傘，保護雛鳥不受無情的大雨摧殘。不按牌理出牌的天候，令母鳥必須加倍辛苦地付出心力。

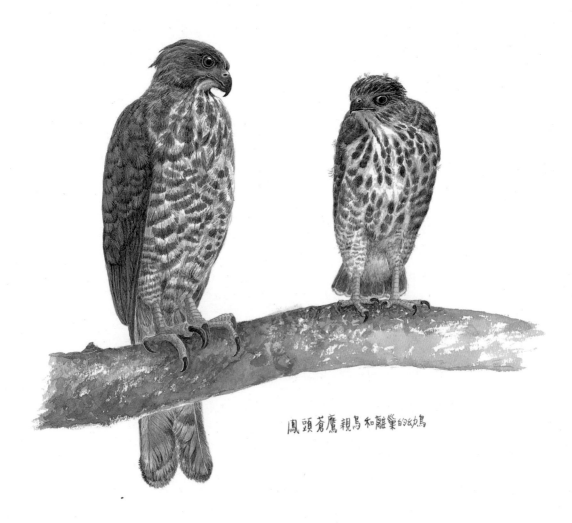

鳳頭蒼鷹親鳥和離巢的幼鳥

　　早晨八點，鳳頭蒼鷹雌鳥在巢邊以嘴喙整理內務，鳳頭蒼鷹雄鳥如菱角色澤下彎的嘴喙，啣取一隻血肉糢糊的小動物，置放在猛禽勢力範圍的榕樹粗枝上。我以望遠鏡觀察，是隻被開腸破肚、露出內臟的灰白老鼠。

　　回到巢內的母鳥露出水滴紋的褐色胸膛坐在巢邊，散發著慈祥關愛的眼神，仰著頭部啄弄的動作，流露溫柔體恤的愛憐。忽然間，巢內露出白色毛毬絨的頭形，我猛然意識到：鳳頭蒼鷹的蛋孵化成功，內心充滿喜悅與感動的呼喊：「看見雛鳥了！」一眨眼，巢內長滿白毛的小東西縮回交錯著枝條的巢內。內心盤算，母鳥坐巢至今已四十天，令我想起兩天前，母鳥採了一段香楠枝葉補巢，掩蔽面向馬路方位的視線。

鳳頭蒼鷹

學　名　*Accipiter trivirgatus formosae*
別　名　鳳頭鷹、粉鳥鷹
科　名　鷹科
棲　地　中低海拔森林
普遍留鳥，臺灣特有亞種

　　近來充沛的雨水，讓樹林的枝葉藤蔓生長更為茂密，尤其心思縝密的母鳥，勤於整理補巢；遇上有風的天氣，鳥巢被山風吹得如搖籃擺盪，樹林飄動翻轉的層疊綠葉，讓觀察猛禽家庭的生活漸形困難。

　　窒悶了好幾天，太陽終於擺脫連日徘徊流連的陰鬱雲層，展露喜悅的陽光。樹林一陣陣舒適的涼風吹拂，晾乾了沉重濡溼的葉片，風兒撩開遮擋鳥巢繁密的葉子，讓我的目光得以穿過枝葉間的小窗口，隱約看見正在餵食的親鳥。白色羽毛帶了些許斑點的雛鳥，張口仰頭接收母鳥以嘴喙送進的食物，不急不徐地慢慢享用。這頓餐點大約花了三十分鐘，母鳥富有耐心的輕緩動作，流露出無微不至的關愛。

　　午後，母鳥飛出鳥巢，停駐僅離公路四公尺的枯木，牠那雙銳利的眼睛，盯著樹冠一對彷彿在嬉笑怒罵的紅嘴黑鵯。黑枕藍鶲在茂密的林間飛躍並發出響亮的鳴聲，樹鵲們盤踞枝椏發出急躁的鳥鳴，這些都沒能引起鳳頭蒼鷹的獵取興致。對於過往的人們與車流無動於衷，牠只專注啄弄胸前的羽毛，澎起了胸腹羽，伸出包裹脛骨的細密橫紋羽毛，露出有黑色尖鉤的腳爪。牠將身體往前伸展，拱起雙翅抬高屁股射出排遺，顯得很放鬆。在人類慶祝母親節的日子，我要跟鳳頭蒼鷹母鳥說一聲：辛苦了！

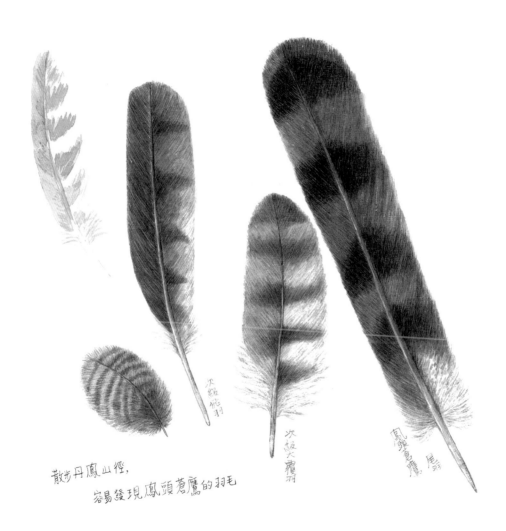

散步丹鳳山徑，
容易發現鳳頭蒼鷹的羽毛

次級飛羽

次級飛羽

鳳頭蒼鷹 尾羽

天籟之音──深山鶯

清晨耀眼的光線投映在合歡山坡，公路旁褐毛柳的樹叢陰影，一隻在樹影裡活動的鳥兒，急速竄進灌木叢，我走近找尋鳥的蹤影。臺灣叢樹鶯在枝椏間發出細微的響板聲搭配平緩的哨音，這深植我心的親切樂音，是我心目中代表小風口印象的鳥類。

山徑旁的灌木叢，玉山小檗的枝條開滿鮮黃色的花朵，苞片有橘紅色的紋路，鋸齒葉緣帶有尖銳的刺，葉腋更有堅硬的棘刺，就像擁有尖錐般的防衛武器保護著美麗花序。

忽然一陣急促的鳴聲，吸引我的視線，一對身形小巧的紅頭山雀於枝幹上躍動，發出一連串「滴滴滴」的短音，牠們啄食隱身地衣的小蟲。隨著鳥兒活潑好動的蹤跡，繼而出現一對在叢林覓食玩耍的栗背林鴝。喜歡帶路的栗背林鴝，總與我保持兩、三公尺之距。不管佇立地面或樹枝上，總是挺起腰桿地站著，保持最優美的體態。

深山鶯從活潑婉轉的鳴聲轉換曲調，好似由宣敘調進入主題的詠嘆調，從平緩逐漸變成清亮高亢的樂音，就像即將引吭高歌的女伶，仰起喉頭專注地凝視。牠以平穩的起音揭開序曲，漸入愈來愈高的音階，令我想起以前音樂課的發音練習。由胸腔共鳴的沉穩，漸次拉高至頭頂音域的共鳴。一段由遠而近的音波，嵌入我的腦海。在空曠的山頂聆賞深山鶯的歌聲，搭配現場圍繞著的綿延壯麗的合歡山脈，這首深山鶯創作的樂曲，呈現純淨美妙的天籟之音。

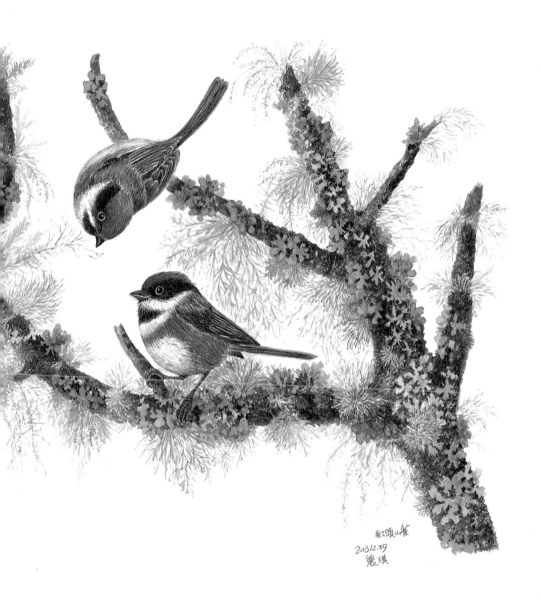

紅頭山雀
2013.12.29
麗琪

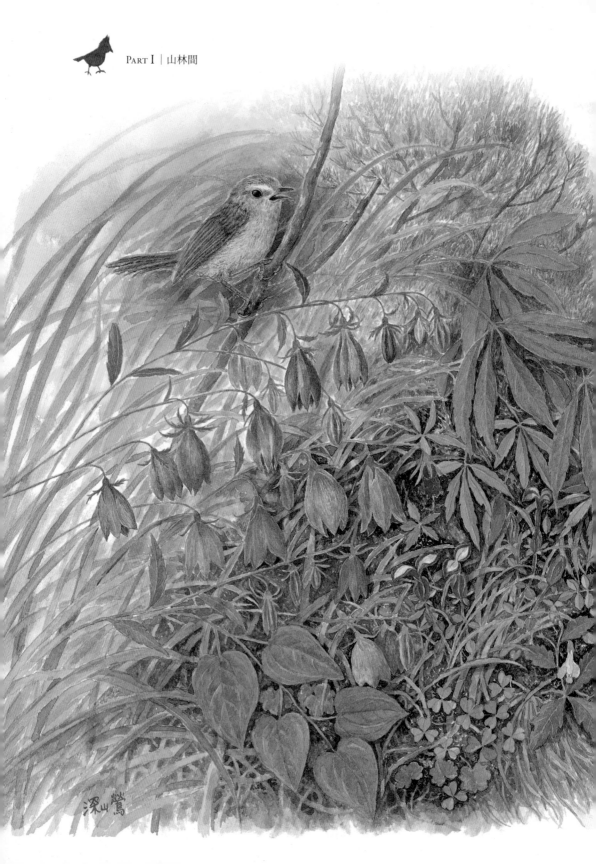

深山鶯

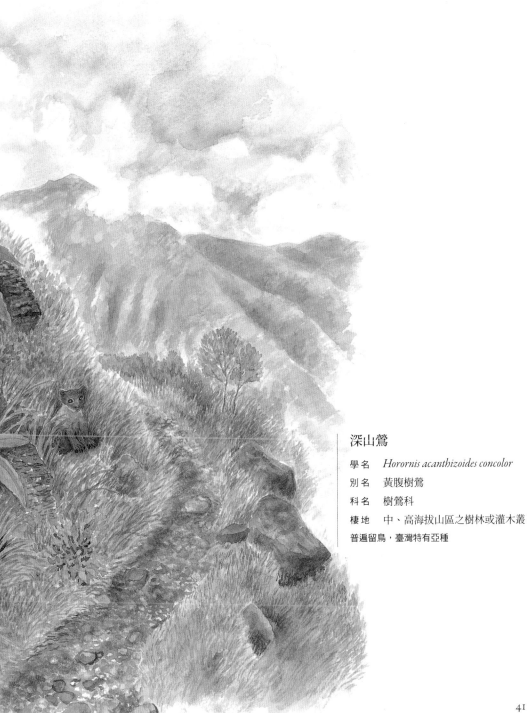

深山鶯

學名　*Horornis acanthizoides concolor*

別名　黃腹樹鶯

科名　樹鶯科

棲地　中、高海拔山區之樹林或灌木叢

普遍留鳥，臺灣特有亞種

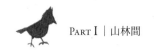

說唱俱佳的小彎嘴畫眉

　　鳥類繁殖期後，陸續見到親鳥帶領羽翼漸豐的幼鳥，在林間穿梭覓食活動，尤其雨後時光，總是發現許多鳥類的身影，隨著昆蟲的動向，在樹林橫衝直撞地覓食。

　　一群小彎嘴畫眉在山徑旁發出「咕咕」和吹哨聲，像個演說家般隱身叢林不斷變幻奇妙的音型，時而唱出像饒舌歌手的節奏，時而

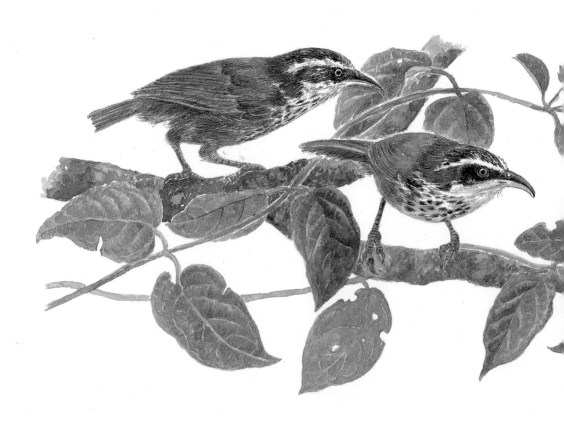

像一位叨唸的長輩，喋喋不休發出聒噪的鳴叫，我攀爬至坡頂，尋找
最佳位置觀賞這場生動演出。接著，群鳥在一叢盤旋交錯的爬藤歌
唱，展開一搭一唱地對話。隨著鳥音引導，我踩著柔軟的草地，發現
大屯自然公園滿地的高嶺斑葉蘭冒出花序，有些已經開了粉橘色的花
朵，一旁還有水鴨腳秋海棠的開花植株。

小彎嘴畫眉

小彎嘴

學 名　*Pomatorhinus musicus*
科 名　畫眉科
棲 地　棲息於平地或低海拔的闊葉林、次生林
普遍留鳥，臺灣特有種

43

　　步入濃密的樹林，再度遇見四五隻活蹦亂跳的小彎嘴畫眉，在枝椏間昂揚高歌，有時拉長尾音，有時以熱烈急促的拍子重複曲調，混搭著蟬鳴的背景音效，彷彿一曲簡短、生動愉悅的詼諧曲。忽然間，山邊公路響起連續的汽車警報聲，無預期的怪異聲響取代了鳥音，小彎嘴畫眉露出側耳傾聽的認真神情。鳥兒繼續在林間遊蕩，接著整群飛離有藤蔓的樹叢。

　　一次在軍艦岩附近的多岩山坡，我受到「呱呱、咕咕咕」及一長串「咯咯咯」連續音符的吸引，跟著音源走進一處隱密的岩地，找不到鳥的身影，卻發現砂岩上的捕鳥陷阱內放著麵包蟲和鳥音播放器。愛唱歌的小彎嘴畫眉經常是獵捕的名單之一。不忍見到鳥兒失去自由，僅能以柔性勸說捕鳥人放鳥兒自在飛翔吧！

　　屬於畫眉科的鳥類，其中有好幾種擅於鳴唱。尤其被譽為本土歌王的臺灣畫眉，天生一副好歌喉，擁有天賦異稟的鳴聲卻面臨獵捕壓力，因數量逐年減少，已受到《野生動物保育法》保護。

守護領域的小卷尾

　　南澳林務局工作站園區，忽聞小卷尾的鳴聲在遍植原生植物的林間悠囀，同伴吹著口哨模仿松雀鷹調皮的鳴聲。一隻小卷尾立刻飛到我們身旁的枝頭示威；牠以一種極為快速的聲調連續叫著，同伴繼續學著鳥兒混亂的音色，小卷尾周旋在我們活動的範圍。這隻穿著紳士燕尾服的黑色鳥，不顧形象，張著圓狠的大眼瞪視，氣急敗壞地發出一連串威脅的咒罵聲；接著像是著魔般，瘋狂地在林間穿梭，顯露高超的飛行技巧。牠那剪刀狀的尾翼能讓身體保持平衡，不管俯衝、上揚都能以輕巧身形飛行。

　　這隻小卷尾有時停在枯枝上，動怒般地張開翅膀，有時又像被激怒，以咄咄逼人的聲勢往前傾，發出類似口不擇言的鳥音；一隻不夠響亮，牠的夥伴也飛來一起造勢。小卷尾站在枝頭異口同聲地怒罵，牠們有時互望著對方，就像討論著重要議題，用慎重嚴肅的語調相互對應後，繼續展開驅逐我們的計畫。

　　小卷尾一身黑色羽毛，透過光線綻現金屬炫目的光彩，帶有粉紫色、寶藍色、透著藍綠色的油亮光澤，美麗而神祕的羽色，比任何豔麗色彩的鳥更為高貴迷人；尤其牠們的身形優雅，即使有著破口大罵的鳥音與氣呼呼的姿態，仍不失動人的飛行姿態。忽然，小卷尾低飛草坪上方，翩然優雅地旋繞 8 字型，彷彿帶著愉悅感般地跳起美妙的舞步，最後啄起一隻蚱蜢，像是餐前敬謝上帝恩賜的舞蹈儀式。

小卷尾

學名　*Dicrurus aeneus braunianus*
別名　山烏秋
科名　卷尾科
棲地　中、低海拔林相茂密的森林
普遍留鳥，臺灣特有亞種

　　遠處林梢飛進一隻猛禽身影，這對小卷尾察覺後立即展開取締行動，牠們分別飛至松雀鷹的兩翼，以邊飛邊叫罵的脅迫方式，押著這隻闖進小卷尾領域的大鳥離開，簡直就像挾持一架飛機般的囂張。令人意外的是，這隻體型比小卷尾大得多的松雀鷹，卻只是順從地聽命行事，乖乖飛入山林隱沒。

　　雖然小卷尾如此強勢，卻對有著美麗佳人外形的灰喉山椒鳥有特殊待遇。紅山椒鳥、黃山椒鳥成雙成對在林間飛行，閃爍著橘紅與亮黃的炫麗色彩，隨著群鳥流線且迅速的飛移身影，好似飄舞著黃色、橘色彩帶，彷彿熱烈歡迎我們到來的迎賓舞蹈，在空中揮灑著彩色鑽石般的身影。牠們雀躍地邊飛邊發出輕盈的鳴聲。好幾隻小卷尾一身威嚴的深藍色羽衣，就像空中管理員，以矯健的飛行姿態追隨在後。因灰喉山椒鳥迅速移動時往往會驚擾樹林的昆蟲，所以小卷尾會趁機捕食獵物。通常，有灰喉山椒鳥出現的地方幾乎都有小卷尾隨伺在側。灰喉山椒鳥停佇枝頭，遠觀就像從樹枝長出一條條黃色、紅色辣椒，輕巧身影與左顧右盼的好奇神情，顯得活潑輕快，讓看的人們感染了躍動愉悅的情緒。

　　樹林間傳來筒鳥鳴聲，我跟著音源穿越樹林，直達園區外緣，果然有一隻筒鳥停在枝梢，還是這隻筒鳥守分寸，不敢越雷池一步，待在樹梢上斷斷續續地發出悠遠溫潤的鳴聲。

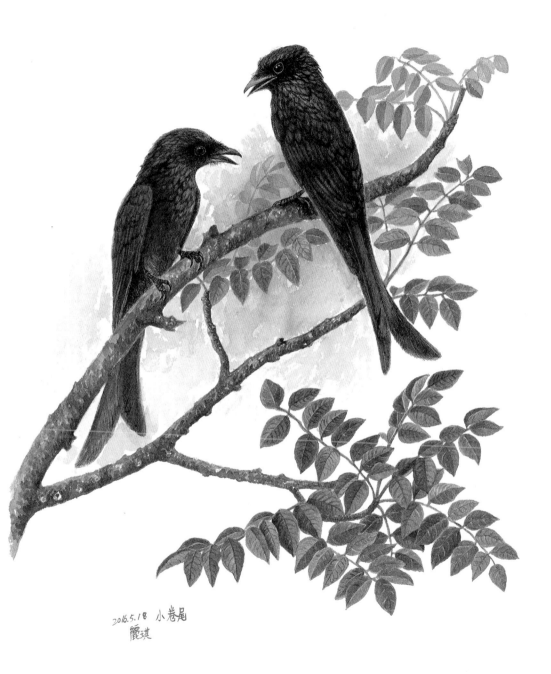

2016.5.18 小卷尾
麗琪

翠翼鳩隱身林投葉叢

　　行車前往蘭陽溪出海口。行經濃密的樹林，巧遇一隻翠翼鳩在樹林旁的柏油路上蹓躂，牠的鳩科外形，給人溫和且敦厚可親的感覺；尤其雙翅閃爍著翠綠色光澤，好似穿著一襲泛著藍綠色的高貴禮服，令人聯想到鬱鬱蔥蔥的森林及祖母綠寶石。在炎炎的小暑時節，欣賞翠翼鳩美麗的身影，彷彿注入一股清涼湧泉，令人打從內心發出深深的讚嘆：「好漂亮的綠色羽毛！」

　　翠翼鳩發現注目的眼光，振翅短距飛進灌木叢，隱身在枯枝葉和布滿棘刺的林投葉叢，就像躲進堅實的安全堡壘。牠那良好的保護色與自然相融得渾然一體，若不是跟著鳥的身影停佇叢林，絕計無法尋得。這段特別繁密的木麻黃與雜木防風林路程，見到翠翼鳩的機率頗高。記得上回見到在營巢的牠，正啣取地上的細枯枝飛進灌木叢。

　　回家檢視照片，發現翠翼鳩起飛的剎那，身上有兩道白色羽毛，就像在背部、腰部繫了白色腰帶一般的別緻。

翠翼鳩
學名　*Chalcophaps indica*
別名　綠背金鳩
科名　鳩鴿科
棲地　熱帶森林、潮溼林地、農場
普遍留鳥

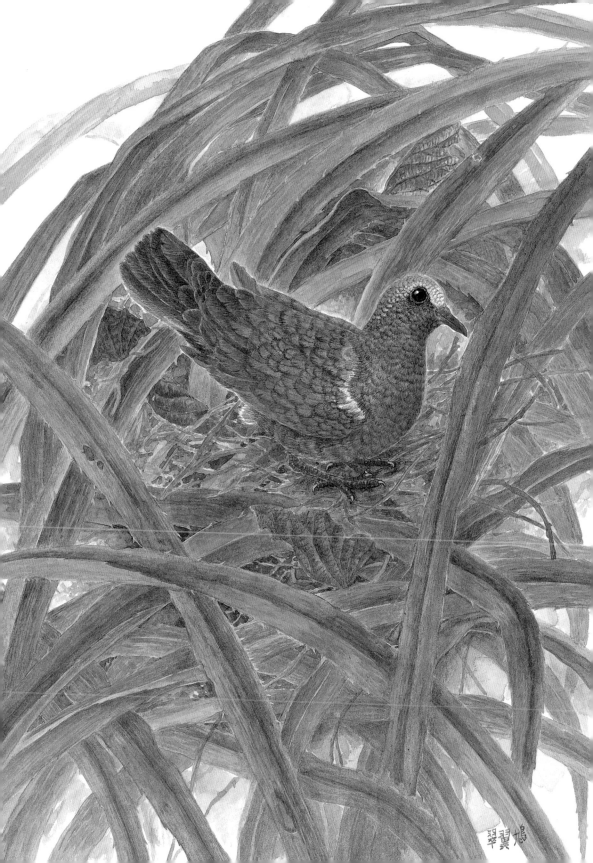

翠翼鳩

隱形於岩坡的夜鷹

　　炎熱難耐的酷暑，從軍艦岩山頭望去，臺北盆地被汙濁的空氣包裹。櫛比鱗次的高樓混雜著低矮舊房，彷彿被朦朧的灰泥色簾幕籠罩，此時陣陣刺耳的電鑽噪音穿破簾幕而出。眼前的榮總醫院大樓，運作中的機房發出呼呼喘息聲。眺望山谷那頭，各種植物葉形織成一片樹林，蟬聲「切切切」的熱烈鳴叫，鳥兒在林間啁啾。附近鮮有人跡的向陽坡地，是一大片一大片砂岩構成的岩丘，岩坡上有桃金孃、山黃梔、五節芒、琉球松林以及江某。種子由自然力量傳送，落腳在密布著沙土的岩層裂縫，經過漫漫長時孕生，最後長成一片根系橫向發展的相思樹林，相思樹的落葉及豆莢覆滿林下。蕨類密生的低矮叢林，圍繞著或大或小的岩盤，我踏入一處芒萁、五節芒和箭竹林圍繞的馬蹄形岩坡空地，忽然驚起一隻夜鷹。

臺灣夜鷹

學　名　*Caprimulgus affinis stictomus*
別　名　石磯仔
科　名　夜鷹科
棲　地　都市、農田、草生地
普遍留鳥，臺灣特有亞種

　　接連幾天，我頂著赤燄般的高溫走往步道，汗流浹背、翻山越嶺來探望這隻夜鷹。我用肉眼無法找到這隻長相奇特的鳥，改以望遠鏡地毯式搜尋，驚訝發現夜鷹的身體臥伏地面，如同一顆參雜白色、灰褐色，露出岩坡長著眼睛的石頭！尤其牠的翅羽垂放地面，就像一堆土壤，幾乎與砂岩及背景色的落葉色澤相融，簡直是隱形了！

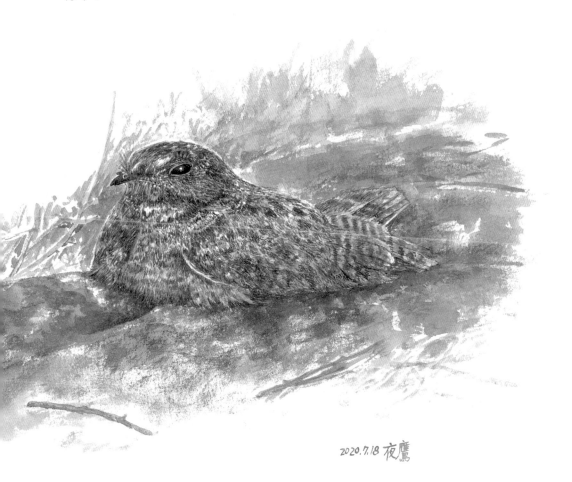

2020.7.18 夜鷹

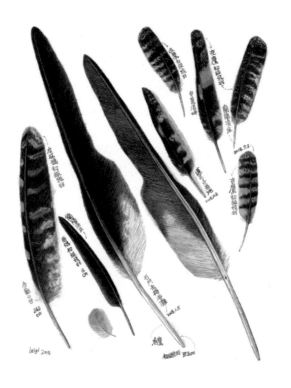

　　毫無遮蔽的酷熱岩坡上，分布許多野生的鳳梨植株，散發一股濃郁誘人的香氣。逐漸熟成的鳳梨果實，由一大叢葉緣布滿堅銳棘刺的箭形葉保護著。撥開葉片，發現一顆黃熟的鳳梨表皮密布著舉尾蟻，有些果肉已被螞蟻啃食，吸引枯葉蝶前來享用。我採了顆鳳梨回家。家人享用了盈溢果香、充滿酸甜好滋味的果肉，覺得比市售的鳳梨好吃多了。尤其削下無農藥的果皮熬湯，加蒟蒻粉做成鳳梨風味的果凍，更是消暑聖品。兒子說：明年早點去套袋吧。

　　近十年來，新年後特別留心第一聲夜鷹鳴叫。從接近農曆年至夏天的夜裡，夜鷹穿梭飛行住家樓房棟距之間，從入夜直到黎明時分，邊飛邊叫發出響亮的「追咿～追咿」……迴盪夜空；尤其回宜蘭家過夜，夜鷹高亢的音頻縈繞寧靜的黑夜，就像古代更夫一般傳達令人安心的音色。

綠啄花的野地交響

　　一場大雨洗淨大地的塵埃。早晨的天空顯得清澈明亮，陽光照射附著水珠的草叢，閃爍潔淨無暇的光澤。蓮華池種植油茶園的山坡，一聲聲綠啄花美妙的唱腔，緊扣心弦的輕盈鳴啼，在茶園兩側的柳杉林坡地迴盪，我隨著悅耳的音源搜尋鳥的形跡。

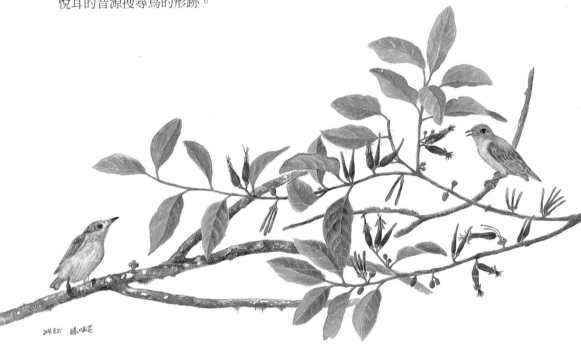

2014.8.21 綠啄花

綠啄花

學名　　*Dicaeum minullum uchidai*
別名　　純色啄花鳥、綠啄花鳥
科名　　啄花科
棲地　　多棲息於低海拔闊葉林、次生林
不普遍留鳥，臺灣特有亞種

　　油茶樹的枝椏被桑寄生入侵附生，蔓生枝條綻放紅色的筒狀花。體態小巧的綠啄花，依循花朵開裂的方向，不時壓低身子，有時側頭倒掛枝條，有時直挺佇立，總能以尖銳的嘴喙，準確伸入花筒吸吮蜜汁，或旋身仰首採擷果實品嘗，靈秀活現的姿態令人目不暇給。鳥兒愉悅地吸取花蜜，額頭上沾帶粉黃色花粉，光臨下一朵盛蜜的花筒時，順道幫桑寄生完成授粉工作。

　　我採了桑寄生果實在舌尖咀嚼，一種似曾相似的微妙芳香在嘴裡化開。以手指搓揉黏糊的果肉，如膠水般纏裹著指頭，黏稠質地中有一粒種子。當啄花鳥享受桑寄生的果子，消化過程產出排遺，自然將種子黏附著油茶枝條，等待適當時機發芽。綠啄花與桑寄生成為互利共生的最佳拍檔。

　　啄花鳥神色匆匆地短距跳躍、定點鼓翅，連續清亮的嗞嗞嗞叫聲，就像顫動音弦般煽動我的情緒；晃晃悠悠的鳥影，深深攫住我的心和眼。遠處有發出鼓聲的五色鳥，以及竹雞呼天搶地的驚擾叫聲。斑紋鷦鶯在枝梢振翅抖動尾翼，發出急促的鳴囀，好似泡沫紅茶機的旋轉聲響。樹林響亮的蟬聲，為這首豐饒的曲調配樂，一首充滿舒暢節奏的野地交響。

群聚山間的大鳥——巨嘴鴉

　　清晨，粗啞洪亮的「啊—啊—啊」由遠而近，關原上空陸續掠過展翼飛行的巨嘴鴉，一隻隻黑溜溜的身影隱沒畢祿山谷。近午，行車中橫公路，仍相繼見到飛行中的烏鴉。午後四點經過慈恩，呼嘯而過的車體，驚嚇了十來隻停在枝椏休憩的大黑鳥，紛紛展翼飛離。

巨嘴鴉

學　名	*Corvus macrorhynchos*
別　名	大嘴烏鴉
科　名	鴉科
棲　地	中低海拔森林

普遍留鳥

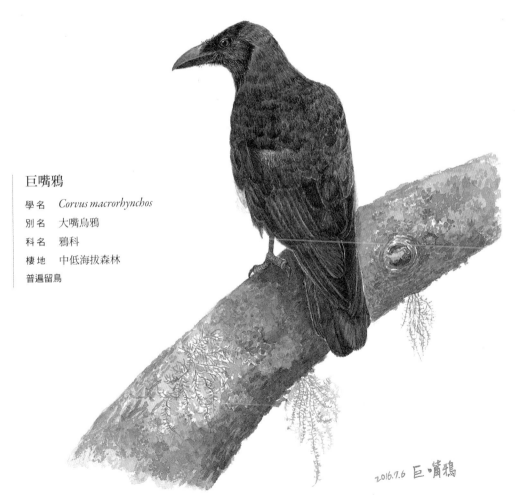

2016.7.6 巨嘴鴉

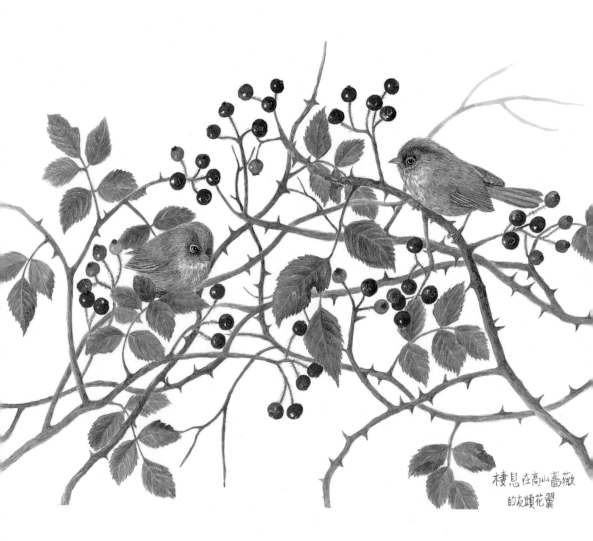

棲息在高山薔薇
的灰頭花翼

　　巨嘴鴉有著碩大的體型卻敏感機伶，一身油亮的黑色羽毛，隨著光線閃爍灰藍色、紫色的光澤。在世俗的眼光中，黑色象徵莊嚴，卻同時伴隨著厄運的徵兆，讓人聯想起哀悼、死亡、恐怖、黑暗與邪惡。若有人在席間說了忌諱的話語，為了嚇阻不祥之兆，總有人回應：「烏鴉嘴！」來破解。

　　屬於雜食性的烏鴉有著粗大有力的嘴喙，除了覓食動物屍體，也喜歡聚集在腐臭垃圾堆附近的樹上，以方便取食。此趟中橫沿途所見的烏鴉，數量繁多，是我人生中見過最多的一次。

　　在野外，只要聽到巨嘴鴉的叫聲，大多是在天候涼冷舒適的中高海拔山林，見到牠讓我感到新奇與興奮，就像一位勇猛凶悍的黑衣武士。穀雨時節，全家在環境清幽的冬山鄉中山休閒農業區用餐，見到四隻巨嘴鴉在稻田上空追逐遊戲，雙雙停佇電線桿上，一會兒又飛上相思樹冠進行求愛儀式。平時在中高海拔出現的鳥，繁殖季下降至低海拔的山谷間盤飛，讓人有置身高山的錯覺！

樹幹醫生小啄木

　　在南澳露營區打理好營地，身體十分疲憊，準備就寢。寂靜的夜晚，山羌發出嚎叫，黃嘴角鴞「呼—呼」的鳴聲在山野間迴盪。半夜，忽然聽到窸窸窣窣的聲響，我探頭瞧瞧，是一隻黑白混搭的小貓，咬破垃圾袋。過了半餉，再度出現異常的動靜，赫然發現是隻黃鼠狼。爬出營帳查看，身手靈活的動物，早已一溜煙不見蹤影，卻意外發現滿天星斗，天空閃爍點點星光，籠罩著銀光的營地如同幻境。四野環繞藍色漸層的山坡，呈現無與倫比的美麗景象，讓我捨不得回帳休息。

　　清晨，在帳篷內聽辨鳥音，有深山竹雞、小卷尾、白頭翁、麻雀……像是一堂鳥音聽力訓練課。帳外，除了隱身的深山竹雞外，其餘一一現身。柏油路兩旁的行道樹，發出「披、披、披」的短音，抬頭仰望，發現三、五隻小啄木在黑板樹幹出沒。小啄木由樹腰一路搜尋獵物至樹幹頂端，像是經驗老道的醫師，擁有深沉銳利的眼神，擅長診斷是否有蟲子棲息於樹幹。一雙與樹皮顏色極其相似且粗糙的雙腳，有著如鉗子般的利勾，能扎進樹幹皮孔，又能靈巧地在樹幹上忽左忽右、上下攀爬，靈活得好像腳底抹了油，沿著橢圓樹幹任意旋繞。小啄木的動作迅速，將強而有力的尾翼抵住樹幹，以喙敲擊樹皮，瞬間即能啄取藏身裂痕或寄居朽木的昆蟲。牠們有時與同伴一起覓食，以舌頭黏起攀爬樹幹的美味螞蟻，大快朵頤一番。

　　我像笨手笨腳的偵探，跟蹤這幾隻靈快的小啄木，牠們像跟我玩捉迷藏般調皮，經常在樹身順時鐘繞圈讓我碰上，有時出其不意地在我料想不到的位置現身。當四目對望，小啄木立即抽身，飛往間距約兩公尺的另一棵樹上，繼而短距躍進有鐵絲網架固定的果園。

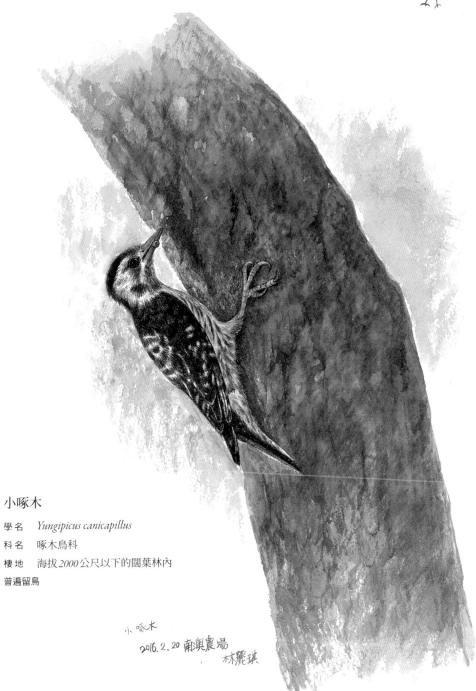

小啄木

學名　*Yungipicus canicapillus*

科名　啄木鳥科

棲地　海拔 *2000* 公尺以下的闊葉林內

普遍留鳥

小 啄木
2016. 2. 20 南興農場
林麗琪

冷杉食堂

　　清晨的金色陽光塗抹合歡群山巔峰，雲海彷彿洶湧的浪花一波波推擠著奇萊山脈。小風口縷縷山嵐緩步挪移，悠然漫過羅列的冷杉林融入山坡。臺14甲公路旁巒大花楸絡黃色的果實漸次暈染橘紅，樹旁的灌木叢發出「啾啾」的鳴聲；朱雀盡情啄食酸膜果實，嘴喙沾滿果渣。紅頭山雀忙著在虎杖果實間穿梭，以短巧的小嘴，啄食三角形的瘦果。

　　一對長相敦厚的灰鷽忽然飛至我眼前的冷杉大樹，牠們身上灰褐色搭配黑色的羽衣，與冷杉龜裂的樹皮相仿，給人低調沉穩的印象。火冠戴菊鳥小巧玲瓏的身影現身在冷杉枝梢，發出清亮高調的鳴聲。這隻探頭探腦、一刻也不得閒的小不點，在冷杉濃密枝葉間活蹦亂跳。不停四處流竄翻找獵物。牠的頭上就像日本武士丁髷髮型，有道黑色羽毛隱約露出金桔色的斑紋，只有綻開頭頂羽毛才能見到火焰般的冠羽。牠那明亮的雙眼，彷彿黑眼圈般圍繞一圈黑色羽毛，白色臉上小巧的嘴喙邊有撇八字鬍，整體搭配如同丑角演員般逗趣。煤山雀也飛來冷杉枝頭，帥氣的煤黑色尖錐形頭冠特別吸睛，僅作短暫停留後飛離。紅尾鶲張著滾圓的大眼睛，巧克力色的頭至背部分布淡褐色的縱紋，懵懂乖巧地站在枝條頂端觀望，忽然間，這隻紅尾鶲飛往草叢低空捕捉蟲子，俐落地捕食後，再回到原點凝望動靜。

　　栗背林鴝雄鳥飛到松蘿密布的枝幹上停留。一陣迷茫的霧氣融入樹林，一隻茶腹鳾悄然現身，循著樹幹頭朝下方垂直移動，牠以尖細的小嘴快速啄食樹皮裂縫的蟲子，遊移翻找隱身地衣的獵物。這棵冷杉如同一座鳥類食堂，充滿各種豐富的珍饈，吸引眾多山鳥光臨品嘗。

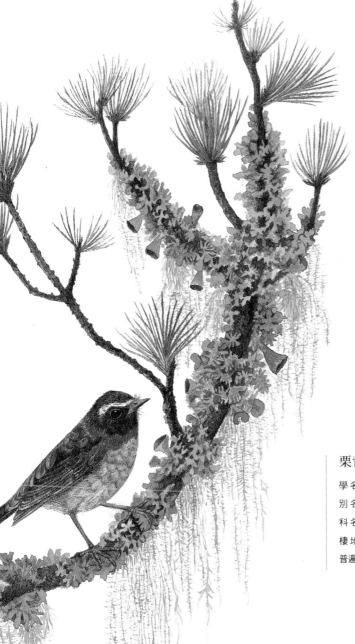

栗背林鴝

學名　*Tarsiger johnstoniae*

別名　臺灣林鴝、阿里山鴝

科名　鶲科

棲地　中、高海拔山區林下濃密的矮叢中

普遍留鳥，臺灣特有種

傳佇二葉松布滿松蘿和地衣枝幹的
栗背林鴝

寒流送來的禮物——虎鶇

　　小寒後的連續雨天是寒流來襲的前奏曲，為北部帶來充沛雨量。雨水淨化了籠罩著冬日霧霾的灰濁空氣，步入丹鳳山步道，呼吸清新的空氣令人愉悅舒暢。忽然間，樹林裡傳來一陣窸窸窣窣的聲響，傾聽葉片摩擦聲方向的動靜，意外發現一隻與落葉色澤相近的虎鶇，讓我的內心充滿溫暖與驚喜，就像這波冷氣團送來一份從天而降的禮物。

　　這隻虎鶇在落葉堆上覓食，以低飛的方式移動著身影，牠站在青剛櫟樹幹的基部，以嘴喙撥弄瘤狀根的凹陷處，啄取堆積在葉片和腐植土內的蟲子。陳濟棠墓園中，看似荒蕪殘破的山坡地，地面踩起來鬆軟、充滿生機，一隻黑冠麻鷺一動也不動地呆立在老榕樹幹旁，像是固定看守這片土地的管理員，但願這隻虎鶇也能留下來渡冬，豐富野叢樹林的生命風景。

　　隔週步入後山泥徑，赫然發現一塊血跡斑斑的虎鶇翅膀，想著候鳥們經過千里迢迢的飛行，克服萬難抵達渡冬地，卻遭遇不測，內心十分惋惜。山徑上，偶爾會發現散落一地的鳥羽，大多為鳳頭蒼鷹抓取鳥類處理羽毛後的場景，眼前血肉模糊的鳥體，想必是歷經殘暴獵殺的現場，估計是遭受野狗的毒手吧！

　　每日的山間行走，經常遇見身材壯碩卻神色不安的流浪狗，牠們成群地遊走茂密的灌木叢，穿梭林間奔跑嬉鬧，有時爭執發出喧鬧。野狗以登山客提供的食物維生，遇到天候不佳，饑餓的野狗便鑽入叢林打獵。習慣在地面覓食的虎鶇、白腹鶇、野鴝、竹雞，經常在野叢活動的鳥，成為野貓、流浪狗的盤中飧。人們棄養寵物的行為，嚴重威脅鳥類朋友的生存。

　　轉眼間，時序來到冬候鳥紛紛北返的穀雨時節，撐傘走在下著小雨的濡溼山徑，以閒逸步履走到丹鳳山頂，猛然撞見現身山徑的虎鶇，這隻差點兒被我踩到的鳥並沒有驚慌逃開。牠慢慢踱入開滿野花的坡地，我也尾隨虎鶇身後走進布滿先鋒

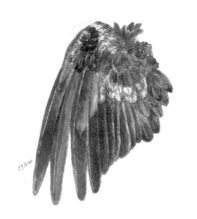
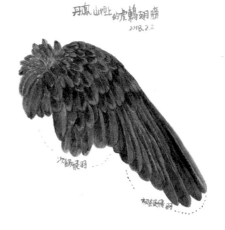

丹鳳山徑上的虎鶇翅膀
2018.2.2

次級飛羽

初級飛羽

植物的荒野，牠背對著我佇立在落葉堆，邊搖晃身體邊雙腳原地踏步，漸漸旋過身來直視著我，顛覆了我對虎鶇一向畏首畏尾的印象。牠躍上岩石聳聳肩膀，並左右扭動著背，接著跳下地面以嘴喙狂野地挑撥落葉堆，使性子般胡亂推啄枯葉，甩頭將葉片拋得老高。

　　觀察了二十分鐘決定回家拿相機。迅速折返約一公里路程的虎鶇棲地，如奇蹟般再見那老虎斑紋的身影，我趕緊掌握留住虎鶇的精采表情，屈膝蹲著亦步亦趨地跟拍。這隻虎鶇豪不畏懼地大肆啄食，肉紫色的嘴喙沾滿了沙泥，俐落獵取鬆軟泥土裡的蚯蚓吞食，看著自己腳上覆滿泥濘的膠鞋，想起遇見虎鶇的日子大都是溼漉漉的天氣，也是蝸牛、蚯蚓出來漫遊的時機，給胃口大開的虎鶇大快朵頤。

白氏地鶇

學名 *Zoothera aurea*

別名 虎鶇

科名 鶇科

棲地 於樹林底層活動

普遍冬候鳥

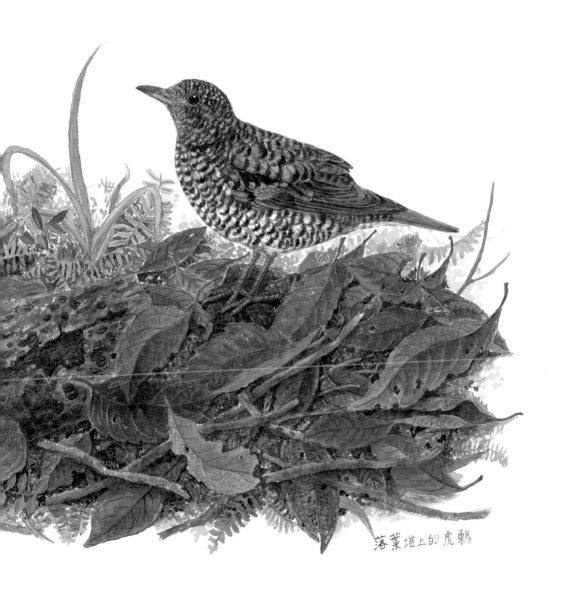

落葉堆上的虎鶇

魔幻鳥音──野鴝與小鶇

　　立冬後，東北季風為北部帶來水氣，五節芒與芒其叢強行占領山坡，幾乎淹沒路徑。我沉浸在丹鳳山微涼的溫度中。走進多岩小徑，來到人跡罕至的谷地。濃密灌木叢竄入一隻黝黑的鳥影，從月桃莖稈躍進草叢，我跟隨牠的行跡慢慢潛入林中，雖然輕踏覆滿枯葉的地面，仍發出悉窣聲響與樹枝斷裂的劈啪聲。

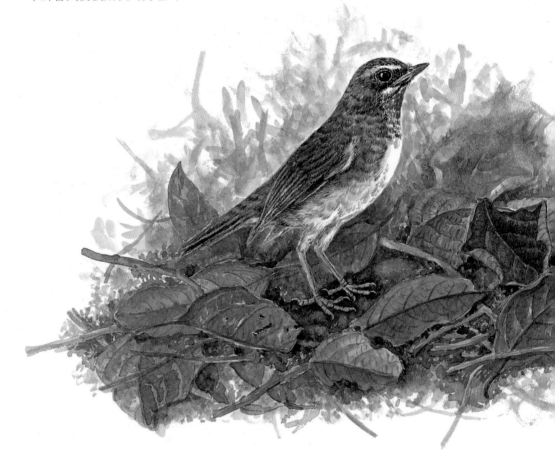

野鴝

學名	*Calliope calliope*
俗名	紅喉歌鴝
科名	鶇科
棲地	多居於離水不遠的茂密草叢間

普遍冬候鳥及過境鳥

一群山紅頭也在灌木叢裡活動，小巧的身子隱藏在鋪滿白匏子落葉和雜亂枝椏的地面啄食。忽然間，四周充滿「嗞嗞」短音，我到處張望，密林旁一群黑臉鵐穿梭芒花觸動了五節芒的種子，白胡椒色的成熟種子漫漫晃晃飄盪；野叢中繼而竄出一隻褐棕色身體的鳥，躍上離地約一公尺的樹幹，牠那醒目的朱紅色三角形喉部，讓我認出是野鴝公鳥。害羞的牠僅短暫現身又躲進灌木叢。記得第一次在小油坑與野鴝邂逅，遠望，以為是鳥啣著一顆草莓，那其實是野鴝胸前的紅色塊斑。

漸漸熟悉野鴝像幼犬吠叫的沙啞聲，和另一種如嬰兒發一連串不知所云的碎碎唸叫聲後，才知道整座丹鳳山都有野鴝存在。由於牠喜歡在地面活動，常成為貓的獵物。宜蘭鄉下娘家飼養的貓，就在圍籬獵捕野鴝獻給主人。

4 麗瑛　　野句鳥

來到後山，一對正在山徑活動的鳥類，發現動靜後立即飛進樹林，停駐低矮枝椏發出輕脆的「嗞嗞」聲響，意外發現是自己首次在丹鳳山發現的小鶇，我放輕聲息蹲在樹旁觀賞這對形影不離的小鶇。這種鳥兒繁殖於歐亞大陸的針葉林帶，是來臺渡冬的鶇科鳥類中體型最嬌小的。牠的眼睛上方有兩道淡褐色羽毛，延伸至腦後，嘴基下方如兩撇鬍子，胸前有黑色與褐色斑紋。當牠們躍下鋪滿落葉的地面，幾乎隱遁在咖啡色與褐色系的落葉中。鳥兒短距飛上枯枝，看見鳥的肋下有栗色的羽毛，牠們喜歡停留樹林底層活動，不時謹慎地張望動靜。

隔天再度定點觀察，卻毫無動靜。第三天，隱約聽見鳥音，喜出望外備好相機，但聲音充滿幻象，牠們擅長聲東擊西，合縱混群的黑臉鵐，連橫樹林的蟪蛄「喂喂……唏哩哩……」的鳴叫。整體發出如手搖鈴般的輕盈鈴聲，森林中彷彿帶有韻律動感的舞蹈配樂。四面八方魔音傳繞的音效，打亂了我跟蹤叢林鳥兒的專注力。

走出叢林，我的腰部以下螫滿淡竹種子，就像長出一根根棘刺，這種約一公分長有倒勾的籽實，密密滿滿地緊緊扎進褲管，即使拔除，鉤刺端仍緊扒著布料纖維，誘發密集恐懼症，看起來活像隻刺蝟，可怕極了！長在步道旁、樹林底層的淡竹，曾見山友採取葉片煮水涼飲，聽說具有解暑、利尿作用。當淡竹抽出花梗，也是多候鳥陸續光臨的季節；漸次成熟的種子，滿足了白腰文鳥、小鶇、黑臉鵐的味蕾。

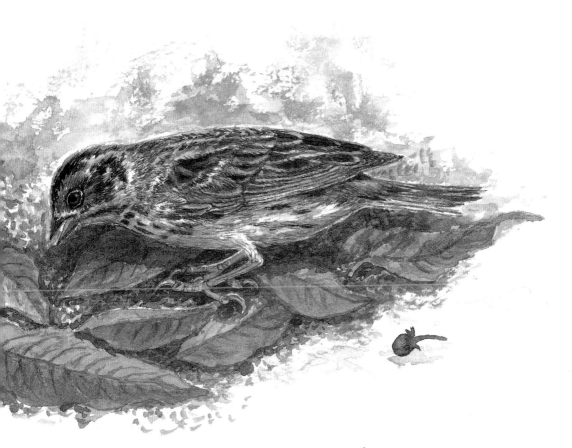

出現落葉堆的小巫鳥

冬日遇見黃山雀

　　早晨，天祥旅店的落地窗外，熱鬧的鳥鳴聲構成一首輕快動人的曲子，走到陽臺欣賞冬陽在枝葉間點亮枝頭的畫面。陸續飛來穿著一身黃衣的鳥兒，竟是夢寐已久的黃山雀。冬日低溫，讓原本生活在中海拔闊葉林的黃山雀，遷降至低海拔山區林緣，牠們以輕快的腳步在枝椏間穿梭覓食。黃山雀一頭尖尖的黑色羽毛頭冠，好似精心梳理的龐克頭，炫酷的造型，令我想起原子小金剛的尖錐狀髮型，特殊模樣令人印象深刻。這群神氣活現的傢伙，輕快翻轉間，藍灰色的小嘴已瞬間精準地啄取了小蜘蛛、小昆蟲。

　　一會兒，有如變魔術般，一群灰喉山椒鳥也來造訪這棵喬木，鳥兒優美流線飛舞的身影，彷彿隨風飄下的黃色與橘紅色彩帶，又像一個個滑落的音符旋即爬升上揚，交錯的流動線條讓人眼花撩亂。看似忙亂間，鳥兒已享用了蟲子大餐。

　　梅花盛開，野鳥在枝頭唱著悅耳美妙的歌聲，定睛一看，再見黃山雀，靈快的身影遊移在枝頭間，一面發出動人的音色，一面仰頭觀看附著枝條的地衣，巧妙地將嘴喙伸進地衣和樹幹縫隙啄取獵物。

　　險峻的峽谷、湍流不息的立霧溪，太魯閣鬼斧神工的壯闊景象令人震懾敬畏。來到前一晚下過雨、海拔僅370公

黃山雀

學名　*Machlolophus holsti*

別名　臺灣四十雀

科名　山雀科

棲地　中海拔闊葉林

不普遍留鳥

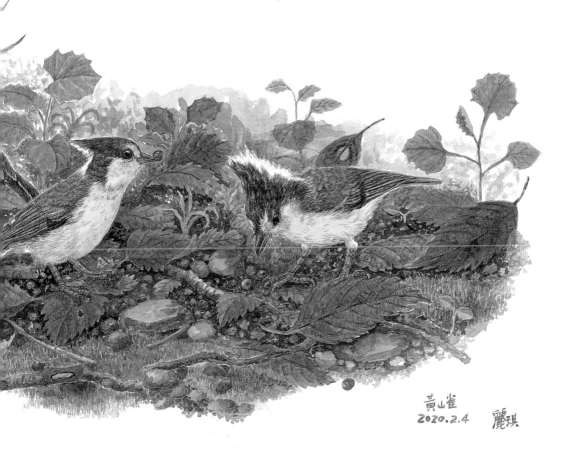

黃山雀
2020.2.4　麗琪.

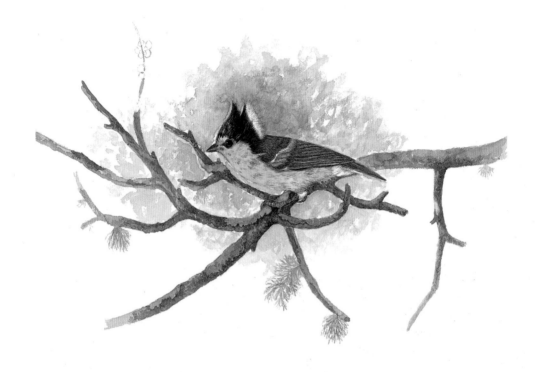

尺的布洛灣。停車場的光臘樹群中，其中一棵可
能是因為修枝，漸漸形成積水樹洞，如今成了黃
山雀的戲水池，鳥兒依序排隊輪番上陣享用樹洞
浴池。

　　一隻隻從天而降的鳥兒，就像片片翻飛的葉
片飄落草地，輕快地在地上挑食種子。靈巧的鳥
兒好奇地東張西望，忽而啣起果子飛離。

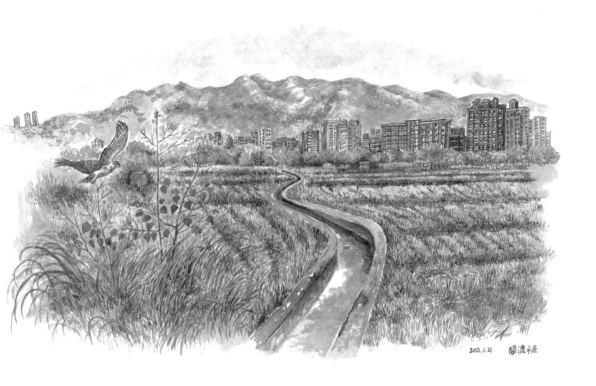

2021.1.24 關渡平原

PART

II

田野與平原

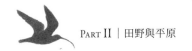
小水鴨悠遊

　　驚蟄前夕，早晨溫煦的陽光灑落宜蘭市郊。一畝畝格子狀水田，水鳥們零落地棲息其間，鷹斑鷸、青足鷸在秧苗間筆直的水道覓食，有的貼近田埂休憩，有些隱身稻禾旁。農人趁著好天氣，背上動力施肥機噴

2015.11.17
田鷸．林麗琪

灑田地；婦人蹲在菜畦旁除草，偶爾有騎腳踏車、慢跑的人們經過，天空群飛的雁鴨與連綿的雪山山脈，呈現出一幅閒情愜意的田園生活。

佇立水田泥灘的田鷸，有著深咖啡與褐色相間斑紋的頭部，梳理時髦的黑人辮子頭，貫穿眼睛的咖啡色斑紋，連接一張特別長的嘴喙，一身閃耀光澤的斑點，搭配黑絨般的羽毛，好似身經百戰的將領，肩上佩戴著戰績輝煌的勳章；翅羽的金色邊框，彷如披掛著彩帶，飽滿胸膛上，有如綴飾鱗片般的金色刺繡，一副威風凜凜的模樣。田鷸長長的嘴喙，讓我想起《木偶奇遇記》的皮諾丘，因為說謊而變得冗長的鼻子，對於生活造成相當的困擾。每一種生物為適應環境，漸次演化出合宜的器官構造，看著田鷸一派輕鬆地鑽動泥地啄食，長嘴不但沒影響作息，還是牠們獵食的利器。

一畝枯萎的淡褐色茭白筍水田，小水鴨們正在禾草間以有蹼的腳丫滑行。時而現身水面覓食，時而穿入禾叢裡隱身，彷彿一艘艘忽隱忽現的美麗船隻。我蹲伏著身子在田埂上緩步移動、交換腳步，希望不影響鴨兒們游水放鬆的興致。

就近觀賞小水鴨的動靜。已蛻變為繁殖羽色的雄鴨，牠的眼圈罩上藍綠色眼帶，隨光線折射呈現翡翠綠的神祕色澤，有如京劇的臉譜；我盯著雄鴨腹羽細膩的灰藍蝕紋圖案，充滿了迷眩效果。水面浮動，植物顯現出來的曲折倒影，水鴨悠閒滑動的斑駁水紋，搖晃出讓人眼花撩亂的光影。與自然環境融合的羽毛，給人如夢境般迷幻的視覺刺激，這就是牠們保護自己的方式吧！小水鴨們吃飽喝足後，準備長途飛回北國繁殖地。

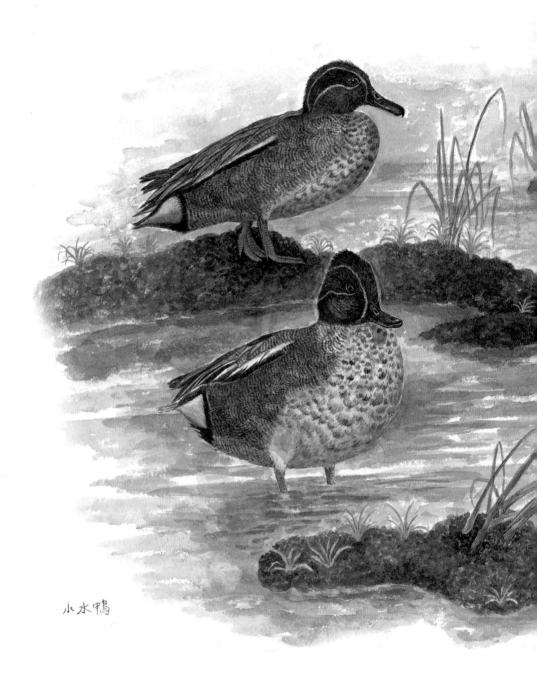

小水鴨

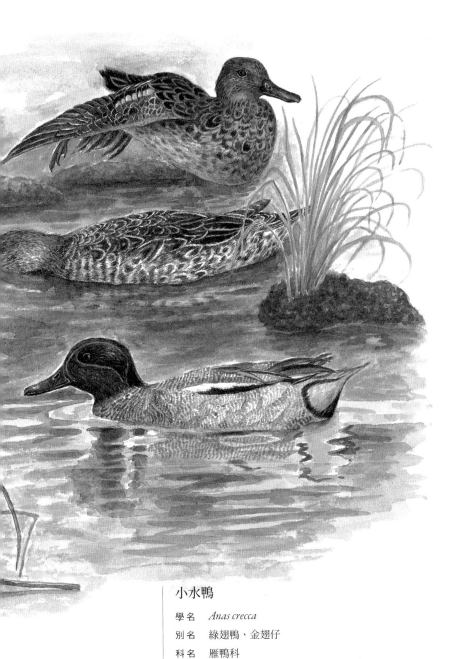

小水鴨

學名　*Anas crecca*

別名　綠翅鴨、金翅仔

科名　雁鴨科

棲地　冬季時各地的水域，如河口、水田、溪流、湖泊等

普遍冬候鳥

黑面琵鷺飛行

　　雨後嘉南平原的清晨，澄淨透亮的鰲鼓溼地上空，百來隻黑面琵鷺六隻一組呈V字型排列飛行，悠然越過木麻黃、白千層、檸檬桉的濃密樹林。沿著北堤水岸行駛，看見大白鷺優雅的雪白身影，群聚沼澤覓食。海茄苳呼吸根系形成的水上島嶼，彷彿木條構造的圍籬，將水面隔成一道道水域；琵嘴鴨、尖尾鴨在欖李支持根旁穿梭湧動，這裡是許多水鳥安身的居所。

　　溼地遠處岸邊有一群黑面琵鷺在草叢上做日光浴，將長長的嘴喙貼著背打盹。三隻離群的黑面琵鷺，在密生海馬齒與禾本科植物的沙洲水岸覓食；牠們的口器像一支鐵製的圓頭寬柄夾子，尖端略微內鉤，以便鉗住魚兒滑溜的身體。

黑面琵鷺

學 名　*Platalea minor*

別 名　黑臉琵鷺

科 名　䴉科

棲 地　三角洲、溼地、河床等水域

不普遍冬候鳥

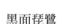

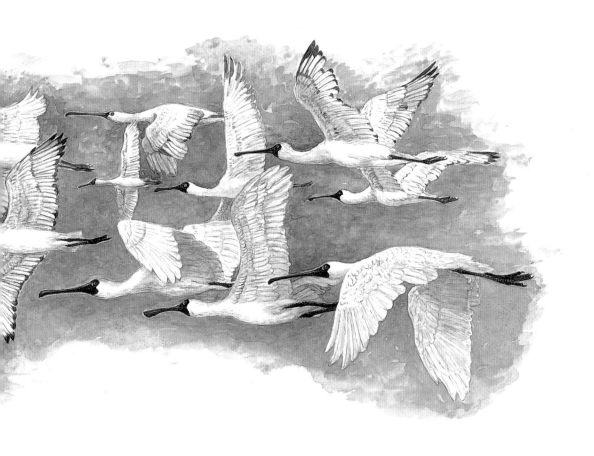

2019.1.9 黑面琵鷺

黑面琵鷺 2017.3.16

　　年紀較大的黑面琵鷺，黑色嘴喙上的皺摺，如水紋波動的浮雕，喙的皺紋會隨著年齡增加；未成鳥的光滑嘴喙帶著粉肉色。黑面琵鷺從正面看來彷如中世紀戰場上的武士，臉部戴著作戰時保護臉部的鐵器面罩；造型驍勇善戰，卻是個性溫和的捕魚好手。牠們俯首將長嘴伸入水中，讓水面覆及鼻頭，以大幅度左右來回掃蕩水中的獵物，須臾間便捕獲一條活跳的吳郭魚。看似隨意擺動飯匙般的嘴喙，卻能精準地抓取魚類，且在瞬間將魚頭以朝內、順鰭的方向吞入。黑面琵鷺的臺語叫作「喇杯」，很貼近牠們的獵食動作。

　　瀕臨絕種的黑面琵鷺棲息在河口、溼地，經常和蒼鷺、埃及聖鸛、大白鷺一起混群覓食。繁殖期成對的愛侶們相互理羽，互觸長扁的喙表達情意。一對黑面琵鷺佇立矮堤，牠們頭後的飾羽和環繞胸頸的羽毛逐漸變為鵝黃色，正是繁殖期的象徵，這對狀似親密的黑面琵鷺，低俯著頭，垂下木匙般的嘴喙，傾斜成同一角度，猶如一種舞蹈的開場預備動作；緊接著以飯匙般長而扁的喙磨蹭著對方的頸部和脖子，口器接觸時發出類似木頭碰撞的聲響，笨重而滑稽。漸次溫暖的春季，牠們陸續返回北方繁殖地孵育下一代。

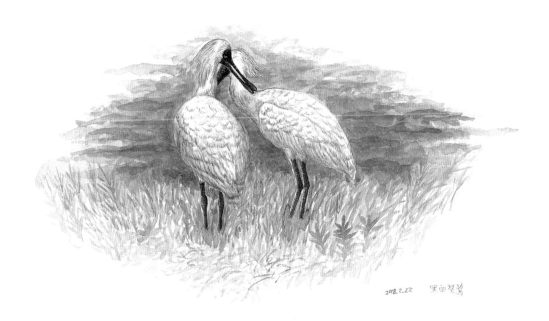

2018.2.22　黑面琵鷺

過境鳥的春日流水席

忽冷忽熱的四月天，北返繁殖地的過境鳥，紛紛來到宜蘭沿海附近的魚塭，水鳥們在泥灘地歇息並享用海陸大餐。不斷有群鳥或單獨漂泊的水鳥，風塵僕僕地降落在魚塭用餐。這些穿上繁殖羽的水鳥們，以漂鷸、姥鷸及滸鷸們身上繁複的紋路和色澤最為別緻。

豐富的食物就像辦桌的流水席，讓各地的水鳥填飽肚子再上路。我隱身魚塭池畔，蹲踞芒草叢下，彷彿坐在歌劇院包廂，藉由鏡頭觀賞一幕幕精采的演出。

首先出場的是鐵嘴鴴，在泥灘劇場中像個逗趣的音符，每每小跑個幾步，就張著大眼駐足觀看動靜，天真無邪的模樣令人莞爾。嘴喙和雙腳沾滿泥濘的蒙古鴴，與鐵嘴鴴的長相相似，像個好奇寶寶到處探視，總是縮著脖子往前快衝，追趕著同伴。

一隻霸氣上場的翻石鷸，就像追查案件的檢調人員，動作粗暴地用嘴喙翻開石頭、拋起泥沙找尋獵物，牠不放過任何蛛絲馬跡，大肆搜索可疑物件。翻石鷸來到繁生貝類的小丘，牠以喙試探貝殼，好像調查員迅捷使用鑿子般的工具，粗魯地發出「摳摳」聲響，大啖著生長在塭底的貽貝。

黦鷸

學名　*Numenius madagascariensis*

別名　紅腰杓鷸

科名　鷸科

棲地　休耕的田地、沼澤；非繁殖季時則生活在海岸、河口、沼澤或潮間帶

不普遍過境鳥

黧鶘

鐵嘴鴴 2022.4

　　從天空降落了一隻大型水鳥——黦鷸,令我驚喜交加。黦鷸有
著修長的雙腿與身形,擁有像歌劇名伶的聚焦魅力。牠那長而顯得內
彎的嘴喙,是我見過最長的鳥喙,特別吸引我的目光。牠穿著一襲俐
落前衛的緞布收尾蓬裙禮服,陽光下,身上的羽毛紋路,彷如繡上金
色、咖啡色的平光絲線。黦鷸邁開步伐繞行全場,陷入泥淖沾滿黑泥
的腳爪,好似蹬了雙黑色高跟鞋,散發獨特的自信風采。尤其當牠愈
來愈往我靠近時,我的內心怦然,屏息凝神。雖然我像石頭般動也不
動,卻也瞭解到黦鷸已經洞悉我的存在。我們互相感覺到彼此。牠忽
然停步,驟然轉身離開,走到安全距離後,以火鉗般的嘴喙邊走邊覓
食,就像獵物探測器,有時淺啄,有時深深插入泥灘直到嘴基長喙沾
滿爛泥,連額頭也染成泥黑色。抽出長而略帶內彎的口器時,喙端夾
出一個螺類,在一旁的積水處清洗後吞食。

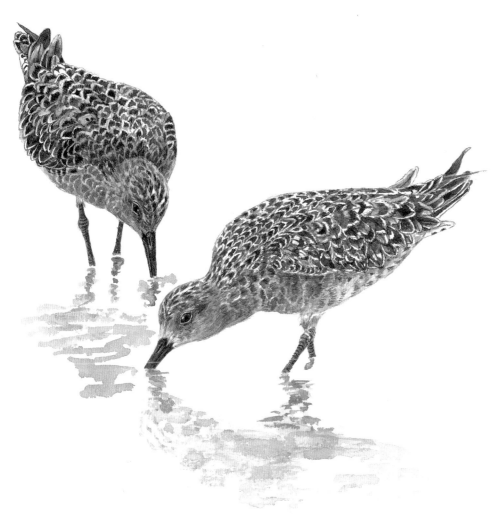

穿上繁殖羽的漂鷸鳥，換上美麗紋路的羽衣

閃耀著光芒的環頸雉

　　涼風舒爽的三月天早晨，行車來到倚山靠海的宜蘭南澳，這裡的地質相當古老，多為片岩構成，先民利用當地片岩堆疊成坡崁，形成一畦畦開滿野花的田園。戴著斗笠的勤快農人，手執鋤頭在田野工作。在這一片令人愜意舒暢的花海叢中，遠遠似乎開著一朵鮮紅的雞冠花，以望遠鏡觀看，赫然發現是心儀多年的環頸雉，原本放鬆的心情瞬間注入了振奮劑，不禁變得高亢。詢問正在耕作的農人，他說：「啼雞到處都是，很聰明，吃田裡的花生。」沿著農地搜尋，在有芒草庇護的坡腳、長滿野草的田埂旁，都不難發現環頸雉的蹤跡。

　　空曠的視野，一處剛翻過犁有著小石頭的田地，一隻環頸雉雄鳥利用腳爪耙地，低俯著身子啄食，就像娘家後院飼養的土雞。陽光下，環頸雉一身金碧輝煌、閃閃發亮的羽毛，顯得奢華而絢爛，正值繁殖期的鳥羽更形豔麗動人。牠鮮紅色的肉垂幾乎包覆整個臉部，僅露出炯炯有神的眼睛和灰肉色的嘴喙，好像化妝舞會中，罩著面具的紳士；頸子上綴飾的白色羽毛，如英國古典風格的小圓領；胸前赭紅色漸層的羽毛，有黑色羽緣，彷彿蛇的鱗片般，閃爍著金褐色的金屬光澤，也像穿著鎖子甲的古代戰士。當牠墊起腳尖挺起胸膛振翅，同時咯咯啼鳴時，顯得雄赳赳氣昂昂，充滿著意氣風發的驕傲神情。

南澳·環頸雉

2020.3.18 麗琪

環頸雉

學名　*Phasianus colchicus formosanus*

別名　雉雞

科名　雉科

棲地　平原地區的丘陵地、荒野地、河床、農地

稀有留鳥（花東地區普遍），臺灣特有亞種

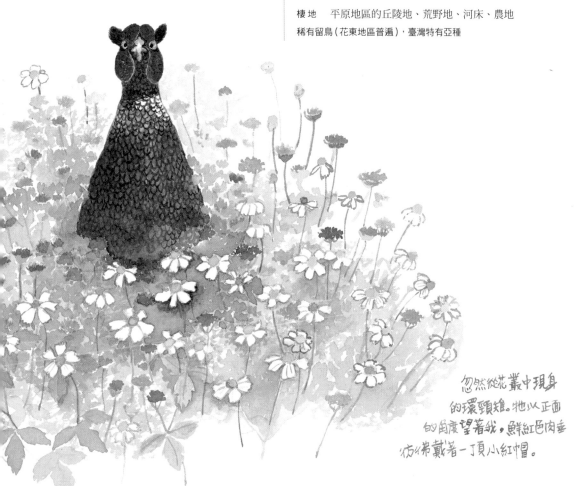

忽然從花叢中現身
的環頸雉。牠以正面
的角度望著我，鮮紅色肉垂
彷彿戴著一頂小紅帽。

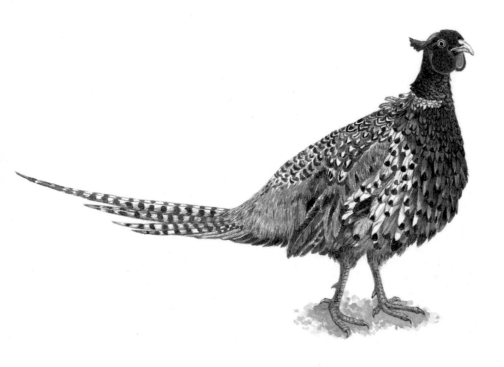

　　環頸雉屬一夫多妻制，這隻雄鳥身旁，果然有兩、三隻雌鳥圍繞著。穿著時髦、充滿混搭風格的雄鳥，如服裝表演般在乾土上移動著身影，一襲色澤豔麗的禮服，完全吸引我的目光，讓我忽略了圍繞在雄鳥附近的樸素雌鳥，讓牠達到保護愛侶的作用。雖然擁有五顏六色的雄鳥極為顯眼，然而一旦遇到危險，牠那灰色羽毛的背部點綴著黑

與白的斑紋，僅需優雅的華麗轉身，立即像變魔術般瞬間將自己隱匿成灰土，甚至擬化成一顆沾染著鳥糞的石頭，在田園野地間銷聲匿跡並避開危險。

環頸雉們低縮著背，在大花咸豐草和紫花藿香薊的草叢穿梭，好似在花海中湧動的魚兒，不時像鴕鳥般伸出頭來東張西望，探頭探腦的表情十分逗趣。觀賞環頸雉在大地呼喚情人、追趕情敵，是一齣賞心悅目、頗有效果的舞臺劇演出。

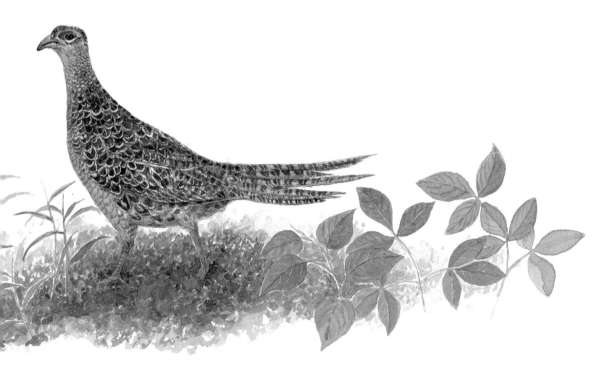

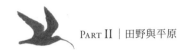

蘭陽溪礫石灘的燕鴴

　　行經蘭陽溪畔公路，從流動的窗景中發現了鳥類朋友的身影。停車查看，果然有三、四隻燕鴴在大暑下的豔陽天，站在一畝翻犁過的田間。令我想起之前從小滿時節至立秋的蘭陽溪鳥類觀察經驗。

　　記得那次，我和妹妹越過堤防來到蘭陽溪洲，甫踏上沙地，我的雙腳就因不慎踩入流沙而深陷其中，

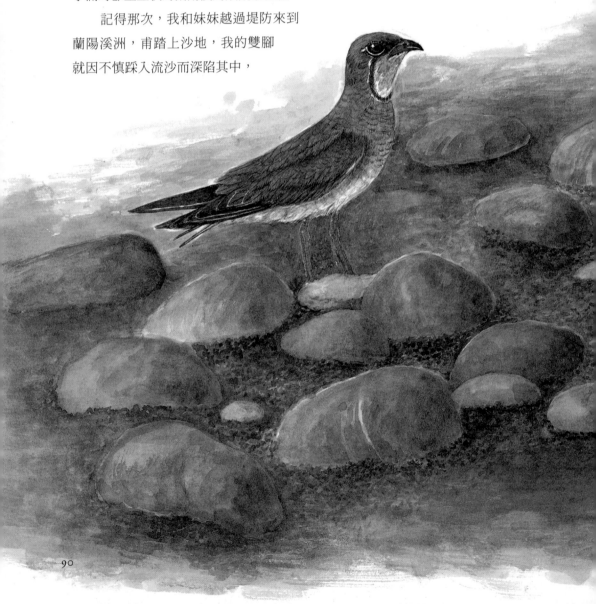

2018. 6. 7 Leigi
蘭陽溪燕鴴

腳踝被泥沙緊緊嵌住,立刻鎮靜呼叫站在岸邊的妹妹拉我一把,費了好一把勁才掙脫如魔爪般密實的黑泥。拔出雙腳後,我們小心翼翼涉入看似淺而緩流的溪水,腳踏溪底滑動的石頭竟讓我失去平衡,跌入水中。

　　渡河後,步入充滿石礫與野草的乾涸溪床。這處如蠻荒野地的沙洲,只要下過大雨,就可能因湍急的水流沖刷改變地景,卻是夜鷹、燕鴴、小燕鷗、東方環頸鴴、小雲雀的繁殖地。在無法預期天候的條件下,鳥類們選擇在此生育下一代,就像在溪洲種植西瓜的果農,投注時間和心血,不但跟上天搶時間,更以冒險性格投下生命賭注。屬於夏候鳥的燕鴴並不築巢,而是直接將卵產在溪床上,蛋殼花紋的保護色幾乎和石頭相融,不容易發現。

　　繁殖期間,燕鴴們不時在溪洲上空飛翔,其中一隻降落溪洲礫石灘,當牠發現我後,立即往前飛奔,邊展開雙翼邊在礫石間以蹌蹌的腳步移動身體,僅做短距飛行。這隻燕鴴看來不但跌跌撞撞,還像是受了重傷,我想起燕鴴遇到危險會以擬傷動作假裝,以轉移敵人對卵或寶寶的注意力。雖然對燕鴴的行為了然於心,目光仍被牠高超的騙術所吸引。

　　眼前有隻懵懵懂懂天真的燕鴴幼鳥,似乎不知如何危機處理,直挺挺地站著,有時左顧右盼,有時低頭在田間覓食,我觀看了好一陣子,牠才飛往蘭陽溪的方向。

　　蘭陽平原連日厚重陰霾的雲層,忽大忽小的雨勢輪番上陣,降雨淹沒水田泥煤色土壤,壟起較高的泥地,成為燕鴴棲息的落腳處。

燕鴴

學 名	*Glareola maldivarum*
別 名	普通燕鴴、草埔鴞仔
科 名	燕鴴科
棲 地	旱作農耕地、草地及濱海沙地

普遍夏候鳥

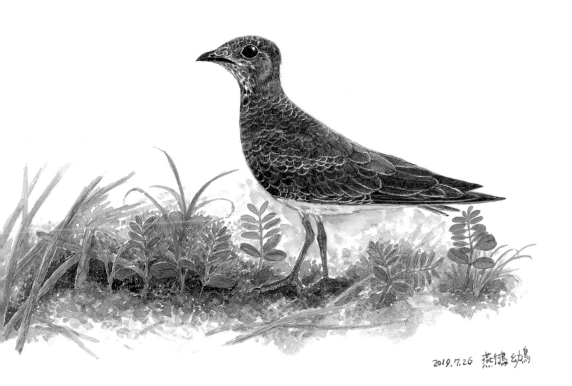

2019.7.26 燕鴴 幼鳥

　　燕鴴一身駝色系羽毛，好似穿了永不退流行的風衣，整個身體看起來肥嘟嘟的，張著又圓又大的眼睛，下垂的嘴基一臉鬱悶，就像在下雨天不情願上街購物的婦人。嘴喙短且略往下彎，擅長在空中獵捕，通常獵取鞘翅目、鱗翅目昆蟲。燕鴴側身縮著頭部傾聽動靜，幾隻正面佇立的燕鴴，體型看來好似長了腳的不倒翁。黑溜溜的眼睛下方，一道黑色斑紋如綴飾頸項的項鍊，嘴基分別塗抹了誇張的紅棕色、豆沙色、橘紅色的唇膏。這些美麗的嘴喙和羽色將隨季節更迭漸漸變得暗沉。

　　鳥群從警戒中漸漸放鬆；燕鴴在土堆上伸展翅膀，有的不停抖動全身如運作外丹功鬆開羽毛，有的以腳趾搔癢或閉目養神。巡視壯圍美福週邊的農田，這畝水田聚集上百隻燕鴴、鷹斑鷸、田鷸與彩鷸混居，在其他農地僅形單影隻現身。

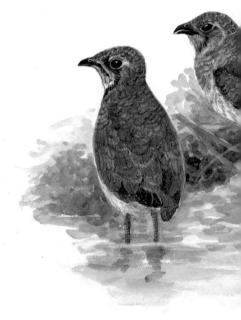

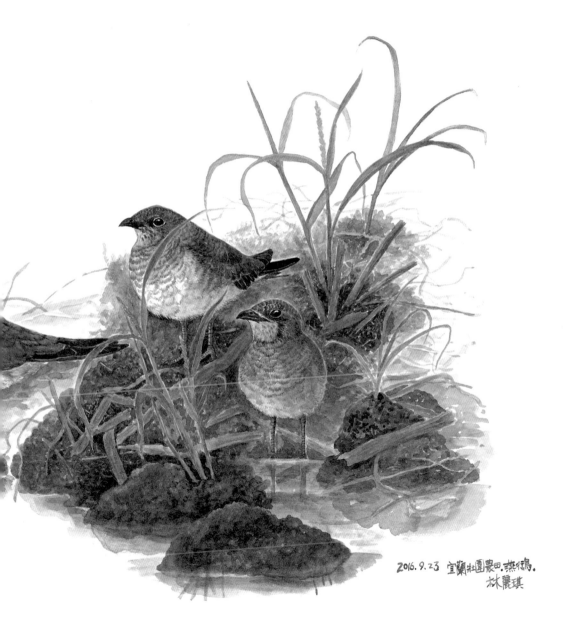

2016.9.23 宜蘭社園農田·燕行鳥·
林麗琪

礫石灘上的夜鷹家族

　　燠熱的六月天，步入夜鷹、燕鴴、小環頸鴴、小燕鷗位於溪床的繁殖地，空中環繞著燕鴴、小燕鷗和雲雀的叫聲。半個月前，發現芒草叢旁一處沙土覆著青苔及礫石堆中有夜鷹孵蛋處，此刻已不見兩顆粉紅色卵，僅留下孵化後的空殼。忽然從礫石灘傳來帶有稚嫩與拙趣的夜鷹鳴聲，順著音源，我瞥見一對低飛的咖啡色身影。鳥兒身上的羽毛，在降落瞬間即與溪洲礫石色澤相融，難以尋覓。

　　河床寬廣的蘭陽溪，通常在梅雨季和颱風季水量較為豐沛。地勢平緩的下游，淺緩的溪水分流兩側，河床中央漸漸沖刷成溪洲，經年累月堆積之後，有一處形成近兩公尺高的砂質河階地。泥沙地覆滿黃綠色青苔，石頭縫隙冒出一大落正值花期的印度草木樨。走進高及腰部的花海，細碎的淡黃花序一片迷濛，豬屎豆的龐大族群開滿亮眼的黃色蝶形花。河階崩落的壁面，有棕沙燕的巢洞。

夜鷹沒有築巢
直接下蛋在灘地上
2018.5.29

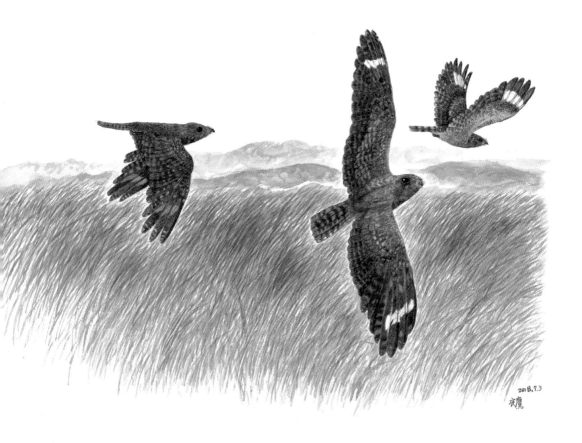

一隻在岩石旁孵蛋的夜鷹，就像一顆經過河水滔洗的礫石。牠身上的羽毛，有如岩石的銹染紋、黑雲母、石英、變質岩等複雜的紋路。遇見危險的夜鷹仍鎮定地嚴守崗位，除非即將被不長眼的腳步踩到，才會匆匆飛離現場。

我望著夜鷹展開狹長的雙翼飛起，令人震懾，牠飛行時靜悄悄地只發出輕微鳴聲，忽地竄進一百公尺開外的草叢，不久又飛到河對岸的芒草叢。溪地上有鞘翅目昆蟲的翅膀，是夜鷹享用過的廚餘，偶爾間也可發現夜鷹掉落的羽毛。

夜鷹是夜行性的鳥類。傍晚時分開始活動，直到黎明時分仍聽得到「追～追～追」的響亮鳴聲。邊飛邊發出尖銳鳴叫的習性，惹得失眠者罵聲連連。觀察拍攝照片發現，夜鷹有著長方形的大眼睛，看似小巧的嘴喙上有對喇叭型的鼻孔。事實上，夜鷹有張大嘴巴，喙前有著長長的剛毛，類似捕蟲網，擅於捕食擾人的蚊子、昆蟲。近年夜鷹族群逐漸龐大，除了野地外，從鄉下到都市住宅都有分布，新年前後至夏天的繁殖期，牠們經常利用公寓的廢棄頂樓棲息育雛，是一種伴隨人們生活的鳥類。

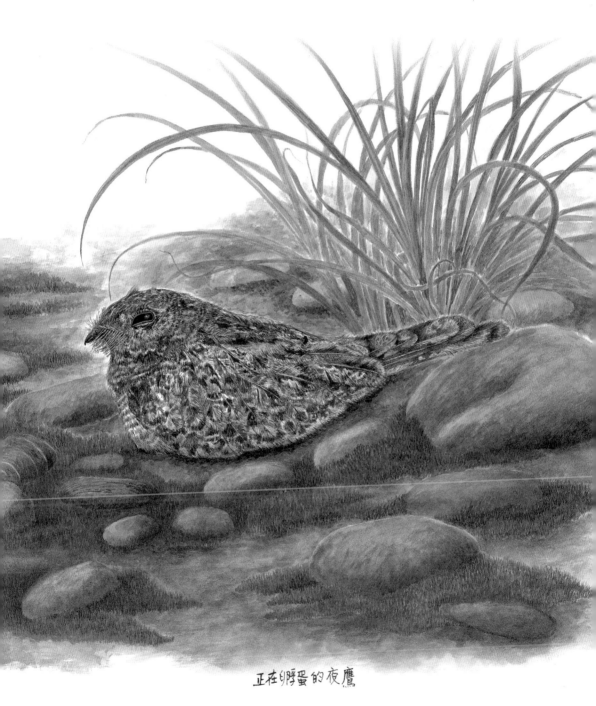

正在孵蛋的夜鷹

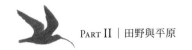
宜蘭科學園區沼澤的花嘴鴨

　　芒種時節，宜蘭市郊稻禾紛紛抽穗結實，種植於田埂上結實纍纍的青椒、辣椒、瓜類蔬菜漸漸成熟。步入宜蘭科學園區沼澤，花嘴鴨悠閒地在水畔或坐或站的休憩。我的腳步聲驚起隱匿蘆葦叢的花嘴鴨，牠們像沖天炮般發射，邊鼓翅邊踩著水面啪嗒啪嗒起飛，激起強勁的水珠並發出「嘎！嘎！嘎！」的驚叫聲。三隻嬉戲中的未成鳥，飛行能力不如成鳥純熟，牠們帶著稚氣的臉龐，加快游速躲進岸邊草叢。

花嘴鴨幼鳥緊挨著親鳥游行

花嘴鴨

學 名　*Anas zonorhyncha*

別 名　斑嘴鴨

科 名　雁鴨科

棲 地　水生植物豐富的河口、池塘、沼澤地及水田

普遍留鳥、不普遍冬候鳥

　　大多數冬候鳥已北返的季節，一隻身材高大羽翼豐厚的蒼鷺成鳥仍流連溪洲，隨著季節更迭，園區的鳥來來去去。每年冬天有不計其數的田鷸棲息沼澤，上百隻的高蹺鴴在此佇足，小水鴨、尖尾鴨、琵嘴鴨也有穩定度冬族群。今年農曆年間，驚喜見到磯雁和澤鳧在水面悠遊；清明節則巧遇八隻花嘴鴨寶寶緊挨著親鳥在水中覓食。在此繁殖的小鷺鷿，幼鳥已順利離巢。上個月報到的筒鳥，被一隻領域性強烈的黑翅鳶驅離，這個月的新客人中白鷺，穿著素雅的白袍散步水草間覓食。黃頭鷺光臨廣袤的草坪，牠冷靜專注的覓食動作，總能精確地從覆滿野草的土地啄取蚯蚓。隱身水畔草叢的栗小鷺是固定常客，總在我經過時匆匆飛離。

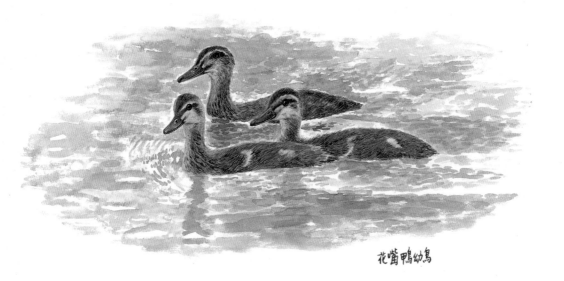

花嘴鴨幼鳥

　　這處朝不保夕的池塘，有天然屏障形成的野鳥棲地，由新竹科學園區統籌管轄。園區在日治時代屬於南機場用地，為日軍神風特攻隊的訓練基地，尚有一座八角塔臺古蹟。近來沼澤地紛紛開發動工，剷除野鳥棲息的灌木叢與水草，填滿水泥，蓋起一棟棟生技大樓。人們努力發展科技、追求經濟目標的同時，是否能為野鳥留下一方安棲的淨地？

彩鷸的愛情進行式

　　夏至後，蘭陽平原金黃色的稻田紛紛收成，進入半年的休耕期。殘留稻稈的田間，有著壟起的畦土和水窪，其中幾畝固定的田域，總能發現成雙入對的彩鷸身影。

　　受到人們及呼嘯而過的汽機車引擎聲響驚擾，彩鷸們紛紛壓低身體警戒，牠們隱遁在田埂旁的草叢，有時則泡進水窪擬態成突起的泥土，讓人不見鳥蹤，僅剩一片縱橫的稻稈。

　　以望遠鏡仔細尋查，發現彩鷸雄鳥橄欖色搭配褐黃色及些微白色斑點的羽毛，恰好和稻稈水影相融；雌鳥明顯的白色眼線延伸至眼後，讓黑溜溜的大眼更加明亮動人。頭部中央的褐色線條延伸至頭頂，黑色的背部和翅膀羽翼，閃爍著褐金、墨綠色的金屬光澤，與水田壟起的黑泥相仿。具有保護色的彩鷸，彷彿擁有隱身術，能瞬間從我的眼前消失。田邊澄淨緩緩流淌的灌溉水渠，有著河蜆和煙管蝸牛，其中伸出觸角背著貝殼緩步爬行的金寶螺，正是彩鷸的覓食名單。

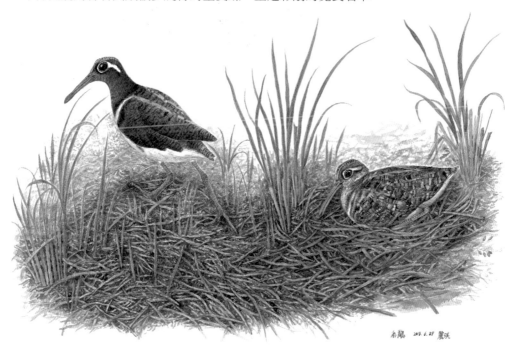

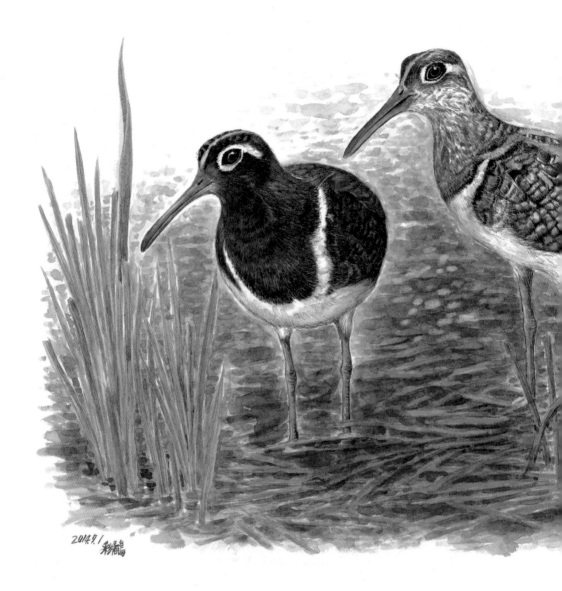

2014.9.1 彩鷸

　　一對對彩鷸如膠似漆地如影隨形，含情脈脈地在田間散步，雄鳥如護花使者護衛著雌鳥，時而一起整理儀容、時而相互凝視，就在情投意合的時刻，雌鳥壓低身子、緊縮脖子並橫跨雙腳將尾翼翹得老高，讓尾隨在後的雄鳥輕躍至雌鳥背部。此刻空氣中似乎響起激昂的鼓動聲，這對愛侶進行兩三秒的歡愉，雄鳥滑下身子回到水田，雙雙低俯身體側頭互望，隨即並肩站在水窪，左右來回擺動嘴喙，彷彿進行一場愛情禮成的舞步，也像原住民婚禮傳統的舞蹈，這驚鴻一瞥的影像深烙我的內心。

　　雌鳥似乎仍陶醉於情愛的氛圍，淡然的雄鳥則若無其事地轉身低頭覓食、整理尾部羽毛，這對郎有情妹有意的彩鷸不時相望，我期待牠們還有下一波愛戀儀式的精采演出。

彩鷸

學名　*Rostratula benghalensis*
科名　彩鷸科
棲地　稻田、河畔、池塘等可以掩蔽的淺水地環境
普遍留鳥

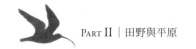

割稻機與鳥的搶收季

　　娘家割稻的日子，屋外響起割稻機引擎聲。由於熱帶性低氣壓形成颱風環流影響，辛苦種植水稻的農家們，擔心這一季的努力白費，紛紛搶收成熟的稻穀。

　　日正當中的熾燄時刻。兩臺如坦克車的收割機，闖進豐滿的金黃稻穗田地。收割機彷彿一把浮貼地面的巨大電動理髮器，吞噬稻禾後送上輸送帶推移。穀子進了收集袋，莖稈成為一段段的飛屑，逼著隱身稻稈的昆蟲紛紛逃竄，引發一大群燕子在收割場瘋狂地低空飛掠，迴旋交錯、爭相覓食。兩三隻黃頭鷺守候在割稻機推進器的履帶旁，就像喜歡挑釁的頑皮孩子追著機器跑，牠們有如飛蛾撲火，總在千鈞一髮的緊要時刻，衝出險地展翅飛離。八哥、大卷尾們也來湊熱鬧，牠們像捕蟲隊

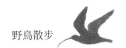

在低空啄食獵物。雖然颱風沒有直撲臺灣，但緊鄰太平洋的壯圍鄉間，一陣陣海風狂旋吹襲，稻穀的塵埃飛屑漫天舞蕩。鳥兒們跟著快速移動的割稻機盡情捕食，形成一幅令人印象深刻的動感畫面。

　　一畝田地的穀子只消十來分鐘即可收成，鳥兒們跟隨機器繼續轉移陣地。空氣中飄揚著一股熟悉濃郁的穀物氣息，讓我憶起早年以人力割稻的景況。收成的穀子鋪滿了曬穀場，媽媽忙著曬穀做飯，除了特別豐盛的割稻飯，還有粉條甜食、充滿蒜香的米苔目鹹湯，以及消暑的綠豆湯和仙草凍。割稻後，阿嬤帶領我們姊妹赤腳走在田間，撿拾稻穗餵養雞鴨。眼前這些飛旋的鳥兒，彷彿記憶的繩索，牽引出過往的種種細節。儘管那是艱辛刻苦的年代，卻堆疊起耐人尋味的美好回憶。

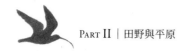
埃及聖䴉的隊伍

　　烈焰刺目的日光，籠罩壯圍鄉休耕的田野，一道修長的田埂上，五隻埃及聖䴉排列佇立。牠們那乾瘦光禿的頭部，有如包裹著黑色麻布的木乃伊；沾上泥土的厚實嘴喙，就像一把銹跡斑斑的大鐮刀，安靜地在野草叢生的土壤啄食。

　　爾後，一隻埃及聖䴉踱入水田。牠的同伴們也陸續佝僂著背，以沉重的步伐、負載行李般的模樣，循序走入泥濘的田間。我的腦海響起拉威爾的《波麗露舞曲》，曲調中，持續穩定的拍子與節奏、低音巴松管的低迷沉重樂段，恰好為這支老態龍鍾的隊伍配樂。

　　我走近田邊的水泥岸，一隻埃及聖䴉驚嚇起飛，牠那巨大的白色飛羽內裡，露出一排彷彿沁著血跡的紅色羽毛，原來是紅肉色的肌膚。翅羽先端的黑色斑紋，遠

2014.9.28

看好像一根根塗成黑色的指甲，模樣甚是詭異。此鳥原生於非洲及中東，在古埃及時代，是地位崇高的物種。

　　據聞，這種長相奇特的鳥，曾引進臺灣的動物園觀賞，逃逸後漸次入侵本土鳥種。牠們能適應惡劣環境，除了覓食魚蝦、昆蟲和螺類，甚至會挑食垃圾補充體力，強勢的行徑，使牠們成功繁衍後代族群，已經威脅臺灣本土鷺鷥群的棲地空間。為了控制埃及聖䴉的繁殖，執行單位曾嘗試在繁殖季時於鳥蛋表面噴玉米油、鑽洞，或移除鳥巢等做法。近年，林務局為了更有效地控制數量暴增的埃及聖䴉，僱用原住民獵人在全島射殺，移除擴張的外來物種。

埃及聖䴉

學名　*Threskiornis aethiopicus*

別名　聖䴉

科名　䴉科

棲地　臺灣各地溼地，以中北部為主

不普遍外來種

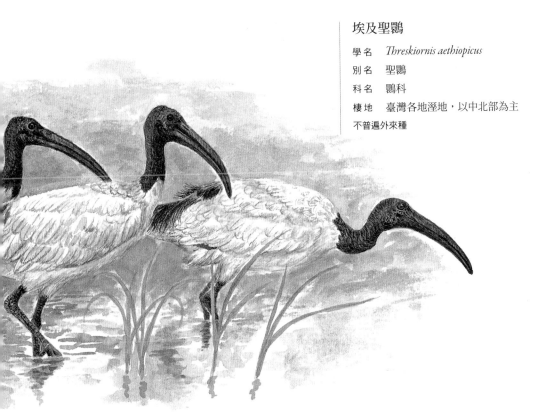

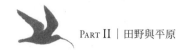

123木頭人——金斑鴴

　　昨夜下了場滂沱大雨，從極速版的豪雨聲過渡為慵懶的雨滴，沿著屋簷發出緩慢節奏。清晨陽光透過厚重雲層調色，渲染漸層綿延的雪山山脈，水墨藍的鬱鬱山色，描繪出一幅深沉靜默的山巒。

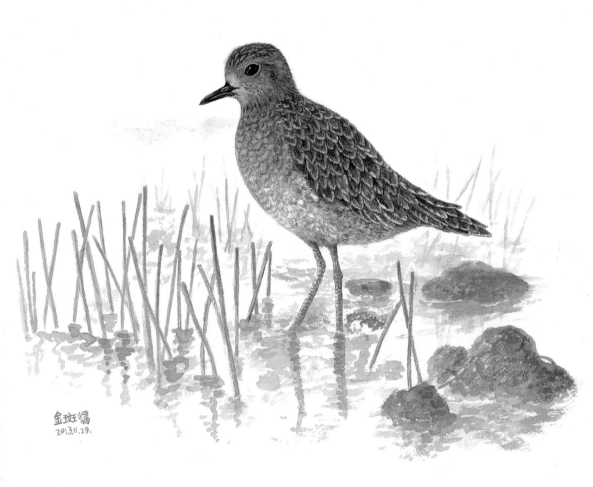

金斑鴴
2013.11.29.

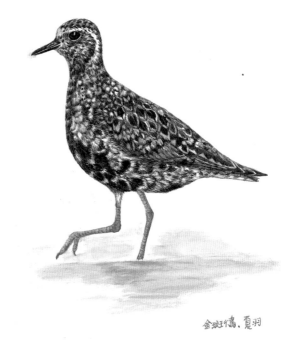

金斑鴴，夏羽

太平洋金斑鴴

學 名　*Pluvialis fulva*

別 名　金斑鴴

科 名　鴴科

棲 地　旱田、溼地、農地等

普遍冬候鳥

　　穿著長筒雨靴踏上田埂穿行田間，滿懷希望地走到上週不經意發現的金斑鴴棲地。然而豪雨注滿高水位的田間，不適合金斑鴴落腳；牠們轉移陣地，群居在一畝剛翻犁的水田。我緩緩靠近，金斑鴴緊急起飛，牠們像噴泉般分散隊形。其中有一隻像是打探動靜的斥候，返回原來的棲地查看。群鳥停留在一畝有稻禾、突出的泥土伴著水漥的田地，那是金斑鴴喜歡的棲息環境。從望遠鏡觀察，金斑鴴漸漸放鬆、開始理羽，有時還演出相互追趕的戲碼。有的縮起一隻腳佇立水田、有的半閉著眼打盹，有時群體發出「嘿嘿嘿」的鳴聲。每隻鳥的胸腹羽毛分布著不同的黑色斑點，為夏羽轉換冬羽的過程，羽毛的色澤相當豐富。

金斑鴴夏羽

　　隔了幾畝田，一隻身穿夏羽離群索居的金斑鴴佇立水田。黑底的頭頸部、背部和翅羽，點綴了白色與金色斑點。從繁殖羽過渡成冬羽，腹部羽毛彷彿不慎沾染了墨汁，像一位衣衫襤褸的過客。為了拍照，我佝僂著背，緩步挪動；小心跨過溝渠和路旁盎然的地瓜葉，潛入野草叢生的田埂，讓牛筋草疏落的穗狀花序隱匿我的身軀。

　　金斑鴴側身而立，卻以眼角掃視到入侵者的動靜。不敢輕舉妄動的我，幾乎要凝結呼吸。一會兒，鳥似乎鬆懈心房；但相機快門的喀嚓聲，使牠戒慎恐懼地移動腳步。這隻金斑鴴黑亮的眼睛，充滿不信任與焦慮。牠倏地轉身背對鏡頭，我趁機拉近與牠的距離，等鳥轉身面向我觀察周遭的動靜後，再度轉身移動步伐。呆若木雞的我，就像和鳥玩起1、2、3木頭人的遊戲。

白腹秧雞與彩鷸的親子時光

　　雨後放晴的田野，一隻隻斑鳩不時從我眼前掠過，燕子低空飛行覓食，棕背伯勞也來湊熱鬧。我的望遠鏡頭裡，白腹秧雞親鳥帶領了三隻黑色幼鳥，橫跨水田進入鄰田草叢。沒跟上行列的兩隻幼鳥，就像沒趕上校車、來不及上學的孩子，拚命奔跑。其中一隻往前衝了半公尺又立刻回頭，像是賽跑犯規被叫回起跑點；再次開跑的牠，拚命向前，一副驚嚇狀。原來白腹秧雞從小就是這麼緊張兮兮的。

　　接連幾天的瞬間暴雨，宜蘭市郊農田灌溉水渠的水位高漲。員山鄉間柏油路旁的農田，一叢突出水面交錯的枯褐色稻草，隱約看見幾顆表面布滿斑點的卵；一隻公彩鷸忙著在巢邊整理，好像一位努力不懈的農夫，忙著整頓田間的稻穗。彩鷸爸爸認真將巢位沿線的障礙物銜起，如地毯式搜尋，以長長的嘴喙挑起水底莖稈並拋棄身後。令人意外的是，相距不到五公尺的田間還有另一窩巢，從望遠鏡頭中看見了三顆彩鷸卵，過了一會兒，兩隻公彩鷸坐在自家的巢位，分別由父親孵蛋的景象格外有趣。

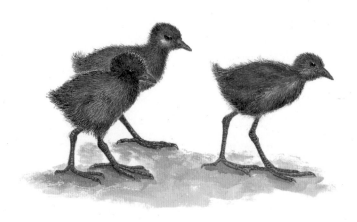

白腹秧雞

學 名　*Amaurornis phoenicurus*

別 名　白胸苦惡鳥、白胸秧雞

科 名　秧雞科

棲 地　農地、溼地、河流、湖泊、池塘邊

普遍留鳥

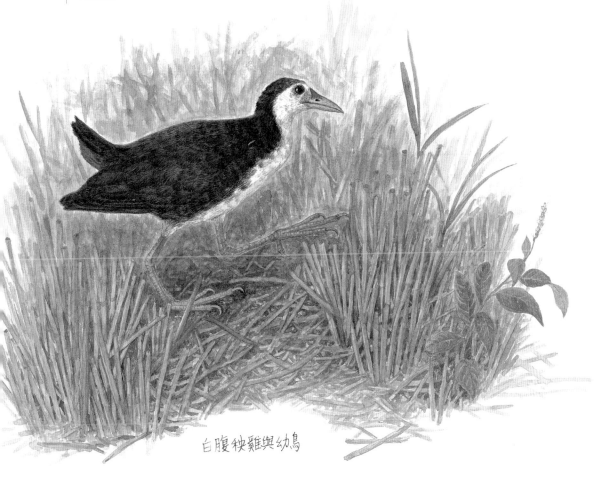

白腹秧雞與幼鳥

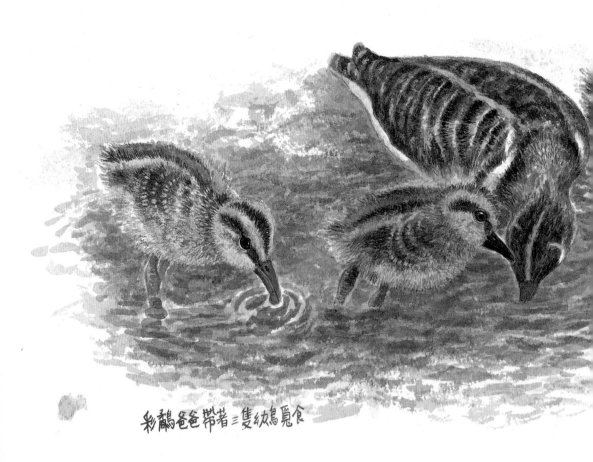

彩鷸爸爸帶著三隻幼鳥覓食

　　經過莫蘭蒂颱風和接踵而來的馬勒卡颱風，不知是否對彩鷸卵造成影響，公彩鷸是否因颱風而棄巢？大雨是否淹沒巢位呢？

　　颱風後帶著憂心回到彩鷸巢，其中一巢空蕩蕩的。一位農人說：「蛋孵出來十多天，已經被彩鷸親鳥帶走了！」聽到這則消息心裡深感安慰，可見彩鷸深諳農田水位的警戒線，才能保住下一代的安全；另一巢的彩鷸爸爸仍不辭辛勞地孵蛋，壓低身子警戒著。

　　隔了幾畝田，三隻彩鷸寶寶緊挨著爸爸的身軀，當親鳥在水中捕獲食物，寶寶立刻湊近嘴喙接住、吞食。一家人總是聚一塊兒，當親鳥警覺到危險，全家人畏首畏尾地壓低身子，紛紛鑽進田菁叢或以稻禾遮掩。彩鷸奶爸除了餵哺，同時教導孩子隨時保持警戒躲避敵人的方法。曾見過彩鷸爸爸帶著體型和親鳥相當的幼鳥在田間覓食，看見這一幕，更加感佩單親的彩鷸爸爸悉心照料下一代的精神。

親切的遠來客——白額雁與豆雁

　　爸爸在娘家附近例行性的巡邏水田，傳來一張手機拍攝的雁鴨照片，我將小小的影像放大，從模糊的形影中判斷，那並非蘭陽平原常見的花嘴鴨，可能是每年造訪宜蘭的白額雁。

　　飄著濛濛細雨的天候，來到拍攝雁鴨照片的棲地場景，卻沒有發現滿心期待的主角。耳畔傳來大鳴大放的候選人宣傳車廣播聲，在棋盤狀田間的柏油路上巡迴，路旁飄揚著各種競選旗幟。慶祝競選總部成立的煙火爆裂聲，驚嚇了一群雁鴨飛往空中盤旋，九隻排成一直線飛行，彷彿空中移動的音符，巧妙變換隊形呈V字型飛翔，牠們忽遠忽近繞行了三、四圈，由成鳥領頭的雁鴨群一隻隻滑降田間。

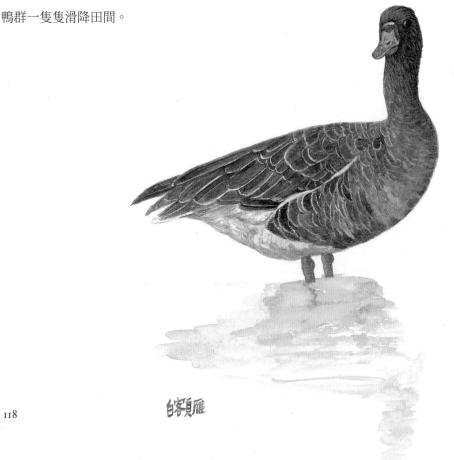

白額雁

白額雁攜家帶眷從遙遠的北極苔原繁
殖地出發，大多循著固定的路線遷徙，不
遠千里飛行落腳壯圍田間。牠們啄食著休
耕田裡冒出的稻穗，「嘎嘎」的叫聲和娘
家後院飼養的鵝類似，卻不像畜養的家鵝
那麼凶悍，溫馴又不太怕人的白額雁讓人
倍感親切。

白額雁

學　名　*Anser albifrons*
別　名　真雁
科　名　雁鴨科
棲　地　河口、海岸以及農田溼地
稀有冬候鳥

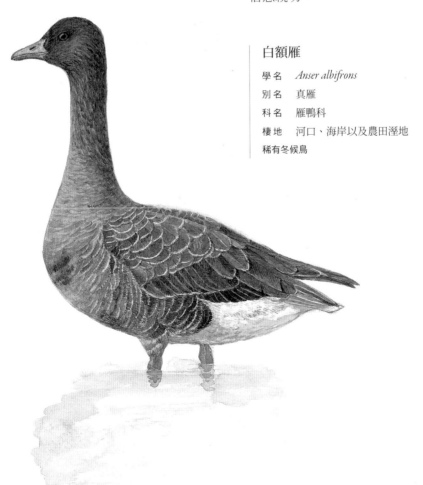

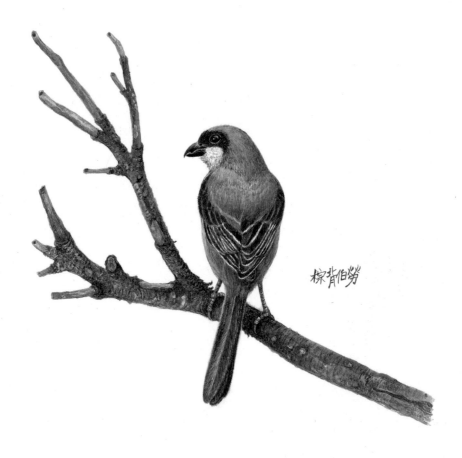

棕背伯勞

年終尾聲，空曠的蘭陽溪畔颳起冷風，超級冷氣團彷彿冷凍庫讓人直打哆嗦。河岸高聳且乾枯的蘆葦叢，呈現蕭瑟蒼涼的景況，步入堤防與溪畔間的沙洲農作區漫步，田畦乾萎的草堆有鳥兒鑽動的身影，褐棕色羽衣如乾草般融入野地。走近一看，驚起百來隻小雲雀群起飛翔；接著發現一隻棕背伯勞佇立河岸枯木上看守田園，一隻紅尾鶇在草地蹓躂。

　　一位蹲在菜畦旁的老農，一面收聽收音機的成藥廣告，一面整理菜圃。田畦種植了南瓜、A菜，白蘿蔔已露出三公分的地下塊莖。剛植入的西瓜幼苗以透明壓克力罩細心呵護著。一列列種植芋頭和地瓜葉的土壟間擺著放有地瓜誘餌的捕鼠籠。隨後，菜畦間果然見到老鼠出沒的蹤影；黑色土壤有鼴鼠挖掘地道造成的龜裂痕跡。走進一畝密生著野草的廢耕地，赫然間，草叢衝出一隻短耳鴞，牠的行跡穿越蘭陽溪。我探索短耳鴞躍出的密叢，有條布滿鼠灰色毛髮、牙齒與骨頭的食繭。

短耳鴞食繭有無法消化的骨頭、牙齒、皮毛……

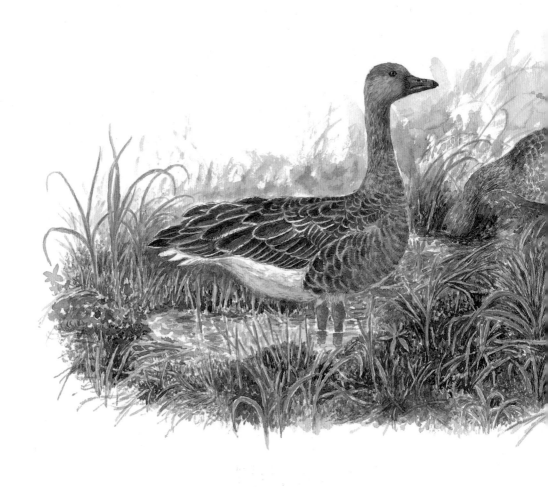

　　忽然，上空掠過二十來隻雁鴨，飛往溪畔寬廣的沙洲降落；我驚喜地快步前往查看。牠們是一群嘴基有白色塊斑，灰褐色腹部參差著黑色塊斑的白額雁；另一種為黑色嘴喙有橘黃色斑的豆雁。寒風中，我按捺著滿腔讓人心跳加速、熱血貫穿全身的喜

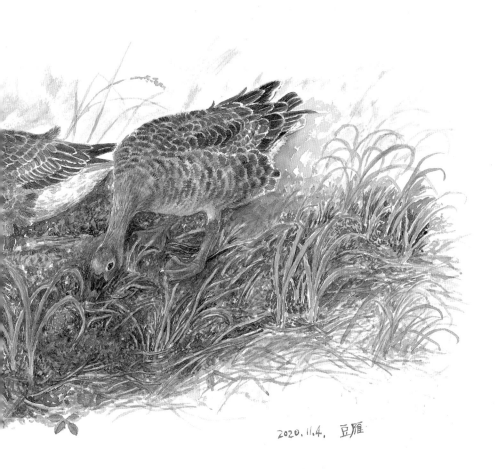

2020. 11.4. 豆雁

悅，沉靜地蹲在土堤旁欣賞這群來自北方極地的寒帶稀客；牠們
的羽毛色澤與這片寬廣荒蕪的泥沙地融合，壓低身子、搖擺屁股
自在地啄食野草。群體中，總有一兩隻不時挺直脖子負責守衛的
親鳥。待雁鴨們填飽肚子，紛紛坐在沙地闔眼休息良久才飛離。

來自北極圈的紅領瓣足鷸

　　寒露時節，蘭陽平原翻犁過的稻田，引水灌溉後進入休養生息的階段；那是冬候鳥陸續過境、光臨臺灣的季節，也是夏候鳥漸次離去的尾聲。朋友捎來壯圍娘家附近有十八隻紅領瓣足鷸來訪的訊息。

　　根據友人的描述，行車來到鄉間一戶種植許多時蔬的農家。果然，一眼望見農舍圍牆邊的水田中有一群鴨子般的身影，正在休耕農田淺淺的水域中游泳，牠們靈活兜著圈子，就像一群套著泳圈在水中盡情旋轉嬉戲的孩子們。牠們是鷸科成員中，獨一無二有著葉狀蹼、能游泳的鳥類。

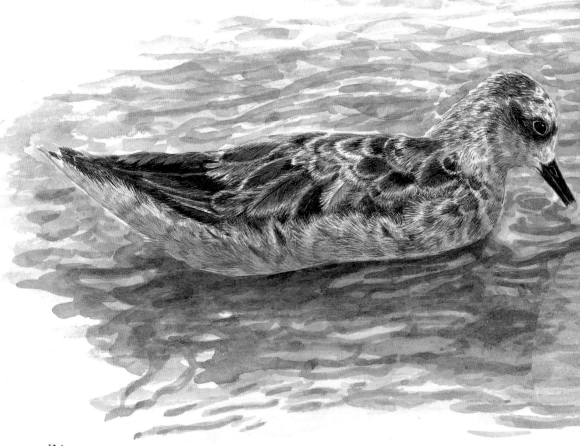

紅領瓣足鷸

學名　*Phalaropus lobatus*

別名　紅頸瓣蹼鷸

科名　鷸科

棲地　遷徙季時於海面上遷徙

普遍過境鳥

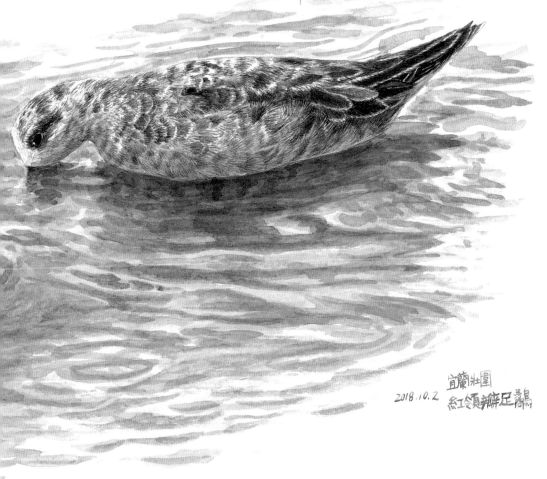

2018.10.2　宜蘭壯圍
紅領瓣蹼足鷸

　　紅領瓣足鷸有著扁扁的身軀，好似浮在水面的玩具鴨，也像宜蘭早期的水路運輸工具鴨母船。牠們一邊點頭如搗蒜，以鑷子般的嘴喙快速在水田探食水蟲，一邊以輕緩頻率的節奏轉身，甚為可愛動人。深邃的雙眼，散發溫柔的眼神，小巧如船型的軀體滑行水域，水面周遭形成環狀螺旋的水紋。鳥兒有時出其不意地躍出水面、優雅展翅，好似舞蹈般展演曼妙的姿態，加上牠們不太怕生，讓人能好整以暇地駐足田邊欣賞，沉浸於鷸鳥所帶來的輕鬆愉悅的氛圍。

　　忽然間，一隻在田間奔跑的野狗，驚動紅領瓣足鷸群鳥在空中飛翔繞行，不久，再度降停原來棲息的田間。其中一隻在田埂上休憩的紅領瓣足鷸，擺脫鴨子的體態，展露屬於鷸科鳥的形貌，更顯露出黑色腳上具有瓣蹼的趾緣。這群繁殖於歐亞大陸及北極圈的過境鳥，南下度冬，在千里迢迢的旅程中，牠們已漸漸褪去繁殖期黑灰色的頭部及前胸的棕紅色羽毛，轉換為白灰色的冬羽。隨著時節輪轉，我們毋須遠行，在家鄉即可接待遠道而來的候鳥，觀賞這些鳥朋友美妙變幻的飛羽和足跡。

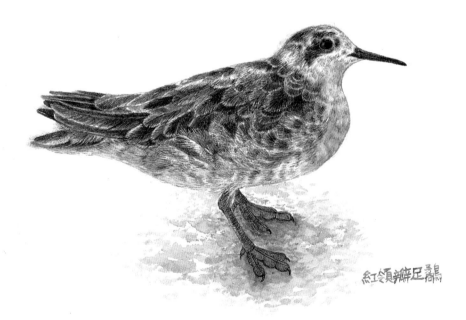

紅領瓣足鷸

從華麗變為樸素——流蘇鷸

　　東北季風發威，半夜狂風大作，從海岸吹起令人驚駭的浪濤。那一波波「嗚嗚、呼呼」的風浪怒吼，在漆黑的窗外猛烈呼號，如颱風天充滿飛沙走石的恐怖聲響。清晨時分，狂嘯轉弱，溫度明顯直線下降，烏雲籠罩著天色，大地呈現昏灰色調。

　　近午光線仍不太明朗。陣陣寒風吹拂，三隻不太尋常的鳥佇立水田，牠們拉長頭頸留意動靜，散發溫和的眼神。頸部的斑紋像蛇的鱗片，井然有序的羽毛排列延伸至背部，褐棕色帶有黑色斑點的翅羽，以淡褐色圈起羽毛的輪廓。一陣陣的風揚起牠們高雅且美麗的翅羽。

　　回家查詢資料，原來是出生在北極圈、歐亞大陸冰原帶的流蘇鷸，這是我首次與牠們邂逅。令我訝異的是，雄鳥的繁殖期長相，宛如西方歌劇中盛裝演出的主角，華麗誇張的飾羽，彷彿十七世紀巴洛克風的化裝舞會中，戴著假面具狂歡的公爵，穿著標新立異的戲劇性服裝。而當繁殖期過去，流蘇鷸從繁華的羽毛，漸次蛻變為此等樸素優雅的模樣，就像卸下濃妝豔抹的裝扮，回歸簡約的舞臺表演者，令人讚嘆造物者的神奇。

　　候鳥們以堅毅不拔的精神，自遙遠北地來到宜蘭壯圍沿海，於休耕農地休憩。能欣賞到從北方極地長途飛行而來的鳥類，實屬人生難得的相遇。

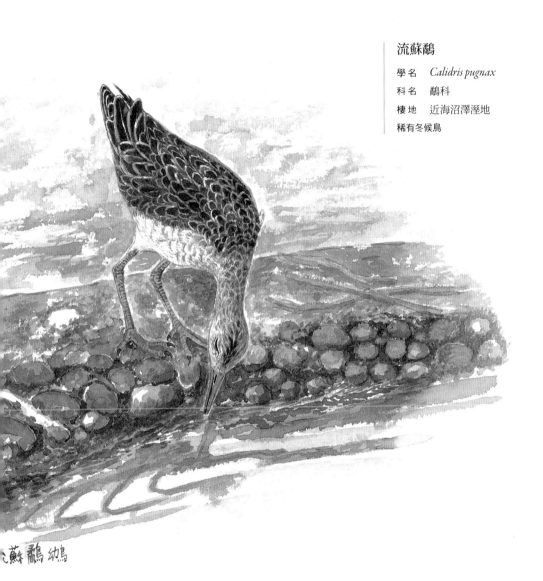

流蘇鷸 幼鳥

流蘇鷸

學 名　*Calidris pugnax*

科 名　鷸科

棲 地　近海沼澤溼地

稀有冬候鳥

遇見黑尾鷸與鐵爪鵐

三不五時回娘家附近的水田巡鳥，除了觀察經年駐足農村的彩鷸、紅冠水雞、白腹秧雞、黃小鷺……還有隨季節更迭，一波波過境、度冬臺灣的水鳥，牠們經過漫長旅程，風塵僕僕地光臨蘭陽平原。

氣溫明顯下降的霜降時節，涼風陣陣吹拂，沿著棋盤格子狀的田邊小路尋訪鳥蹤，一處荒蕪宅院的竹圍旁，有幾隻顯得碩大的鳥影，我從望遠鏡頭看見了令人驚喜的黑尾鷸。牠們以長喙優雅地探食泥沼中的螺類、魚蝦，在風中享用愉悅的下午茶；卻被一輛火速駛過的貨車引擎聲響驚嚇，五隻黑尾鷸慌張飛離。約莫過了半小時，這幾隻中大型的鷸科鳥類再度回到水田。

為了近距離觀察，我放緩腳步走往廢棄荒蕪的農舍。前院曬穀場堆滿亂七八糟的廢棄物，像一座橫亙的山丘擋住去路。我只好放膽進入陰森森的屋內，側著身慢慢進入一面半掩並卡死的門，屋內有如遭到竊賊翻找，木板、雜物凌亂堆疊，紛亂的蜘蛛絲如藤蔓掛滿天花板，一股濃烈的溼黴霉味與寒氣滲人。跨過種種障礙穿過側門，得以進入茂密的竹林圍籬，總算見到黑尾鷸清晰的身影。

接著走訪蘭陽溪出海口，望見一隻陌生的鵐科鳥類在沙丘出沒。牠仰頭啄取馬唐草果穗，在布滿馬鞍藤的沙地上活動，一會兒跳上漂流木上觀望。牠不甚怕人，僅做短距飛行。回家依據照片查詢發現，這種鐵爪鵐屬於迷鳥；候鳥們來往於棲地與繁殖地的過程，可能因遇上惡劣天候而偏離遷徙路線，意外造訪此地。

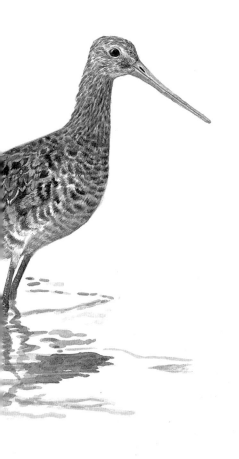

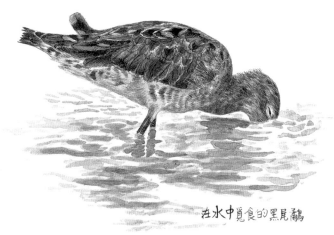

在水中覓食的黑尾鷸

黑尾鷸

學 名　*Limosa limosa*

別 名　黑尾膣鷸

科 名　鷸科

棲 地　水田、潮間帶、河口、沙灘、湖岸等

稀有冬候鳥、不普遍過境鳥

　　最近，娘家水田進行田菁綠肥的翻犁作業，一隻隻從天而降的黃頭鷺、小白鷺們，就像一群消息靈通、紛紛上門的老饕。令人欣喜的是，一隻臺灣罕見的爪哇池鷺也混入其中。牠們彷如搶購超低價鮮食的顧客，瘋狂盤旋包圍這臺運作中的鐵牛，前仆後繼地覓食。這隻稀有的爪哇池鷺跟在鷺鷥群一塊撿便宜；水鳥們簇擁著機械，爭先恐後地追趕，經常張翅恐嚇驅趕同類。牠們以長尖的嘴喙，驚險地啄取犁鋤攪拌後的鬆軟泥地，輕易就能挑起蚯蚓、昆蟲和青蛙大啖美食。

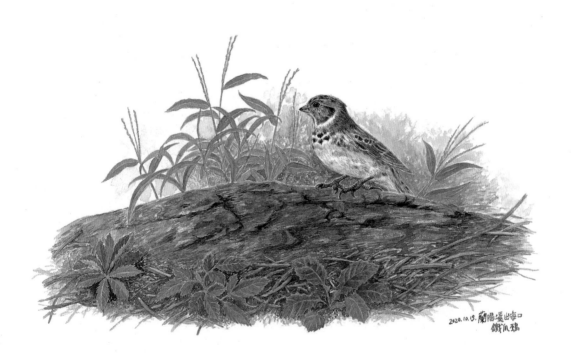

2020.10.15.蘭陽溪出海口
鐵爪鵐

地啄木與紅隼

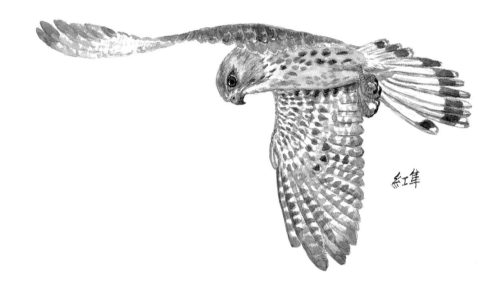

紅隼

　　聽朋友說，地啄木出現在新竹南寮漁港，網路上快速流傳這種稀有的冬候鳥行蹤。傳說這隻鳥經常停在漁港溜冰場對面的草地，有時飛至狗屋上停佇。陰沉偶有毛毛雨的天氣，好幾輛像偵探般的車子，沿著車道繞行，尋找這隻啄木鳥的蹤影。來到南寮魚港草坪人行道，一對拿著拍鳥裝備的人趴在灰紅相間的石材上猛按連拍快門，他們鏡頭瞄準的主角，正是我此行的目地。

　　眼前這隻對著石材縫垂直啄食的鳥類，對於六、七具圍繞身旁的鏡頭顯得毫不在乎，略微左右擺動頭部、自顧自地在石塊縫啄食，從嘴喙伸出圓尖細長的粉橘色舌頭舔食螞蟻，喉部至胸腹的米黃色羽毛有著咖啡色曲線及橫紋，抬高喉頭時就像一隻蜥蜴；牠身上如木頭紋路的羽色，完美地發揮隱蔽色的作用。

伸出舌頭舔食螞蟻的地啄木

　　回程行經61號公路，濃厚混濁的雲層遮天蔽日，空氣中充滿沙塵的白灰色粒子。一隻像是老鷹形態的鳥，迎著強勁狂嘯的海風，彷若一只風箏懸浮空中，隨著風勢的強弱，略微震晃飛行的翅膀。我們停車觀看，原來是一隻不怕風雨的紅隼。從海上直撲而來的猛烈強風，我費了好大的勁才將車門推開，這隻紅隼，卻能在級數強烈的陣風中定點懸飛，不費吹灰之力。牠時而顫動展翅的雙翼，時而緊縮著頸項俯瞰地面，始終收攏著尾翼，讓我聯想起在水中靜止漂浮的泳姿，就如同紅隼在空中的模式。

地啄木

學 名　*Jynx torquilla*
別 名　蟻鴷
科 名　啄木鳥科
棲 地　樹木稀疏的草生地
稀有冬候鳥及過境鳥

我瑟縮著肩膀頂著強風前行，走進紅隼的
勢力範圍，躲藏在木麻黃的枝椏後頭。心想，有
浪濤風嘯的聲響掩蔽，應不至於驚擾猛禽的偵
察，不料，紅隼竟然敏銳地飛離。牠沿著海岸線
上空，短距飛行後再度定點停駐空中，我繼續祕
密地追蹤鳥的行跡，卻還是被牠發現了。可見紅
隼目光銳利，能掌握移動的形體。查資料發現，
紅隼擅長獵捕昆蟲、老鼠和鳥類，甚至在草叢活
動具有隱蔽色的蝗蟲，也逃不過牠驚人的視力。

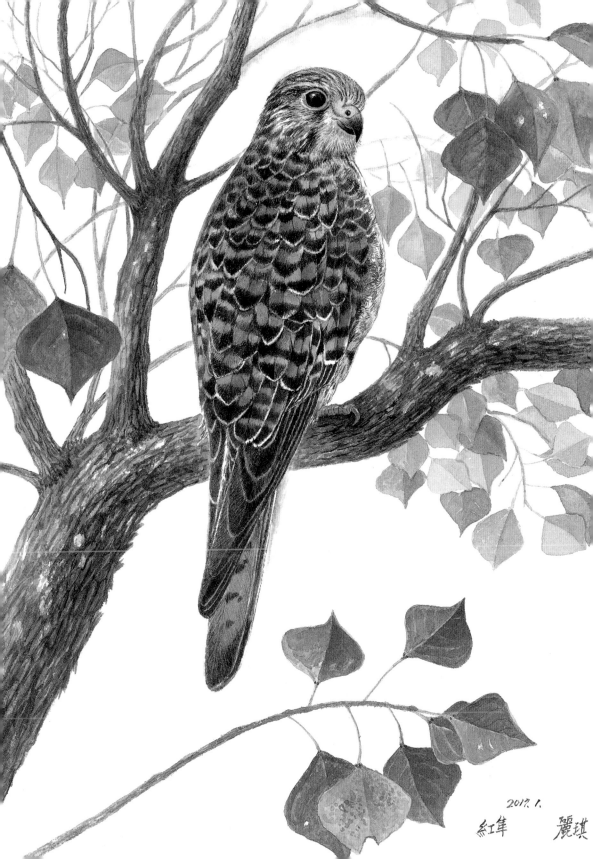

2017. 1.

紅隼　　麗琪

戴著貝雷帽的小辮鴴

　　宜蘭臨海的壯圍鄉間，四處張貼競選宣傳的海報，擾人的廣播車，不厭其煩地放送高分貝的聲響，強迫選民記住候選人的名號。選舉過後，浩浩蕩蕩昭告天下的謝票隊伍，高聲叫喊當選者的名字。宣傳車行經農家宅院時，人們紛紛點燃鞭炮祝賀，炸開的朱紅色鞭炮卷軸，將柏油路堆疊成一地血紅。煙硝味汙染了空氣，田中的水鳥被嚇到一哄而散。

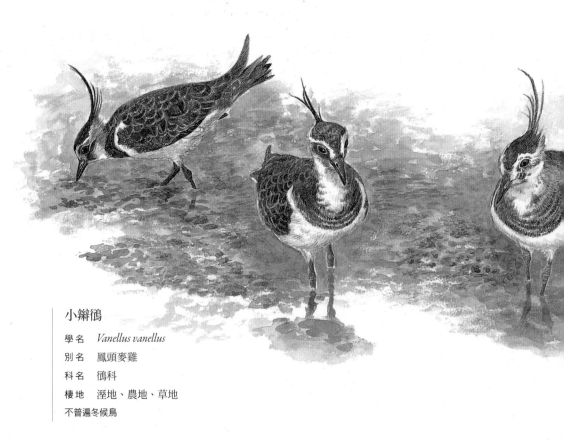

小辮鴴

學 名	*Vanellus vanellus*
別 名	鳳頭麥雞
科 名	鴴科
棲 地	溼地、農地、草地

不普遍冬候鳥

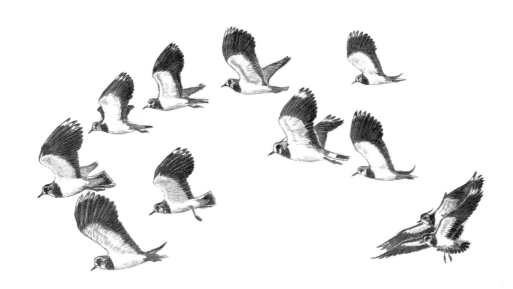

2021. 11. 11　小辮鴴

　　與妹妹和姪兒一起，開車繞行娘家附近的水田賞鳥。一群小環頸鴴在泥灘覓食，以酪黃色的腳試探泥地的獵物，忽然瞥見田間異乎尋常的三隻鳥，定睛一看，驚喜呼出我生平首見的「小辮鴴」名字。

　　妹妹說：「去年有飛來我們家田裡！好像一隻戴著學士帽的鳥，看起來很有學問！」那黑褐色的頭頂，我倒覺得像平戴著一頂黑色貝雷帽；頭後方長長的羽毛高高翹起，則像帽緣飾羽，看起來像是飽讀詩書的紳士，顯得神采奕奕。

　　小辮鴴擁有潔白羽毛的臉龐，妝點黑色紋路，好似畫了眼線和睫毛；全身以黑圓領搭配金色緣的綠色調羽毛，在陽光下閃爍著五彩繽紛、絢爛多變的金屬光澤。這一襲別出心裁的裝扮，伴隨優雅的體態與動作，獨具風采。

為了記錄更具體的影像，我脫下鞋襪涉入休耕田，彎著腰就像
駝背插秧的農人。我仔細查看泥灘中暗紅色蠕蟲的形體，還有許多
伸出觸角漫步的金寶螺和貝類，這些都是水鳥喜愛的食物。

雙腳滑入灰黑色泥淖，感覺到細緻的軟泥從趾縫間擠出。前
進時，雙腳陷入泥濘，好不容易抽出，僅能緩步前行。雖然隱身在
田埂草叢，小辮鴴卻警覺地漸行漸遠。走回路面，我沾滿泥土的雙
腳，恰和站在田埂上搖曳尾翼的黃鶺鴒一樣，是灰黑的。

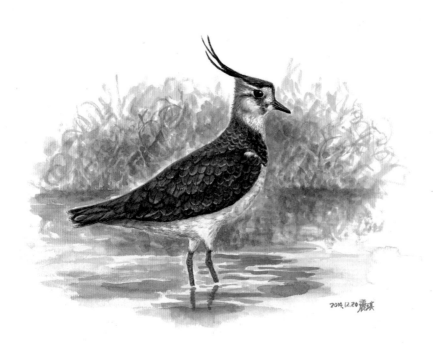

PART

III

水
之
涯

嘉義布袋溼地景觀

　　行駛臺61線西濱快速道路，以高架的視野眺望口湖鄉成龍溼地、東石鄉鰲鼓溼地的造林景觀。一路南下，越過朴子溪望見一片汪洋的白水湖。到處可見浸在海水的老宅和墓園，大海持續淹沒人們生活的家園。水位逐年不斷上漲更無從消退，泡在水中的古厝刻劃著美麗與辛酸。

　　當地鄉民說：從前白水湖一帶家家戶戶都在曬鹽，直到低成本的進口鹽成為大宗，鹽業逐漸沒落。早年海灘有許多野生花蛤，幾十年來由於突堤效應，沙灘逐日流失，原有生態已不復見。

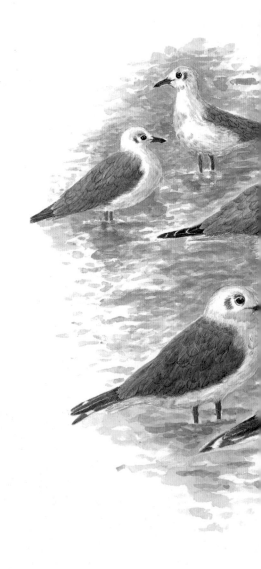

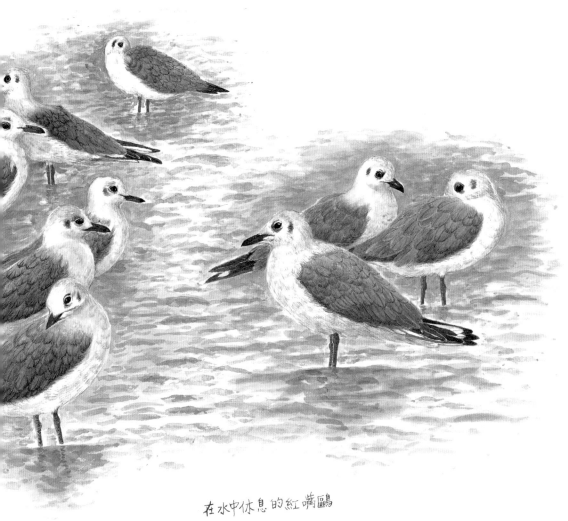

在水中休息的紅嘴鷗

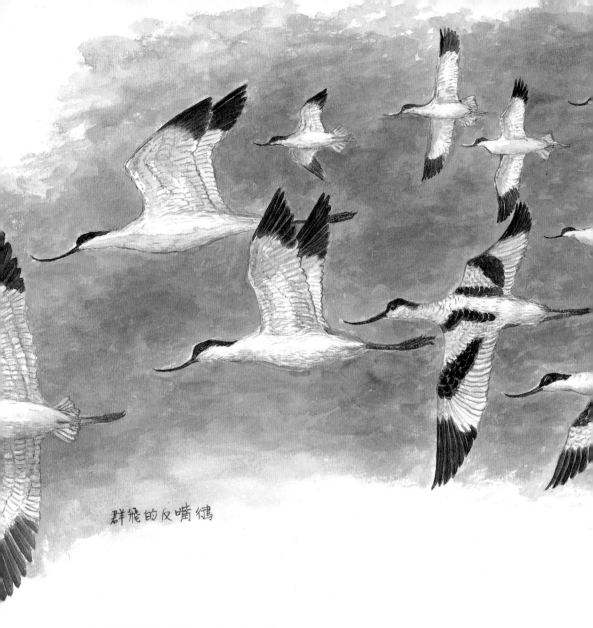

群飛的反嘴鷸

　　來到布袋溼地公園的磚造廢棄鹽場，眼前荒蕪的自然地景，漫無邊際的水域有許多雁鴨棲息在遠處傾頹的廢墟。好幾百隻紅嘴鷗在水中理羽，有的將嘴喙埋進背部羽毛中休憩，有的單腳站立或張開翅膀活動伸展。個子頗大的銀鷗和紅嘴鷗混群相伴。灰藍色波動的寬廣水域中，更有上千隻反嘴鷸聚集，群鳥飛翔顯現簡約的黑與白的色澤，在水域上空環繞飛行的模樣煞是壯觀，彷彿置身水鳥樂園。

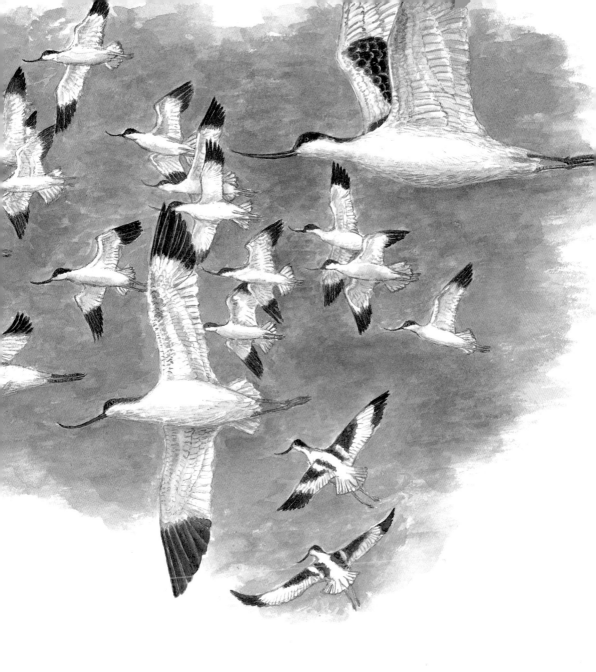

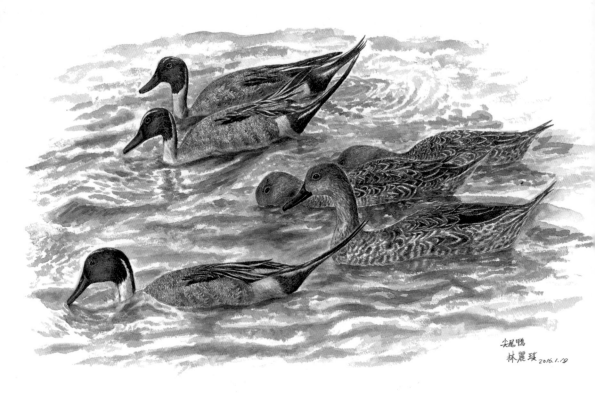

尖尾鴨
林麗琪 2016.1.18

　　布袋溼地廣闊的水面蕩漾，強勁的風勢推波助瀾，水鳥們紛紛靠近岸邊覓食，
湧動起伏的水波。雁鴨們成群結隊悠遊水中；有著細長尾翼的尖尾鴨，不約而同以
相同節奏將頭潛進水裡濾食，畫面令人莞爾；琵嘴鴨不但將頭沉入水裡，還像邊玩
水邊撿寶物的小孩，尾翼朝天，高高地翹起屁股；小水鴨們貼近水岸品嘗水草，水
邊的泡泡附著在鴨子嘴喙，好像吃完冰淇淋殘留嘴邊的泡沫；絲帶般的水草，像是
婚禮儀式中慶祝喜宴的禮炮，爆出的紙條纏住鳥的尾翼。

循著水岸散步，不經意踏入鋪滿褐色石子的小徑，
仔細一看，金斑鴴隱身在與牠羽色相仿的石頭路，有些
藏匿在枯草間，整條路布滿與環境色澤類似的金斑鴴，
不禁讚嘆野鳥們選擇棲地場域的能力！

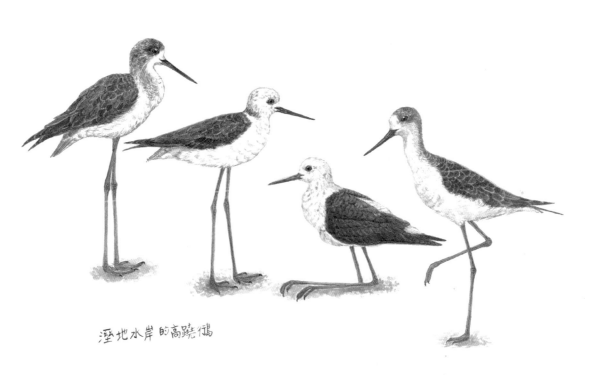

溼地水岸的高蹺鴴

斑頭雁光臨我的家鄉

　　二〇二一年新年過後，傳出八頭斑頭雁光臨宜蘭無尾港溼地的消息。休憩一天，牠們往北飛至礁溪停棲，最後這八隻鳥落腳在臨海的壯圍鄉。過著規律生活的斑頭雁，就像上班族一樣，白天待在蘭陽溪出海口的沙洲，傍晚回到古亭村田間過夜。這隊偏離航線的迷鳥受到各方矚目，相關的生態影音紛至沓來。斑頭雁在高原湖泊和沼澤環境繁殖，最特別的是牠們能飛越空氣稀薄的喜馬拉雅山至南亞棲息，具有在嚴峻高空飛行的能力。

　　過了一個月，趁著回宜蘭過農曆年，內心期待能見到這批從中亞繁殖地首次來臺棲息的稀客。為了欣賞斑頭雁的風采，午後從壯圍娘家沿著鄉間路散步。休耕期的蘭陽平原，田地翻犁後是一片水鄉澤國，一畝畝平整的水田即將插上秧苗。一大群麻雀、白腰文鳥、黑頭文鳥在長滿野草的田壟覓食。大約走了三十分鐘來到斑頭雁棲息的水田，已經有好幾位從彰化、臺中、花蓮、臺北等地慕名而來的鳥友。在地農夫說：「斑頭雁每天都固定在這畝田過夜。」一群人架好拍攝器材等待。天色漸暗卻盼不到斑頭雁的身影。大家相信隔天一早就能見到鳥的蹤影。當晚，我悄悄來到棲地仍無所獲。

　　第二天清晨我氣喘吁吁地跑到鳥的棲地，見到賞鳥人熟悉的臉孔便感安心，這表示鳥尚未出現。時間一分一秒過去，大家望眼欲穿地守護空中動靜。遠遠的，從海的方向隱約看到一列鳥影，乳酪色的朝陽中襯托著飛行中的斑頭雁，大家雀躍地觀賞牠們形成一線、巧妙變化的隊伍，像是一串移動的珍珠。一隻也不少，四對斑頭雁逐漸靠近，牠們變換成人字型優雅地從眾人上空飛過。斑頭雁沒有降落，頭也不回地往蘭陽溪方向飛去，眾人發出失望的嘆息。這群鳥降落在哪裡？鳥友們不放棄，繼續往鳥消失的方向尋找。

　　仔細觀察斑頭雁棲息的農田，水田中有疏落的稻禾，田埂長滿野草，這是農夫為了斑頭雁而延緩犁田的善意。過了一小時收到鳥友分享斑頭雁新的降落點。很可惜，當我和鳥友趕過去時失之交臂，斑頭雁才剛剛離開。這是一處長滿嫩草的田

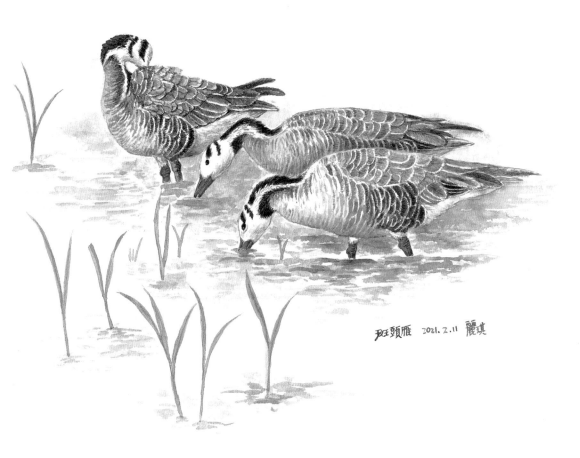

斑頭雁 2021.2.11 麗淇

地，牠們覓食後照慣例飛往出海口沙洲休息。愈接近春耕時節，水田環境改變，斑頭雁也不斷更迭棲地。有些田埂噴了除草劑，野草變得枯黃萎靡。

　　我們驅車趕到蘭陽溪畔。遙望沙洲，八頭斑頭雁和兩隻黑尾鷗在一起。接著來了一隻鸕鷀，陸續有更多鸕鷀飛來。群鳥們聚在一起，鸕鷀仗著鳥多勢眾，以嘴喙趨趕斑頭雁。

　　隔天下著雨的清晨，我撐著傘，抱著賭一把的心情前往斑頭雁曾落腳的據點，遠遠便望見牠們在四下無人的水田啄食水草。斑頭雁有張乖萌的臉，脖子的白色縱紋與頭部的兩道黑色橫條斑紋，彷彿穿著愛迪達運動服。此處與娘家距離僅六百公尺。地利之便，我可以經常探訪，令人感到無比幸運。

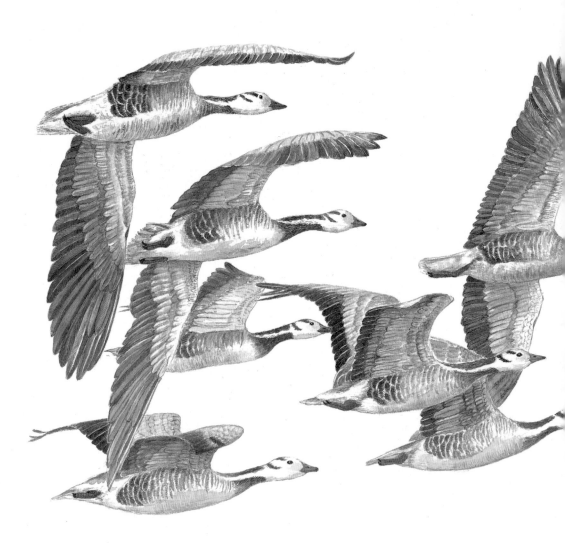

斑頭雁 2021.2.23 麗琪

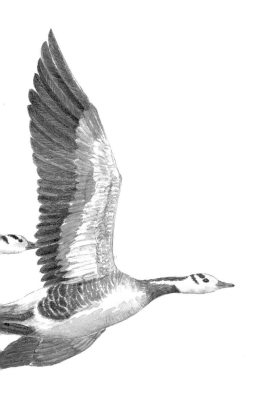

　　斑頭雁來宜蘭作客約一個半月，作息穩定，也逐步適應臨海鄉間的環境。在牠們飛離臺灣的五天前，我來到蘭陽溪出海口，欣喜見到沙岸上縮頭休憩的斑頭雁，彷彿擺在沙灘上一動也不動的八顆灰色石頭。不料，一艘駛近海口的竹筏引擎聲，驚擾了正在休息的斑頭雁。牠們紛紛起身慌張地四處張望，接著逃也似地鼓翅飛離。起飛時看似狂亂的步伐，瞬間已整好隊形成一道優美起伏的動線。牠們以優雅的弧線在出海口環繞一圈後降落沙灘休憩覓食。至今，我的腦海仍深烙著那時斑頭雁的美麗倩影。

斑頭雁

學名　*Anser indicus*
科名　雁鴨科
棲地　河口、海岸以及農田溼地
迷鳥

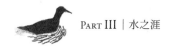
主婦的賞鳥行程與金山市場

　　行車北濱公路，望見太平洋海面屹立著雙燭臺嶼，來到許多候鳥棲息的金山青年園區。兩、三隻戴勝在疏落的林間旋繞飛舞，早晨斜射的陽光，投映在綻放頭冠的戴勝身上，彷彿充滿神話色彩的黃金鳥。斑點鶇、白腹鶇在草地上覓食，牠們以嘴喙挑起落葉、掃開枯枝，找尋土中獵物，有時略微躍起身子將嘴喙鑽入土壤啄食，喙上經常沾滿泥沙，當牠們發現人類動靜，總背對著威脅往前跳躍或停佇觀察片刻，繼而飛上一旁的樹幹。這隻不急著飛離的白腹鶇，讓站在樹下的我得以慢慢欣賞鶇科鳥類的英姿。

白腹鶇

學名　*Turdus pallidus*

科名　鶇科

棲地　公園、果園或中低海拔的樹林

普遍冬候鳥

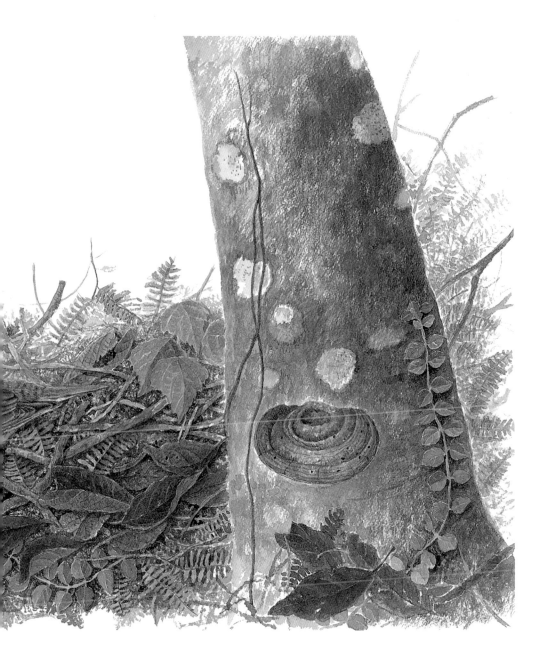

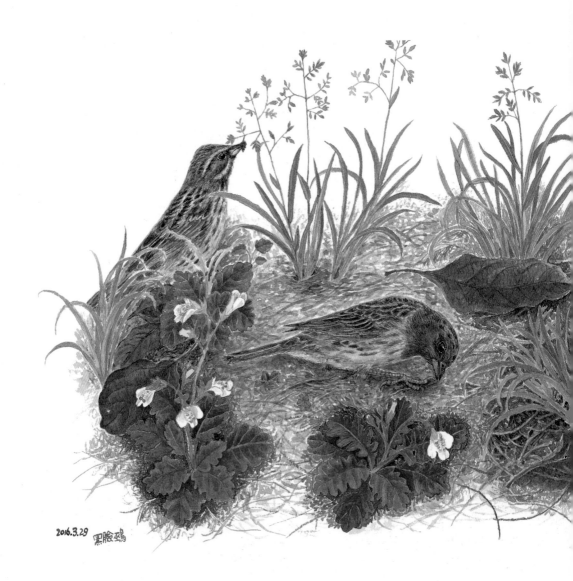

2016.3.29 黑臉鵐

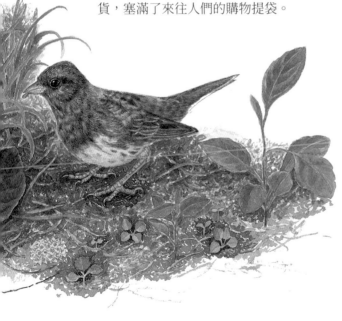

　　春日盎然的草叢散布著成群的黑臉鵐，土黃色和黑色斑點的羽毛就像草地上的土壤色澤，當我的腳步逼近，鳥兒猛然起飛，才驚覺許多隱匿莖葉間的黑臉鵐身影。有的仰著臉啄食草地上鮮嫩的禾本科籽實，有的跳躍至路徑上撿拾木麻黃成熟落下的翅果，自得其樂的模樣，令人感受到牠們的輕鬆自在。

　　賞鳥後，我和朋友順道採買日常所需的食材。走進金山老街巷內的傳統市集，沿著乾淨的走道兩旁瀏覽。商家攤位有自製的手工豆腐、油亮且香噴噴的燒雞、以新鮮魚漿做成的現炸的牛蒡天婦羅、甜不辣、魚餅、高麗菜捲、肉羹、魚丸，還有農婦自己種的少量蔬菜。以陳年竹籃盛裝著橄欖色、黑糖色的橢圓形草仔粿，表面有傳統的龜印圖紋。對於尚未吃早餐的我來說，每一樣都引誘著饑腸轆轆的肚子。大街上熱氣蒸騰的金山包子，琳琅滿目的食品、雜貨，塞滿了來往人們的購物提袋。

富貴角的散拍鳥音合唱

　　灰白雲層低壓著北海岸，走在富貴角步道，我的身體沉浸在濃重的霧氣中。此時正值鳥類繁殖期，許多鳥兒高歌歡唱著熱烈旋律。

　　臺灣最北端黑白相間的八角形燈塔，守護引領著海上航行船隻；淫霧滋潤著海岸丘陵，繁花盛放的海岸線，時時刻刻迎接風浪洗禮。石板菜、濱當歸、濱排草從磚紅色土壤冒出，點地梅、蓬萊珍珠草和爵床盎然茂密生長，菫菜綻放出又大又飽和的紫色花朵，充滿了迷人又帶點奢華的氣質。濱海植物正豐美。

　　海面上屹立著奇形怪狀的風稜石，有的像漂浮淺海上的鯨魚，有的好似一隻浮出水面的海龜，有的如張嘴河馬，有的彷如蟾蜍現身海潮中。

　　一隻藍磯鶇，安靜佇立於灰黑色岩石，凝神專注的眼神，好像正思考計劃如何返回繁殖地。一對黑臉鵐如影隨形，謹慎地與我保持距離，一邊覓食一邊走走跳跳，時而飛上海岸土坡、芒草叢、盛開野花的邊坡，一路引領著我欣賞身旁冶豔的花朵。

　　海濤反覆著如呼吸般的沙沙聲，幾艘作業船隻發出噗噗引擎聲。站在五節芒上引吭高歌的灰頭鷦鶯，以一副怒目瞠視且慷慨激昂的表情，展現出不管有沒有聽眾，也不在乎你愛不愛聽、好不好聽，都要唱下去的熱情。鳥兒賣力地搖擺頭部吶喊演唱，就像激動的搖滾樂手，渾然忘我，好像連麥克風都要吞進嘴裡。

小鶯

學名　*Horornis fortipes robustipes*
又名　臺灣小鶯
科名　樹鶯科
棲地　森林邊緣、開闊山坡或是乾燥地區的草叢中
普遍留鳥、臺灣特有亞種

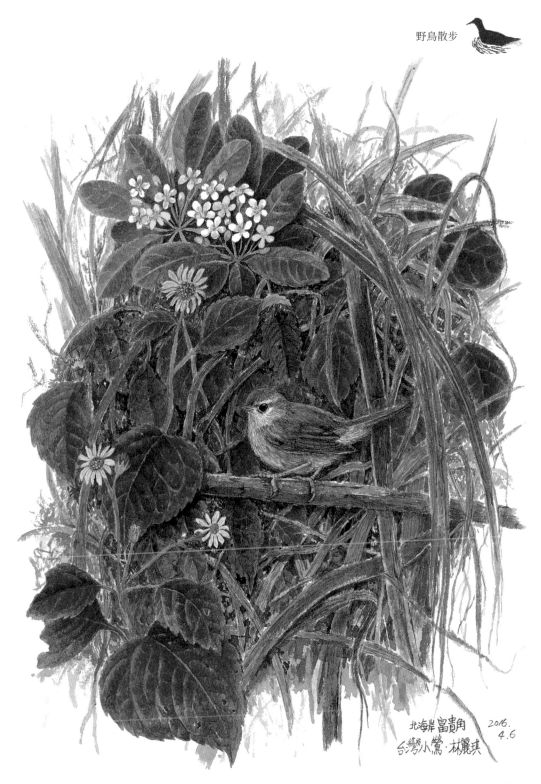

北海岸 富貴角　2016.
4.6
台灣小鶯・林麗琪

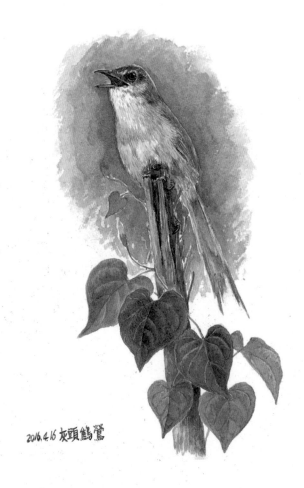

2016.4.16 灰頭鷦鶯

　　一群黑臉鵐發出短促的鳴聲，類似散拍音樂的即興節奏，芒叢中有隻小巧的身影，在交錯的叢林間鑽進鑽出，吟詠著嘹亮悅耳的歌聲，原來是小鶯靈巧的身影，令我驚訝萬分！這種喜歡棲息於中高海拔的小鳥，竟然出現在臺灣最北端的海岸。回想起自己曾經在合歡山、大屯山目睹小鶯出沒芒叢，這種土生土長的臺灣小鶯，也會因為季節的變化移動棲息的環境。四、五月為鳥類過境遷徙季，總有令人意想不到的發現。

　　我的耳畔融合了海浪、鶯科鳥、白頭翁、小雲雀、喜鵲粗嘎的原野合唱，放送野地蓬勃的自然呼喚。

退潮後的許厝港──三趾鷸快跑

　　四月忽高忽低的氣溫，就像乘坐電梯般迅速升降。強風凜凜偶有陣雨的天氣，我站在許厝港海堤遠望群鳥的剪影。端起望遠鏡，看到濱鷸和三趾鷸在沙灘覓食。走進一落落灰黑色珊瑚礁岩潮間帶，礁石高低起伏，坑坑洞洞的地形分布著許多生物。漸次變換成繁殖羽的候鳥們粉墨登場。三趾鷸穿著英倫品味的菱型格紋針織毛衣，搭配有緹花的領子；翻石鷸蛻變中的頭部羽毛，有如京劇中扮演奸臣的白臉譜，牠身上橘、黑、白的顏色搭配，就像三花貓高貴的色澤。一隻隻金斑鴴像戴著北方游牧民族動物皮毛的帽子，腹部綴滿黑色塊斑，背部則是強烈的金黃色、白色、黑色對比，牠們或坐或站立在沙灘、岩縫，融入密布牡蠣殼的礁岩。

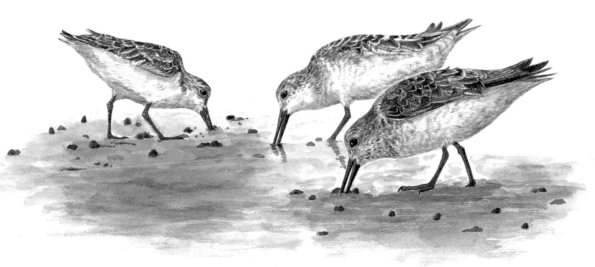

三趾鷸在沙灘覓食

三趾濱鷸

學 名　*Calidris alba*

又 名　三趾鷸

科 名　鷸科

棲 地　海岸及潟湖地帶

不普遍冬候鳥、過境鳥

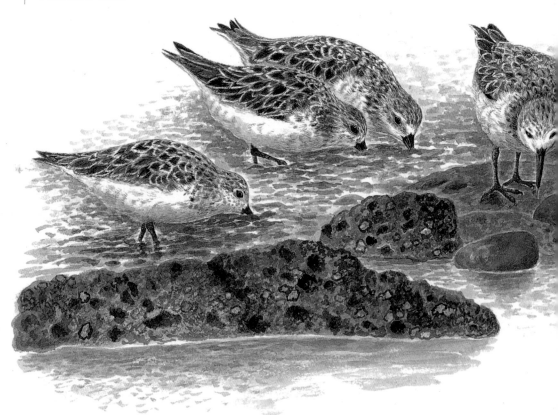

2020.4.6 三趾鷸

強風吹起沙灘褐色的漫漫沙煙，如浮遊在沙地不斷幻化的龍形魔影。空中飛來一群東方環頸鴴，從天降落在沙塵滾滾的海灘。牠們像充滿好奇心的外星人，排列有序、睜著十三雙明亮的眼睛盯著我，時不時壓低身子衝著我快走幾步又戛然而止。尤其一隻皺著眉頭瞪視的領隊，展現不可侵犯的模樣。牠們隨著陣風起飛，風速將小巧的身體吹得東倒西歪，小不點們使勁控制翅羽平衡身軀，不讓自己偏離群飛航線。

跟著三趾鷸行蹤，我蹲踞堤岸消波塊的角落。腳下堆積著手感溫潤的石頭，各種形狀的珊瑚骨骼有放射線條的圓型孔洞，經緯交錯如複雜的建築。經過日月的照耀，海水的淘洗浸泡，貝類表面沉積碳酸鈣，漸漸堆疊成厚實質地。較大型的貝殼像加了全麥麵粉的銀絲卷，略小的猶如香酥的貝類造型餅乾，散落石礫間。

一隻忙著覓食的濱鷸倉促路過，頑皮的鐵嘴鴴在我眼前走走停停。沙地成群的三趾鷸，紛紛在我面前跨腳飛越，忽而聚在水邊覓食，忽而像無頭蒼蠅般忽左忽右亂竄，牠們從沙地啄出小螃蟹、蠕蟲。我屏氣凝神，好像變成石頭。不用跟蹤群鳥，三趾鷸一直走向我。吃飽喝足的鳥，正儲備體力準備返回繁殖地的旅程。

心中一直念念不忘許厝港豐富的海岸生態。中元後再訪。踏入三伏天熱騰騰的海灘，規律旋轉的發電風機與防風竹圍籬迤邐對岸沙丘，蔓荊莖藤盛放溫婉的丁香紫色澤花朵，果實散發著怡人的精油氣息。濱刺麥張牙舞爪地霸占沙丘，成熟的刺球狀果實好似海膽造型，紛紛隨風飄進海岸。簡直像是長了腳的濱刺麥精靈，沿途越過滿滿的沙蟹擬糞所形成的奇特圖案、洞口堆積的沙球、貝類⋯⋯一路調皮地滾泡進海水，繼續漂泊旅行。我追趕著濱刺麥，再度見到從繁殖地返回的三趾鷸，每一隻羽色迥異，頭部、胸前、脅部多了深咖色的斑紋，背羽彷彿黑森林蛋糕淋上參差的乳白糖漿。牠們像短跑健將，邁開腳步逐浪啄食，被一波波襲來的浪花追著來回奔跑。我在消波塊的間隔中躲躲藏藏，欣賞三趾鷸翻身快跑的影像。漲潮海水逐步吞沒礁岩與沙地，漸漸形成汪洋覆沒水鳥覓食的潮間帶，三趾鷸也相繼飛離。

2020.4.6 羅琪

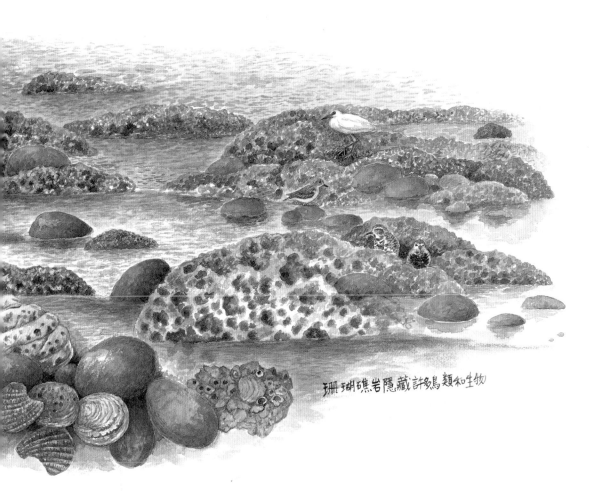

珊瑚礁岩隱藏許多鳥類和生物

捕魚高手魚鷹

接近小滿之際，原本悶濕、高溫容易過敏的氣候，漸漸過渡為夏日天候。下過一場氣勢磅礡的陣雨，氣溫明顯劇降。趁著清晨舒適的溫度來到富貴角海岸，天空布滿彷彿以狂放手法描繪的灰色雲朵，太陽漸漸從濃重雲層露出曙光。陣陣強風吹拂著海岸山坡，海浪在海風的推波助瀾下湧向褐色沙灘，激盪的海濤使勁衝擊著風稜石，噴出浪花揚起沙煙漫漫的水氣。路徑旁叢生著豔麗的天人菊，頭狀花序隨著風的方向擺動。

一隻魚鷹，從開滿野百合的山丘後頭飛升，迎著氣流往海面上空盤旋，像一面迎著強風的風箏。犀利的雙眼虎視眈眈盯著海中魚群動向。出擊時刻，魚鷹縮起平展的翅膀M型降落，瞬間俯衝滑向海面，原本平貼尾翼的雙腳，伸出尖銳的爪子，就像飛機降落前從機腹吐出的機輪。擁有專門利器的牠，準備大顯身手。

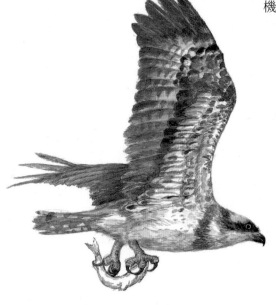

2016.5.17 魚鷹－富貴角

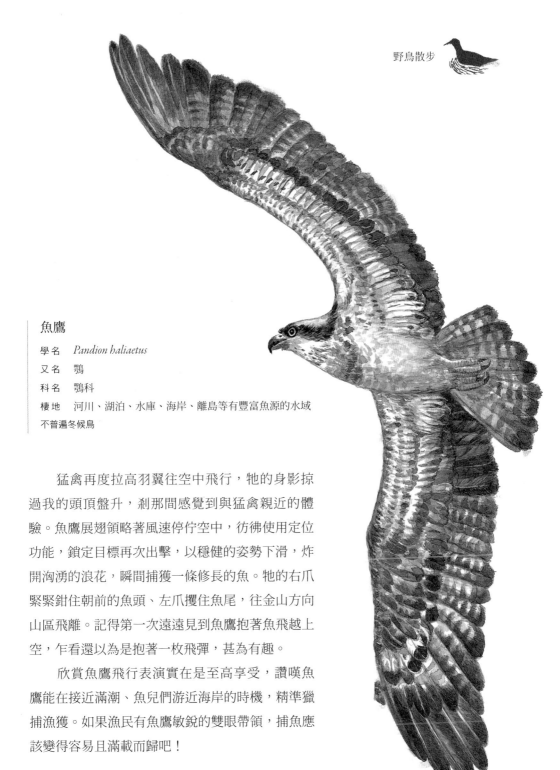

魚鷹

學　名	*Pandion haliaetus*
又　名	鶚
科　名	鶚科
棲　地	河川、湖泊、水庫、海岸、離島等有豐富魚源的水域

不普遍冬候鳥

　　猛禽再度拉高羽翼往空中飛行，牠的身影掠過我的頭頂盤升，剎那間感覺到與猛禽親近的體驗。魚鷹展翅領略著風速停佇空中，彷彿使用定位功能，鎖定目標再次出擊，以穩健的姿勢下滑，炸開洶湧的浪花，瞬間捕獲一條修長的魚。牠的右爪緊緊鉗住朝前的魚頭、左爪攫住魚尾，往金山方向山區飛離。記得第一次遠遠見到魚鷹抱著魚飛越上空，乍看還以為是抱著一枚飛彈，甚為有趣。

　　欣賞魚鷹飛行表演實在是至高享受，讚嘆魚鷹能在接近滿潮、魚兒們游近海岸的時機，精準獵捕漁獲。如果漁民有魚鷹敏銳的雙眼帶領，捕魚應該變得容易且滿載而歸吧！

小環頸鴴育雛

　　穀雨時節的頭城鄉間，旺盛的野草占領土地，各式農作物紛紛上場，牛背鷺在整過地的田野觀望，牠的頭部、喉頸部、胸飾羽與背部的蓑羽，有如平板燙燙過一樣的平直、並染了叛逆的黃橘色。灌木叢中有鶲科鳥的短促鳴聲，八哥、大卷尾分別站在電線上監視大地的動靜，一隻家燕誤入農人設置的捕鳥網陷阱已經罹難。

　　一隻大冠鷲張著凜然的雙眼，佇立電線桿的制高點凝視，牠的背部和飛羽的咖啡色澤，彷彿披著沉重的大衣，淺咖啡色帶有白斑蓬鬆的胸腹羽毛，彷如裝飾細緻斑點的毛衣，不久，牠展翼飛翔巡視農村領域。

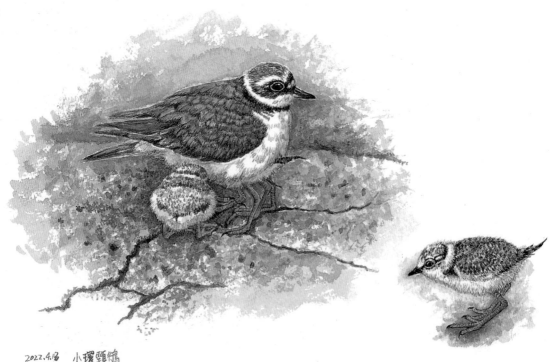

2022.4.18　小環頸鴴

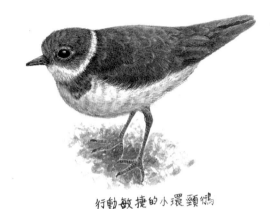

行動敏捷的小環頸鴴

小環頸鴴

學名　*Charadrius dubius*
又名　金眶鴴
科名　鴴科
棲地　水田、沼澤、排水後的魚塭、河床等淡水環境
普遍冬候鳥、不普遍留鳥

　　循著鄉間小路尋鳥。一隻行動敏捷調皮愛玩的小環頸鴴，在田間的泥灘上追逐。正值繁殖羽的小環頸鴴，好像二戰飛行員的裝扮；戴了頂褐色飛行帽和金邊的護目鏡，頸部戴著絨布質感的黑色圍脖。額頭一道彷如髮帶的黑色羽毛，眼睛上畫了一撇花白的眉毛，下喙基的黃橙色塊斑顯得比立春時節更為明顯。

　　小環頸鴴就像螃蟹般走走停停，凝神專注伸出腳爪在水生植物間扒抓攪動，淺桔黃色的腳如網杓在水中翻查獵物；這饒富趣味的動作，讓我憶起小時候最喜歡到宜蘭水源地摸蛤蜊，將手探入清澈湍急的灌溉水渠，摸索溪溝底層泥沙中河蜆的模樣。小環頸鴴察覺泥巴裡的食物立即精準俯頭啄食，瞬間就啣著一隻蠕蟲，一眨眼功夫已將美味下肚，牠敏捷地以小跑步繼續前進，邊走邊捕撈食物。

　　來到分布許多池塘沼澤的礁溪。一
處池底密生青苔的魚塭，有隻金褐色羽毛
參差著黑、褐色斑點的雛鳥，慌張地衝向
親鳥的腹部下方。親鳥像一把保護傘，垂
放雙翅並跨開雙腳讓另外兩隻幼鳥躲進安
全的堡壘，展現出滿滿的愛。整個外觀就
像蓬鬆羽毛的怪鳥，腹羽下長出四雙腳。
小環頸鴴親鳥移動腳步，其中一對雛鳥像
撞球般從腹部溜出，僅剩一隻後知後覺的
雛鳥還保持縮頭縮腦的姿勢不動，可愛的
模樣令人莞爾。小環頸鴴屬於早熟型的鳥
兒，雖然孵化不久即能自己行動覓食，親
鳥仍無時無刻守護著親愛的寶寶。

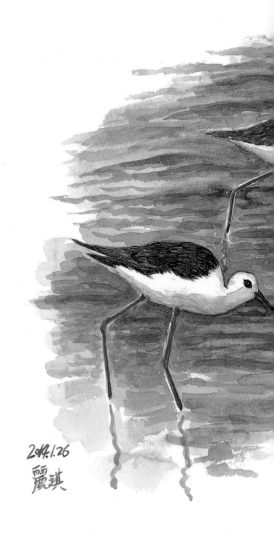

2019.1.26
麗琪

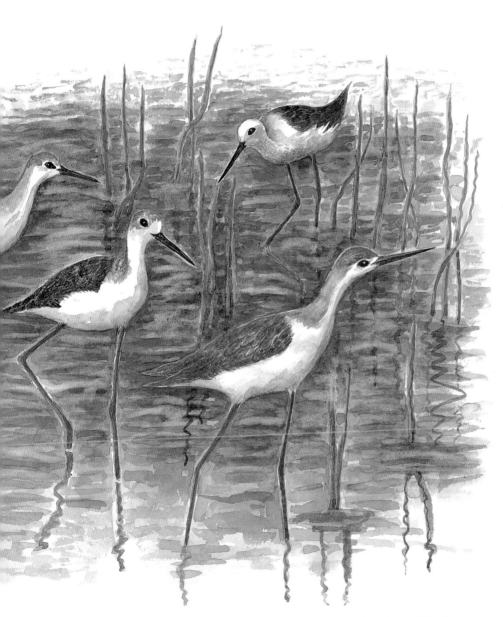

高蹺鴴田間覓食

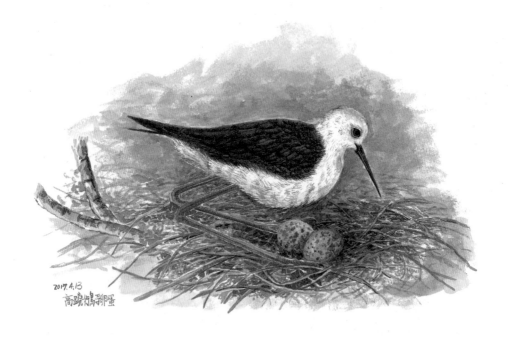

2017.4.13
高蹺鴴孵蛋

　　在一處土堤上，一隻高蹺鴴穿著黑白對比的羽衣佇立沼澤水岸，一窩以枯枝和葉子堆疊攏起的巢位，有兩顆泛著青綠色的卵，蛋殼有不規則的水滴紋。半餉，牠的愛侶從天而降，這對高蹺鴴忽然勤奮起來，在水邊以修長的嘴喙左右開弓，牠們忙著蒐集鳥巢材料，迅速啄取沉入水中的建材拋至岸上，有時僅是習慣動作般隨意丟向岸邊；一會兒又狀似恩愛地翩翩起舞，在水中以一高一低的姿態互望。不久，高蹺鴴的另一半飛離，留下體型較大的親鳥，牠謹慎走近巢位，將鳥巢稍做整理，慢慢彎曲膝蓋，讓腹部掩護卵繼續孵蛋。

孤單的黑尾鷗

　　元宵前步入北海岸濡溼的木棧道，兩旁蕭條的木麻黃隨風發出咻咻的低鳴，海風夾帶著強勁冷冽的雨絲拍打身軀，我拉高領口，寒風仍穿透衣服直搗身體。注視大海來勢洶洶的波濤，一波波起伏翻滾的巨浪讓人敬畏。一大群黑尾鷗從海岸起飛，迎著勁風勇猛低飛海面捕魚，就像衝浪高手俯衝潛入狂波巨瀾，不見身影。冒出水面的海鷗任由波濤載沉載浮，牠們躍出海浪，鼓翅左右傾斜逐漸拔高身體，彷彿一架架準備前往敵區的飛機，顯現出天不怕地不怕的篤定。群鳥在漲潮的岸邊迴旋飛翔，一次又一次、不屈不撓地撲向海面獵食。

　　四個月後，一隻黑尾鷗未成鳥，神情渙散拖著凝重的腳步，在金山海岸的水泥防波堤踱步。鏡頭中，這隻神色抑鬱的海鳥，喙部有碎裂的痕跡，一身凌亂的羽毛，骯髒沒有光澤。

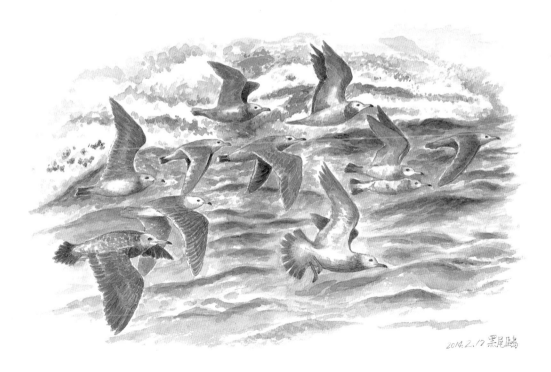

2014.2.17 黑尾鷗

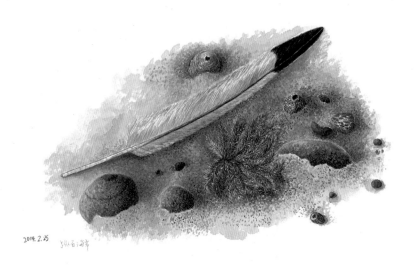

2014.2.25

　　仔細察看，發現牠化膿的右側嘴喙基部羽
毛有脫落現象，露出暗灰色的膚色，另一邊有
個黑洞，腐爛的皮膚引來一隻隻小黑蟲潛藏，
膿腫的傷口有一條半透明的釣魚線卡在鳥喙
裡。牠低俯著頭，不時張開粉白色的嘴喙，急
欲將線頭咳出，但終究擺脫不了纏在嘴裡的異
物。牠的表情呆滯、帶著無奈的眼神，可能是
被魚鉤尖銳的倒刺穿入嘴巴引發病灶，讓人極
為不捨。我想幫牠除去魚鉤，這隻黑尾鷗卻不
信任地飛離。

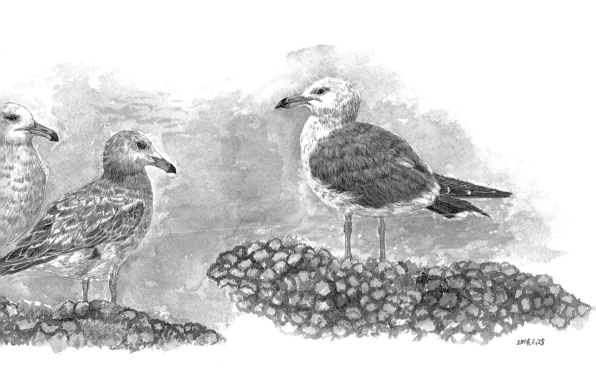

一身灰白的黑尾鷗和褐色羽衣的未成鳥

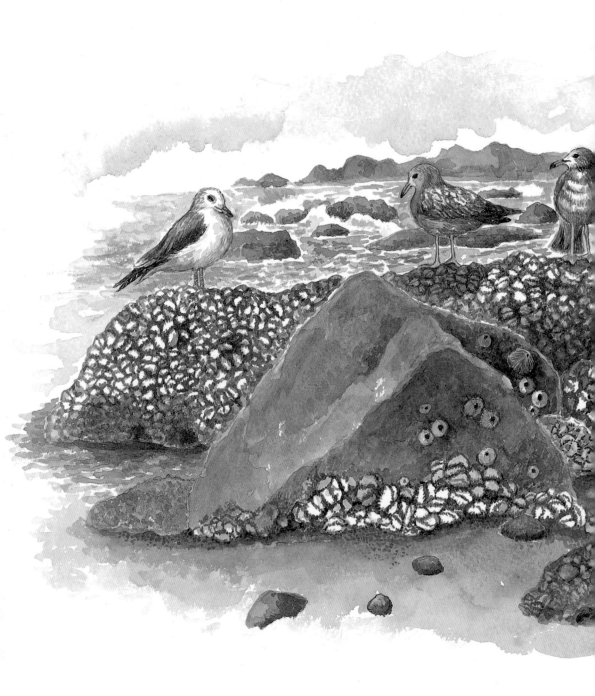

野鳥散步

強風吹襲的海岸，消波塊上站立幾位釣魚客，岸上殘留著海釣餌、塑膠袋、保麗龍箱、在地上打滾的寶特瓶和零碎的垃圾。來臺過冬的黑尾鷗是群居的雜食性鳥類，除了鮮魚，漂浮水面的死魚、餅乾麵包來者不拒；這隻海鳥大概是撿拾人類的垃圾時不慎誤食了。

冬候鳥們在端午節前大多已飛離臺灣，返回亞洲東北部和俄羅斯、日本、中國東南沿海等繁殖地，放眼海岸，僅剩這隻孤伶伶的黑尾鷗。

跳石海岸 礁岩上佈滿黑齒牡蠣，圖者於岩的藤壺 2014.2.25

黑尾鷗

學名 *Larus crassirostris*

科名 鷗科

棲地 海岸、懸崖峭壁、河口、江河、湖泊、水庫等大面積水域

不普遍冬候鳥、過境鳥

小燕鷗求愛

　　穀雨時節後的蘭陽平原一片舒適綠意。農曆年間
插秧的稻苗長得蓬勃茂盛。放眼望去，綠油油的田間
襯著各式各樣的屋舍，恬靜的畫面令人心曠神怡。從
澳洲出發的海鷗群，在臺灣天氣漸漸悶熱起來的四月
下旬，紛紛抵達蘭陽溪出海口準備繁殖。

　　我穿著一身保護色的衣裳，來到漲潮時刻的蘭陽
溪出海口。陸續有小燕鷗從空中飛過，牠們成雙入對
在海空飛翔。

　　昨夜下過雨，整個沙洲溼淋淋的，小燕鷗從低空
垂直衝向波濤洶湧的海中，熟練夾起一尾小魚。小燕
鷗群鳥中發出一陣「kidd」的熱烈歡呼。有些小燕鷗
躲得遠遠的，有些若無其事在海上戲水。

　　一隻待在海岸的小燕鷗，望著澎湃的海浪。剎時
間，空中飛來一隻啣著魚的小燕鷗停在牠的身旁，希
望得到親睞。雌鳥毫不猶豫地低下身子，一副準備接
受愛情的模樣。這隻雄鳥卻三心兩意、左顧右盼，就
像穿越平交道般地左右張望，杵在雌鳥身旁拿不定主
意。爾後，另一隻鳥帶著一條銀亮的丁香魚落下，形
成三角關係。先前那隻小燕鷗見局勢尷尬，悻悻然地
離開。求偶期的小燕鷗時不時在沙灘上演橫刀奪愛的
戲碼。

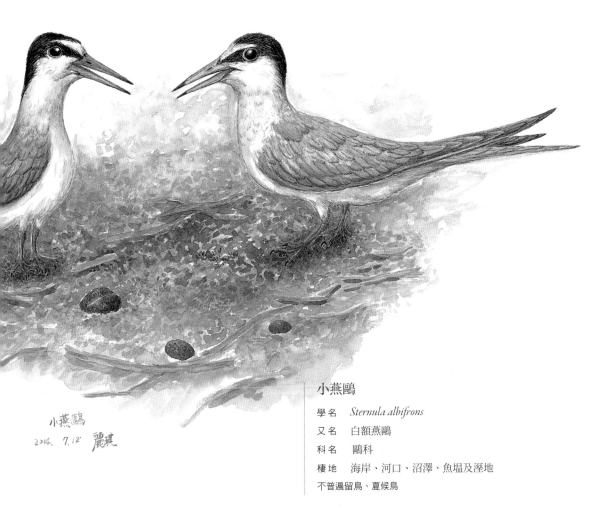

小燕鷗
2014. 7. 12' 麗琪

小燕鷗

學 名　*Sternula albifrons*

又 名　白額燕鷗

科 名　鷗科

棲 地　海岸、河口、沼澤、魚塭及溼地

不普遍留鳥、夏候鳥

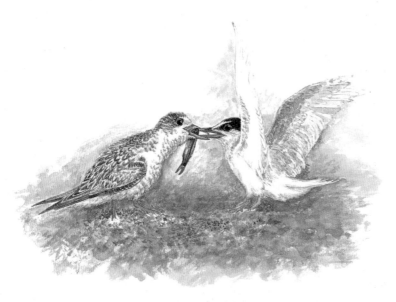

小燕鷗親鳥餵食漸漸長大的幼鳥

　　沙洲上另一對小燕鷗，先後降落在沙灘上，短暫的寒暄後，雌鳥立即低俯身體，等待雄鳥青睞。但牠身旁的雄鳥卻顯得遲疑。一會兒，雄鳥終於鼓起勇氣貼近愛侶的羽翼，像連體嬰般翅膀相疊，緊緊互相依偎流動著情意。短暫擁抱後，雄鳥離開伴侶，又露出躊躇模樣。性情爽快的母鳥仍壓低著身體，一心一意希望與情人親密接觸。

　　波濤洶湧的太平洋海浪，一波波呼嘯著激昂的沙沙拍打聲浪。雄鳥就像竊賊犯案前左右觀看四方動靜，雌鳥一直擺著低伏姿勢，鼓勵這位情郎。這般反反覆覆的調情模式持續了八分鐘，雄鳥終於鼓起勇氣，扭扭尾翼躍上愛侶的背部，僅兩秒鐘的歡愉接觸，雄鳥瞬間又跳回沙地。

大溪漁港的蒼燕鷗

　　接近夏至，蘭陽平原的稻禾即將收割，飽滿下垂的稻穗紛紛成熟。隨著稻子播種的先後，連成一片黃綠至金黃漸層色系的調色盤。此時正是欣賞夏候鳥的季節。

　　每年夏天不在乎火熱太陽，踏著熱氣蒸騰的沙灘，一步一腳印前往蘭陽溪出海口的海岸盡頭，欣賞在空中旋飛翻轉的鷗科群鳥。鳥群維持著一致的飛行角度，光線投射側身的白色飛羽，灑下有如鑽石般璀璨的光芒；也像炫風中的落葉飄揚在三條河匯流的沙洲，有時則像勇猛飛行的機身，呈現逆風飛翔的英姿。

　　一次出海口賞鳥後，行駛濱海公路北上。頂著午後的烈焰來到大溪漁港，魚市熱烈拍賣著漁獲。忽然瞥見漁港外海，驚濤駭浪衝擊的岩石上，有蒼燕鷗與鳳頭燕鷗飛行的身影。一個大浪衝向岩石，驅趕了駐足休憩的海鷗群。從望遠鏡觀察，太平洋海面，一座巨大高聳向西傾斜的岩坡上，大約有十來隻蒼燕鷗和鳳頭燕鷗，牠們面向山脈的方向蹲坐著。岩石刻劃的節理間，有著鳥蛋的形貌。

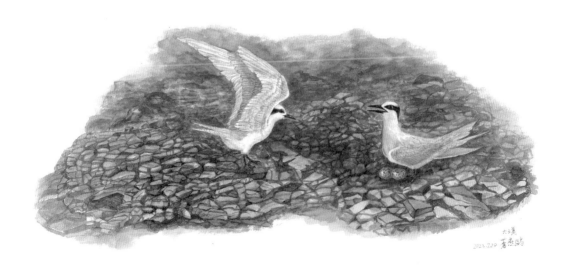

　　我爬上堤防步上海岸岩石，遇見一隻豎起好奇雙眼的細紋
方蟹，匆匆爬入潮溝隱匿。赫然間，一隻蒼燕鷗咄咄逼人地衝
向我來，咧開嘴作勢要攻擊我，讓我意識到這是繁殖期的警戒
行為。海鳥對我下馬威後，飛回巨岩回到愛侶棲息的位置，這
對伉儷情深的蒼燕鷗，在熱呼呼的岩石上並肩相伴，可能是在
孵蛋吧？隔年，朋友傳來大溪漁港蒼燕鷗育雛的訊息，證實大
溪海岸確實有蒼燕鷗繁殖。

　　我回想起，約莫在大暑時節的蘭陽溪出海口，陸續有鳳頭
燕鷗親鳥嘴裡啣著新鮮的魚從海上歸來，幼鳥們展開翅膀呼天
搶地地叫著。其中一隻獲得食物後，馬上迫不急待地吞食，魚
兒有點大隻，仰頭分好幾次才吞入。

　　幼鳥常壓低身子往前傾，像討債般直逼親鳥，彷彿在向雙
親說：「我肚子好餓！快去抓魚來餵我啦！」親鳥一臉疲憊轉
身面向大海。

　　體格愈來愈健壯的幼鳥食量嚇人，雖然塊頭已和成鳥相
當，飛行打魚的技巧卻還沒熟稔，仍需親鳥餵食。

　　站在瀕臨太平洋的出海口沙洲，彷彿站在一艘沙灰色船
艦的甲板上，領受乘風破浪的暢快。海風大浪吹襲，讓人得以
欣賞漫漫沙霧中，流動著一幕幕海鷗飛翔的盛況，感受無比驚
奇。這群準備離開繁殖地的夏候鳥，將要飛回澳洲棲息。

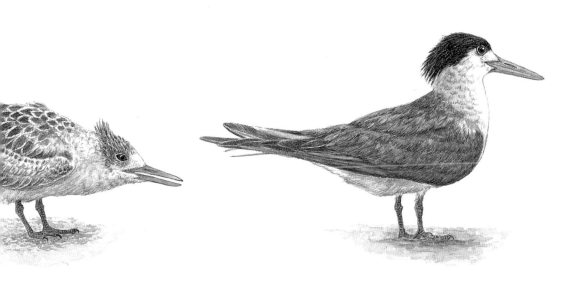

幼鳥♂ 鳳頭燕鷗

蒼燕鷗

學名　*Sterna sumatrana*

又名　黑枕燕鷗

科名　鷗科

棲地　小島、珊瑚礁

不普遍夏候鳥

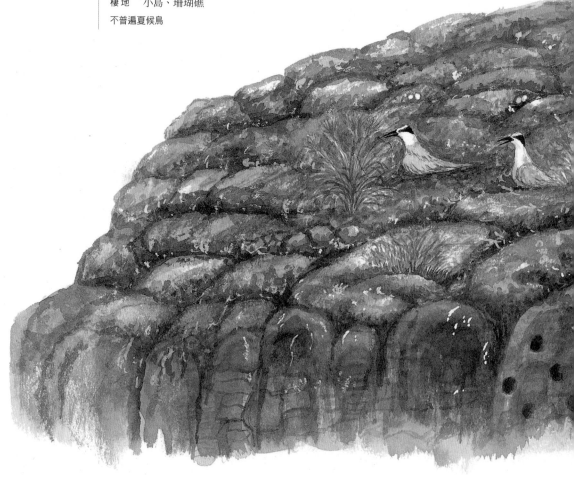

岩石上 孵蛋
蒼燕鷗

2020.6.16

遊隼的極速飛行

　　東北角曲折蜿蜒的海岸線，依傍著蔚藍的太平洋。海浪一波波衝擊著海蝕平臺、凹壁與巨石礫岩，海岸密布著各種奇岩怪石。龍洞海灣由堅硬岩石構成的海岸山脈，猶如一條綠龍，石壁高聳，砂岩節理如被利刃切割，有的像皺摺紋理，有的如巨斧劈開的深裂，陡直的峭壁呈現各種鏽紋氧化的色澤，彷彿古老建築刻劃了歲月的痕跡。

　　屬於冬候鳥的遊隼，有些選擇留在臺灣，在這氣勢磅礡的巨岩石壁縫隙築巢育雛。早晨八點二十分，一對遊隼由海面竄升，像偵察機一般迅速飛越山巔梭巡，沿著海岸飛至雲端隱沒。隔了十五分鐘，牠們像黑點大小的形影，又出現在眼簾。牠們在空中翻飛，有時輕巧地翻轉，有時兩隻糾纏旋繞，專注緊盯對方的神情波動，好像奧運的體操選手，流露自信的神采。不管側飛、傾斜、平飛、仰躺著飛行，牠們都能掌握平衡和韻律感，盡情愉悅、揮灑自如，是一場精采、神乎其技的表演。

　　突然間，這對遊隼出其不意地滑下岩壁，一前一後俯衝，側著身翼以相同姿勢飛行。極速中，時而沿著山壁巡飛，時而在浪濤拍打的海岸低空並排平飛。牠們像拋出去的球，花式交錯轉彎，在空中像一對湧動的魚兒，開展裙襬般的尾翼，相互追逐；又好似一雙舞蹈中的蝴蝶，互相跟隨。牠們的流線身形，展翅貼近山稜並隨之起伏，低飛時拂過射干的橘黃色花冠、大花咸豐草、月桃和五節芒灌木叢。接著，飛進山巒峽谷，片刻即不見蹤影。

遊隼

學名	*Falco peregrinus*
又名	隼
科名	隼科
棲地	有豐富鳥類及有制高點的曠野、有懸崖的海岸、平原、溼地與大都市

稀有留鳥、不普遍冬候鳥及過境鳥

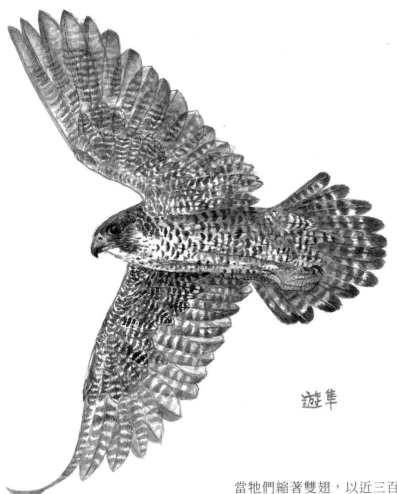

遊隼

　當牠們縮著雙翅，以近三百公里的時速直線俯衝而下，又瞬間拔高，就像一枚飛彈平穩發射。這場極致飛行的表演，令人大呼過癮。

　這幾年，龍洞、深澳酋長岩壁成為遊隼的繁殖地，野柳的海岬峭壁也常見遊隼駐足。遊隼經常獵取鴿子到石壁突出的平臺拔毛處理後，帶回巢中給雛鳥食用。在親鳥們用心的照料下，已有穩定的繁殖紀錄。

在龍洞海岸育雛的藍磯鶇

　　豔陽高照的夏日午後，行車馳騁東北角蜿蜒的海岸線。步入龍洞布滿奇岩的巨礫灘，岩層堆疊多樣的豐富造型，彷彿透過各種神奇工法展現的宏偉建築，驚險的陡峭懸壁則有攀岩者的行跡。沿著變化多端的地形前行，遇上垂直陡上的路徑，我以手指緊扣住岩石凹槽，攀附粗糙的岩壁穩住身體，踩著岩石的隙縫和節理形成的石階踏板攀登而上。當我停下腳步欣賞壯觀陡峭的岩壁，發現高空有隻大軍艦鳥在雲端穿行飛翔，修長的雙翼平展，尾翼像一把水果叉子，瀟灑平穩地悠遊高飛。

　　一路高低起伏的岩岸地形，走起來倍感吃力。接近海蝕斷崖時傳來輕細的鳥音，驟然間，一隻深褐色鳥從眼前低飛掠過。待我攀上一處腹地寬廣的平臺，旋即見到一隻藍磯鶇雌鳥啣著獵物，面向著堅硬嶙峋的岩石叢林鳴叫，發出規律且令人憐愛的短音，有時加入一連串悅耳的哨音，神情緊張地左顧右盼。牠發現我的身影，在崖邊猶疑一陣後，悄然不見蹤影。繼而出現一對嘴喙啣著螳螂和綠蟲子的藍磯鶇，有時停駐懸崖邊張望，有時飛上高聳的岩壁。印象中，每回遇見藍磯鶇總是在海岸單獨活動，此刻牠們嘴裡含著昆蟲沒有吞食，應該是正在育雛吧！我不斷留意這對親鳥的動向，希望能發現幼鳥，但是搜尋親鳥們出沒的岩壁並無斬獲。

　　事後想起，每當這對親鳥從臨海的岩石消失並再度現身時，嘴裡的獵物其實已經不同，牠們忽左忽右地閃躲、聲東擊西飛上岩壁，是為了鳥寶寶安全而做的欺敵作為，當我仔細搜尋岩壁動靜時，親鳥早已隱沒岩石間餵哺。在這令人汗流浹背的烈日烘烤下，親眼見到屬於冬候鳥的藍磯鶇飼育行為，雖然必須艱辛跋涉，卻讓我體驗到棲息海岸的鳥類的育雛環境是何等辛苦。

　　過了幾天再度頂著夏至陽光的赤焰，踏上崎嶇不平的礫石，攀上龍洞山巖平臺。海浪沖擊岩岸的波濤聲中，有著「噠噠噠」與輕細明亮的「迪－迪－迪」鳥音交錯，我著眼於粗糙的砂岩石壁搜尋，聳峭的岩石上，發現一隻藍磯鶇母鳥的身影，牠沿著水泥色澤的天然岩階上下跳躍，眼光不斷往峭壁上凝視並發出呼喚。有

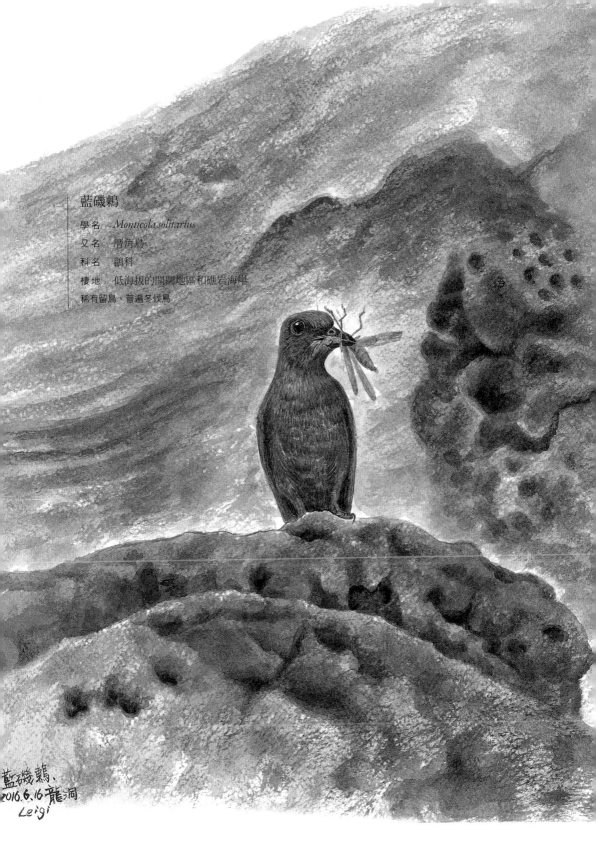

藍磯鶇

學　名　*Monticola solitarius*

又　名　厝角鳥

科　名　鶇科

棲　地　低海拔的開闊地區和礁岩海岸

稀有留鳥、普遍冬候鳥

藍磯鶇、
2016.6.16龍洞
Leigi

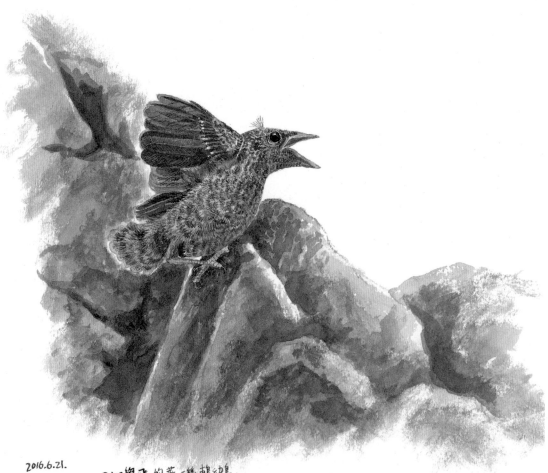

2016.6.21.

展翅學飛 的 藍磯鶇幼鳥

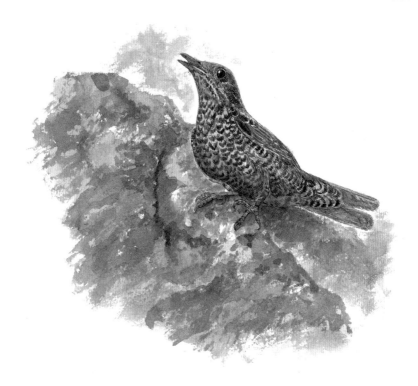

　　時牠飛至海岸岩石，邊叫邊壓低身子、上下擺盪展開的尾翼，不管飛至何處，總是以殷殷期盼的眼神望著石壁。

　　不久，從岩縫跳出一隻頭頂仍殘留雛毛的鳥兒，張著嘴停在砂糖色與紅糖色的岩塊間，好像等待著食物從天上掉下來，一副傻里傻氣的模樣。不再餵食的親鳥，總與幼鳥保持距離，並不斷鳴叫，彷彿鼓勵引誘鳥寶寶飛行。忽然間，幼鳥拍翅往上飛行，用心良苦的藍磯鶇母鳥，終於成功引導幼鳥飛上山巔，一會兒就不見蹤影。

　　東北角臨海壯麗的巨岩懸崖，留住屬於冬候鳥的遊隼和藍磯鶇棲息繁殖，也許是這處充滿自然野性的巨巖叢林能提供豐富的食物吧！猛然間，一隻遊隼從高空中俯衝至谷底草坡上，低空迴旋飛至峭壁停駐。藍磯鶇選擇與善於獵食的猛禽在相同的環境築巢育雛，牠應該有獨特的能力應付遊隼吧，否則怎膽敢與飛行技巧高超的遊隼，選擇同一環境繁殖下一代呢？

輕盈流線的棕沙燕

　　行車至壯圍沿海養殖區。灌溉的水泥河堤平臺，佇立了兩隻在燕科中體型最為嬌小的棕沙燕；另外有幾隻停佇水泥牆面的排水洞口，那裡可能是巢室的出入口。牠們深邃的眼窩裡有著澄亮的雙眼，但眉頭緊蹙，小巧的嘴緊閉，眼神惶惶不安，總是一副憂心忡忡的模樣。

　　擅於飛行的翅膀，飛羽比尾翼還長，富有層次的羽毛排列，讓棕沙燕的身體展現流線型的優美姿態。尤其頭部有如F16機艙蓋的幅度最令人驚豔。我的視線隨棕沙燕飛行的航線忽上忽下、忽左忽右，彷彿在欣賞輕型戰鬥機的空中翱翔。牠們看似忙亂地捕捉空中繁多的小蚊蟲，事實上卻擁有特佳的飛行駕馭能力，以及敏捷的

棕沙燕

學名　*Riparia chinensis*
又名　褐喉沙燕
科名　燕科
棲地　草地、河面、溪邊及沼澤、河堤等
普遍留鳥

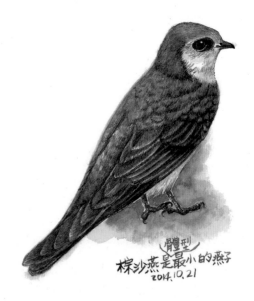

棕沙燕是（體型）最小的燕子
2014.10.21

廻轉率和加速率，像胸有成竹的運動高手。輕快的飛翔姿態，表情看來不再顯得憂鬱。

水岸邊橫伸出的枝幹，佇立一隻翠鳥，專注盯著水面。忽然，這隻翠鳥俯衝而下，旋即叼出一尾銀亮的小白魚。一身亮麗的寶藍色羽衣，搭配強烈對比的橘色胸腹羽毛，在水波的襯托下更顯耀眼奪目。牠發出輕盈悅耳的鳴聲，貼近水面飛行。

繁多的家燕，聚集灌溉水渠低空覓食，牠們環繞著河面迅速移動。飛累了的家燕，有些停在電線上，有些則站立田邊的柏油路面。當我和妹妹以緩慢的車速小心經過時，一隻家燕仍神情篤定地佇立，直到千鈞一髮才飛離。令人心驚的，路面早有一具路殺亡魂，燕子輕盈的身形已被日光曝曬成乾皺的屍體。

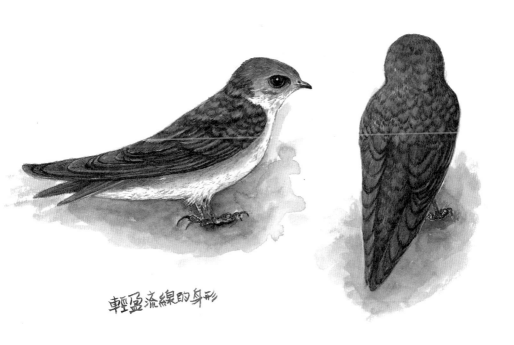

輕盈流線的身形

山林野溪的聲光鳥影

　　野溪就像島嶼的血脈，貫穿山谷林地，形成河階，孕育萬物滋養生命。立秋清晨的舒涼空氣帶著淡藍色溫，湍急的南投野溪，在晨光中逐漸甦醒。鉛色水鶇婉轉清亮的歌聲，像一首輕快的序曲，陪伴我沿著溪畔散步一路前行。牠一會兒飛上樹幹，一會兒躍下水邊岩石，當我停下腳步休憩，牠試探性地在我附近蹓躂。一隻河烏從下游一路貼近水面往上游迅速低飛，邊飛邊發出響亮鳴聲。

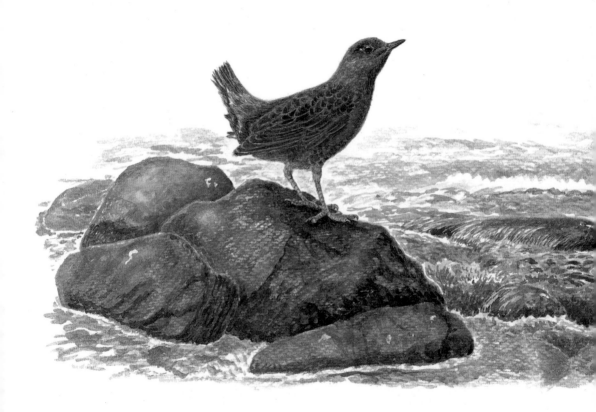

　　水岸邊堆疊著不規則邊緣的橢圓扁形礫石，就像以巧手精心排列的地磚。溪流隨著岩石形狀、大小分布及堆砌的落差，形成湍急水瀑或微緩流動的水域。一隻少不經事的小剪尾幼鳥，懵懵懂懂地佇立靜水區。一身黑白對比的羽毛，胸前有黑灰色斑點，尤其背羽和翅羽的白邊，就像溪床上鉛灰色層疊的岩片，與天光投射的冷色調融合。牠的後趾特別粗大，穩穩抓住石頭。為了拍照，我踩在覆有青苔的岩石上，一不小心跌個四腳朝天，登山鞋和褲子都溼了。

河烏 2020.8.20

河烏

學名　*Cinclus pallasii*
又名　褐河烏
科名　河烏科
棲地　海拔2800公尺以下的溪流及水域
不普遍留鳥

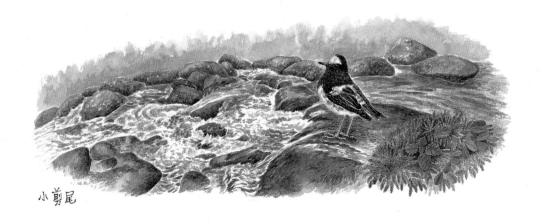

小剪尾

　　臺灣澤蘭白色與粉紅的花蕾，迤邐兩岸及河床，柔化堅硬岩石視覺的潺潺水流，滑過各種造型紋路的岩石。清晰見底的溪澗不見魚群，倒有許多蝌蚪附著水中石頭。上游，一隻河烏翹著尾翼的深色剪影，在岩石上極富韻律的上下搖擺。透過山坡林葉灑下的光線，一身烏黑凸顯了白色眼膜的反光，牠以狡黠的目光，盯著水中生物。河烏鼻孔有蓋膜，能潛入急流捕獵水棲昆蟲，牠隨波逐流移動至岩石上，接著短距跳躍至另一顆石頭，就像一位幹練的潛水員，體態結實並深諳泳技。想起自己曾在急流中嬉戲游泳的經驗：遇上湍流，雙手得緊緊攬住岩石，但是當強勁水流漫過岩石，那股巨大力量仍輕易將我的身體沖離。河烏有長而強健的蹠蹠，才能穩健站立在沖刷波動的岩石上。

　　兩隻灰鶺鴒在石頭灘覓食，出雙入對、形影不離。一對羽色明暗分明的小剪尾，像戴上黑白配的棒球帽，牠們將河流作為航線，迅速俐落地飛行，雙雙迴旋停佇溪石。水岸沙地深烙著水鹿蹄印、山羌足跡。石階上留下動物們的排遺。豐富精采的聲光水影，讓我看得如癡如迷。

鼻頭港海上賞鳥記

　　遠望黑壓壓的天空，外海籠罩濃密雲層，烏雲下雨勢如流瀑般狂瀉。搭乘二十八人座的海釣船，從鼻頭漁港出發觀賞鯨豚與海鳥。見到一隻黑色岩鷺從岩岸起飛。同伴們一會兒喊出黑鳶，一會兒發現大小彎嘴畫眉、藍磯鶇、斯氏繡眼……海邊熟悉的鳥名此起彼落。第一次從海面觀賞東北角美麗的山脈景色，曾經攀爬過的神祕海岸山岩盡收眼底。船隻離海岸線愈來愈遠。

　　大海像一匹匹在風中飄動閃爍的銀藍色絲綢，不斷湧動變換著線條。一隻白腹鰹鳥隨灰藍色海浪載沉載浮，牠的雙腳攫住棕櫚葉鞘，一派輕鬆，以有蹼的爪子四平八穩站著，在落差頗大的浪波中忽隱忽現。牠的眼珠灰黑色，眼睛顯得空洞無神，有著泛白、塑膠質感的圓錐狀嘴喙，白色腹部搭配一身深咖啡色羽毛。就像一隻絨毛玩具鳥站在衝浪板上，造型活像動漫影片的主角。

　　駕駛臺的雷達掃描顯示，紅色雨胞正圍繞著我們的船隻。開始飄雨。船長邊抽菸邊嚼著檳榔說：「下雨天人不出門，鯨豚海鳥也是！好天氣，海鳥就站在船頭欄杆！」表示鳥況不佳。雖說如此，依然看到烏領燕鷗貼近海面飛行，左右旋身的飛行技術令人讚嘆。陸續仍有大水薙鳥、穴鳥、長尾水薙鳥、黑叉尾海燕、烏領燕鷗……忽前忽後飛過船身。

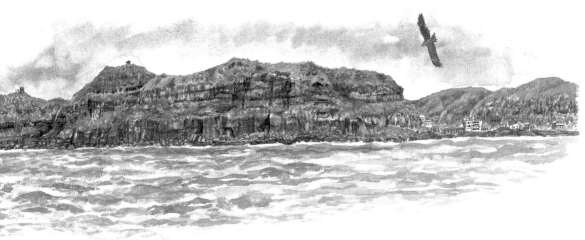

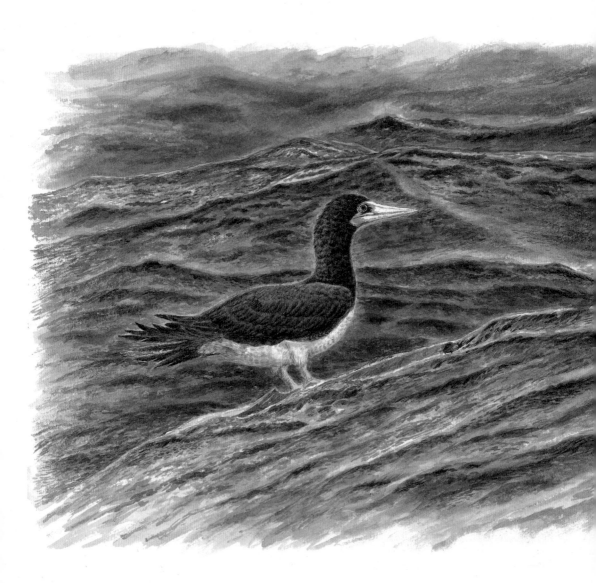

2020. 9. 13 白腹鰹鳥

　　我的雙手緊抓住不鏽鋼護欄，身體跟著大海高低起伏的節奏忽上忽下，彷彿站著盪鞦韆。大浪從左邊船身潑灑過來灌頂，根本來不及穿雨衣，衣裳就被打溼。放眼望去盡是晃蕩無邊的海洋。船身隨海浪持續不斷顛簸，身心愈來愈疲憊。直盯著搖擺的波動，美麗的海濤竟也令人感到絕望。

　　我們著雨衣倚靠著船艙，坐在船板上，像難民般任風雨吹打。大浪潑灑在甲板的海水，隨搖晃的船身流動。褲管鞋子都溼了，我的臉頰有鹽的結晶顆粒和嘔吐後殘留在唇上的胃酸。恍惚中，我想起海中求生的《魯賓遜漂流記》。惡劣天氣身處茫茫大海，頗能體會漂流海上的失落無助，與在海邊欣賞大海的詩情畫意宛如兩個世界。

　　兩眼昏花的我打起瞌睡。突然意識到這是一趟難得的搭船賞鳥經驗，於是盡量撐開眼皮觀看海鳥動靜。遠遠望見海上的花瓶嶼，船身已悄然轉身返航。不知過了多久，忽然見到一座偌大島嶼在眼前。我喚醒同伴：「我們回來了！」她昏沉地說：「是到了另一個島吧？」

白腹鰹鳥

學　名　*Sula leucogaster*
俗　名　褐鰹鳥
科　名　鰹鳥科
棲　地　海島、沿岸、近岸海域、內陸水域
普遍海鳥

秋日造訪八里海岸

　　緩緩飛行的埃及聖䴉掠過淡水河岸。一艘漁船從淡水河出海，戴著斗笠的船夫站在船上掌舵，航行激起白色浪花。走進挖子尾，漁船停泊在紅樹林包圍的平靜水面，水光像鏡子浮現船身斑駁的倒影。挖子尾水岸邊，招潮蟹在岸邊的巢穴洞口忽隱忽現。正逢漲潮時段，升高的潮水，淹入濃密水筆仔的樹幹，彷彿一蓬一蓬聚集水面的綠色雲朵，停靠紅樹林旁的淡水經典漁船，成為埃及聖䴉、小白鷺和水鳥的棲所。

　　每一艘舢舨船，都有三、五隻磯鷸進駐，有的鳥佇立防護船身的廢輪胎，有時則躍下船艙隱身，鳥兒們在船上自在地理羽休憩，形成一幅具有地方特色的畫面。

　　專注留意磯鷸行動的我，被突發性的爆裂聲嚇到，像是水鴛鴦的爆竹聲也像踩斷乾枯枝的劈啪聲響；曾聽說紅樹林有種槍蝦，為了襲擊獵物或嚇唬敵人，用音爆震昏獵物的方式獵食，但我始終未曾見到神槍手的真面目。

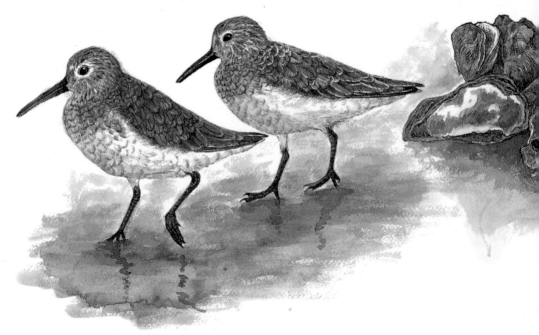

　　來到灰霧濛濛的八里海岸，由於颱風像接力般連續造訪臺灣，海灘堆積如山的漂流木，被挖土機整理裝袋，四處散落的垃圾也擱置於此。沙地處處是堆滿沙丸子的洞口，螃蟹鬼鬼祟祟地出沒其間。有的散生、有些群聚海灘的水筆仔胎生苗，像搶灘的小兵般占領地盤並扎根萌葉。耐鹽分的禾本科在沙地形成一處處綠洲。

　　我踏入沙灘，小心翼翼沿著廢棄瓶罐的空隙走近臺北港，一股濃烈的化學異味，融入凝滯、汙濁的空氣。望向充斥著人類遺毒的沙灘，一群東方環頸鴴的小巧身影，在布滿垃圾的沙地移動，牠們以小快步迅捷奔跑，有時停下來傾聽動靜。忽然發現兩隻嘴喙略下彎的濱鷸混居鳥群，一會兒，群鳥在沙地低飛後躍上半空中飛翔。

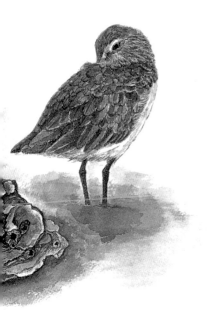

黑腹濱鷸

學 名　*Calidris alpina*
科 名　鷸科
棲 地　海岸、河口等環境
普遍冬候鳥

2016.10.27　濱鷸

　　陽光突破塵霾，投映出微光。一群翅羽有白色翼帶的鳥貼近海面飛行，落在不遠處的海岸。見鳥心喜的我，屏住內心雀躍，以徐緩的腳步往水鳥方向移動。我一走近，機警的小環頸鴴霎時飛離，留下四隻濱鷸在來回的波濤間停佇，有時將嘴喙埋進收攏的羽翅裡閉目養神，有時則張著溫柔的眼神注意動靜。其中一隻，總在衝上沙灘的波浪邊覓食，雖然被漲潮湧上的波濤追趕，仍以優雅的姿態挪動身軀。

　　漸漸從夏羽蛻變為冬羽的濱鷸，有的腹部仍殘留黑色羽毛，明亮的眼睛上有道白眉，褐色羽毛的胸前有咖啡色線點綴飾，有一雙趾頭頗長的腳，雖然與身體的比例顯得略大，感覺依舊美麗協調。

走在風稜石上的磯鷸

　　海濤聲伴隨磯鷸飛行，一路播送著明亮的「嘰嘰嘰」鳴聲。北海岸麟山鼻的石滬地形，坐落各種奇異的風稜石。在東北季風侵襲下，各式各樣的山形岩石，圈起潟湖般的小池塘；枯黃的細穗草，冒出新生的綠葉；密生海灘的枯黃禾本植物，圍繞著岩石湖畔生長，形成秋意濃重的寫意地景。寒露時節，受到颱風外圍環流影響，魚群紛紛湧入沿岸的高潮帶；海釣客與鳥則占據了各個險峻的岩石頂端，他們不畏浪濤拍打岩石的衝擊，等待獵物上門。

磯鷸

學名　*Actitis hypoleucos*
科名　鷸科
棲地　山區溪流、河口、海岸、沼澤湖邊等
普遍冬候鳥

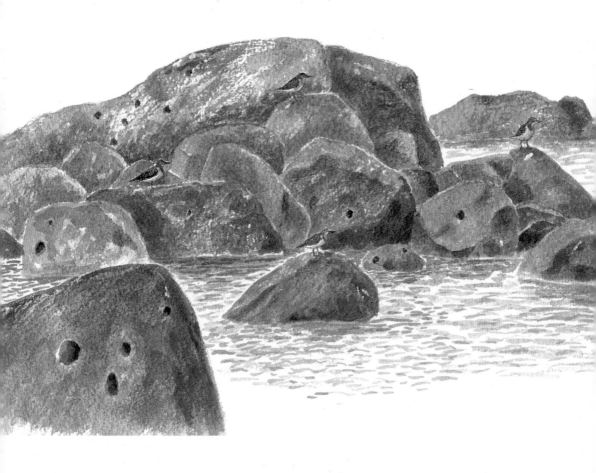

　　潮汐的牽引，推起愈來愈高的海浪，海水經由淺溝湧入石滬區，逐漸擴充小湖泊的範圍，漸次淹沒了滿地野草，海灘草原搖身變為湖面裝置石頭的景觀。我藏身岩石與草海桐枝椏間賞鳥。感受漲潮的威脅，腳邊湧入的海水浮現保麗龍、漂流木和紛雜的垃圾，我趕緊往高地移動。受到長浪的推擠，乾燥的來時路，野草蔓生的沙地，轉眼已成為一片汪洋。

　　海釣客棲身的巨石，彷彿海中孤立的小島，一根根釣竿拉起豐碩的漁獲。原本棲息臨海

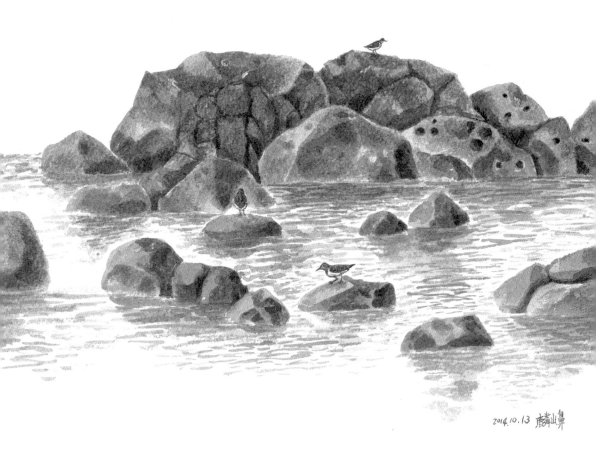

2014.10.13 鹿崙山鼻

岩石的磯鷸、小白鷺、黃足鷸紛紛匆忙往內陸飛行，邊飛邊慌亂地鳴叫著，有如上漁港趕集的饕客。藍磯鶇也飛來站在高地觀望這場好戲，牠們停駐散布在潮間帶的岩石，趁機啄食被海水趕進海蝕洞的螃蟹，在岩石上大快朵頤一番。磯鷸一雙擅於爬岩的米綠色腳趾，好像做足家事、關節處較為突出的媽媽手，似乎有止滑墊的效果，是飛簷走壁的攀岩高手。

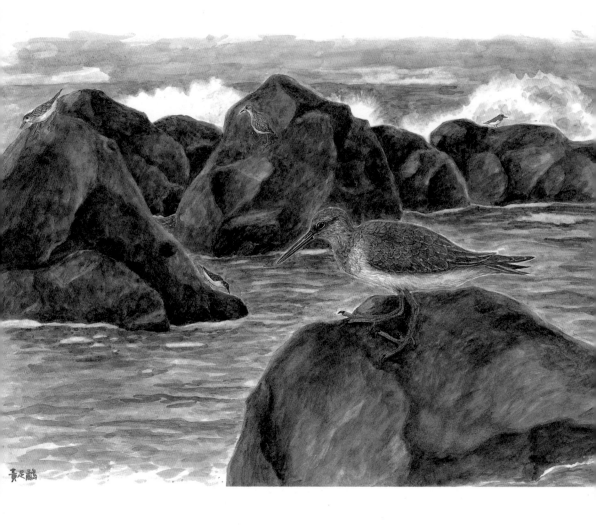

黃足鷸

　　跟蹤鳥兒身影，我鬼鬼祟祟躲在陡峭的岩壁後，不時隨磯鷸的動線隱藏自己。
經由海沙打磨和風浪的洗練，粗糙的石牆上有著大大小小的海蝕洞，讓我可以將手
指嵌進岩洞，上下攀爬翻越石頭。這過程令我聯想起《魔戒》中的咕嚕與哈比人，
相互在荒山追逐的景象。陣陣涼風吹拂，洶湧的浪濤和著海鳥鳴聲，我感受到一股
原始且自然的悸動！

福寶溼地蚵棚的生機

　　小雪時節後，行車至彰化福寶溼地海堤旁停車。推開車門的同時，一道猛烈的風將車門使勁拉開，強悍的風速讓我毫無招架之力，車門鉸鏈瞬間被拉扯變形。

　　我必須拉起外套拉鍊對抗風場威力。海邊運轉不息的風力螺旋槳，漂流木林立的地景裝置，及強風下整片枯褐的紫斑向日葵，構成了一幅冬日蕭條荒涼的景象。遠遠望見海水中的養殖蚵架，皮膚黝黑、飽經風霜的蚵農們，利用退潮時刻，駕著發出噗噗馬達聲的鐵牛搬運車，駛進平掛式的蚵棚養殖區收成。三輪採蚵車載著盛裝牡蠣的籃子，駛過正值上漲潮的海水，激起連串水花。水岸邊的垂釣客，雖然期盼著此時最當季的黑格魚上鉤，仍因漲潮的壓力，紛紛收拾釣具離去。

　　泥灘地停駐幾艘竹筏，蕭瑟的強風掃過漲潮的堤岸，在水面颳起陣陣漣漪。一小群濱鷸在潮間帶迎著風埋首覓食，還有一位婦人著雨靴拿著小耙子尋找赤嘴蛤的蹤跡。頂著寒風步入臨海沙灘的我，身體被陣風吹得顫顫巍巍。

　　步入滿地牡蠣殼與貝類的水泥岸邊，鞋底發出唰唰聲，踏進黑煤色泥濘的潮間帶，不時發現蚵岩螺和密生藤壺的蚵殼。螃蟹與我玩起躲貓貓，一溜煙縮進泥洞中、時而忽隱忽現。一不留神，雙腳陷入灰黑色黏稠的泥淖，好不容易舉起沉重、沾滿爛泥的鞋子，我不敢再輕舉妄動。

福寶溼地
海邊的貝殼

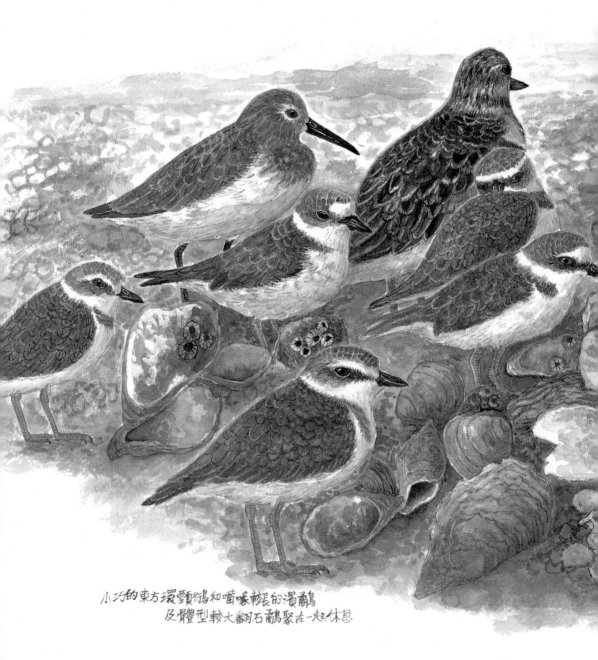

小巧的東方環頸鴴和喙喙較長的濱鷸
及體型較大翻石鷸聚在一起休息

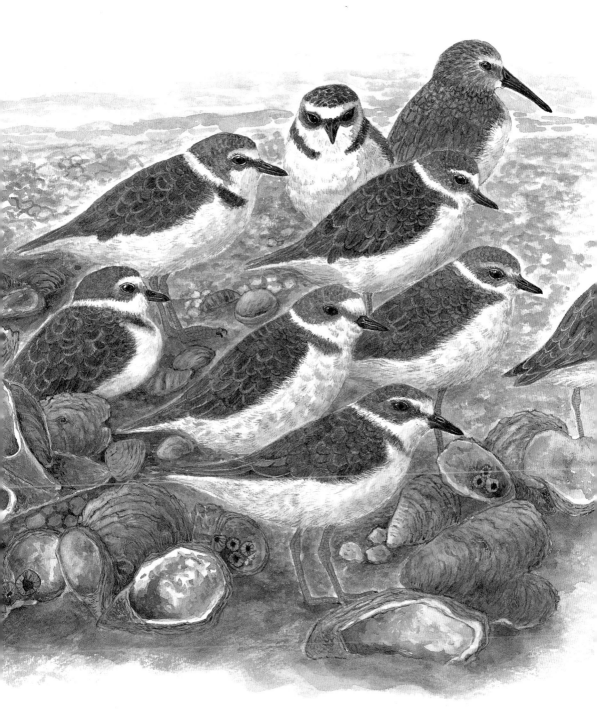

赤嘴蛤

在潮間帶挖赤嘴蛤的婦人

　　翻石鷸像逛市場的家庭主婦，以愉悅的步伐輕晃著臀部，盯著泥灘挑三撿四。好幾隻濱鷸和東方環頸鴴也在一旁漫步覓食。我在呼嘯的風嚎中拍攝專注獵食的鳥類，和水鳥們一起體驗臺灣海峽的冷風力道。

　　忽然發現上漲的潮水迅速淹沒水泥車道與蚵棚，正在石頭邊挑食的翻石鷸，被席捲而來的海水步步逼近岸邊。漲潮速度驚人，難怪有海防人員前來巡視協防，我也趕忙退回海堤。

　　放眼堤防邊的海灘，閃爍著亮晃晃的白點，以望遠鏡頭拉近細看，原來布滿貝殼的沙灘上佇立著密密麻麻的鳥兒，大多是東方環頸鴴，點綴著一些濱鷸，還有幾隻翻石鷸也混在其間。潮汐慢慢吞噬了眼前的景象，最終一切都沒入了汪洋大海。海風依舊犀利地颳著。

　　前往漢寶交流道途中，一壟壟泥灰色的蔬菜耕地間的窪地，赫然發現兩三隻小辮鴴，形影排列有致，牠們身上的綠色、紫色的羽毛與田間冒出的野草、農作相融揉合，讓人讚嘆自然的神奇。

生意盎然的鰲鼓溼地

　　立冬後，嘉南平原凌晨的溫度冷涼而舒適。站在天色微明的鰲鼓溼地海堤，退潮的臺灣海峽蚵棚，彷彿百萬大軍壓境。一大群黑壓壓的鸕鶿在天邊狂亂地盤旋飛舞，漸次集結排列成V字型隊伍，好像一支訓練有素的黑色部隊。鸕鶿群鳥低空越過我的頭頂發出沙沙的振翅聲，雁鴨們三五成群從眼前飛過，一大群黑面琵鷺也伸長頸子飛掠。各種鳥群從四面八方飛來，紛紛降落在水塘中；「咯咯」、「嘎嘎」聲此起彼落，熱鬧非凡。

　　忽然間，粉橘色的日頭襯出遠方的山形輪廓，溫和的光芒在退潮的海岸溼地映著粉彩光澤。堤防以水泥肉粽角堆起海岸防線。退潮的泥灘地，是許多彈塗魚的遊戲場，牠們有時展鰭有時彈跳，不時和同伴挑釁對峙。螃蟹在一旁揚起火柴棒般的眼睛觀察動靜，在危機四伏的環境中覓食，不斷在巢穴裡外躲躲藏藏。看似平靜的清晨，處處充滿生命的脈動。

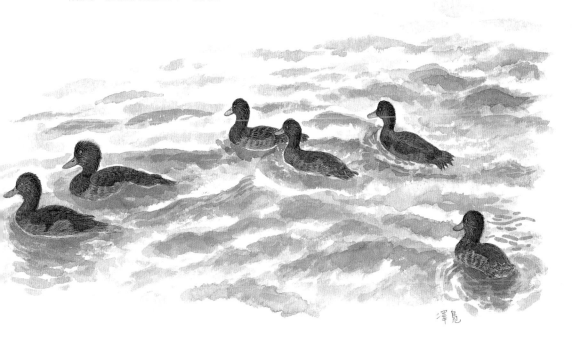

澤鬼

　　鰲鼓溼地的廣袤水面風大浪高，一隻
紅嘴鷗與一群澤鳧，隨著起伏的波濤像浮球
般輕鬆自在地遊蕩。其中嘴基有著白色斑塊
的鈴鴨，長相和澤鳧極為相似，發出「咯咯
咯」的鳴聲。仔細看，鈴鴨體型比澤鳧略
大，閃耀著深碧綠和黑色的頭部，背部的
白色羽毛有鉛黑色的細浪紋，身材也較為渾
圓，整體外表帶著成熟的穩重感，澤鳧的頭
後飾羽和精瘦的體型，感覺比較酷！給人小
屁孩的淘氣印象。

彈塗魚

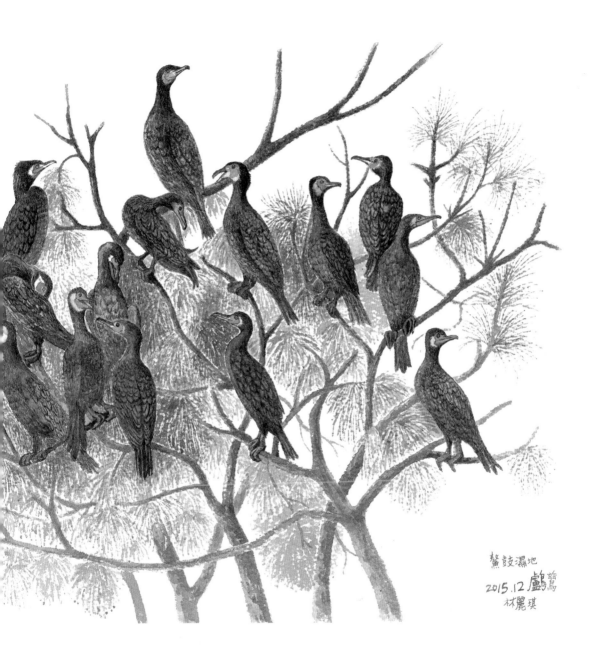

鰲鼓濕地
2015.12 鸕鶿
林麗琪

　　一隻站在溼地水岸的小鸊鷉，正愉悅地享受著日光浴。牠忙著以嘴喙理羽，不時轉動頭頸搔著背部和腹部羽毛，我從頭到腳仔細打量這隻擅長潛水的鳥類。牠一臉靈巧而頑皮的模樣，胸膛布滿著褐色與深咖啡色交錯的羽毛，白灰色腹部下方，長著一雙令人瞠目結舌的腳。有葉蹼的腳與身體不成比例，顯得異常誇張。彷彿魚木的三出複葉。也像蒼蠅拍般的超級大腳丫，趾頭就像剪得過短且不太整齊的灰指甲，病變成灰藍色的模樣。

　　小鸊鷉潛入淨澈的水中，以葉子般的瓣蹼快速滑水，蛙腿的姿勢能有效移動身影。靈活的動作，驚嚇了吳郭魚群。牠一會兒游移至水草下方，一會兒又冒出水面，展現鼓鼓澎澎的羽毛身體，好比浮在水上的氣墊船，極為可愛。

　　翻石鷸們在密生牡蠣殼、貽貝、文蛤的灘地啄食。牠黑灰色的嘴喙，就像套著鐵製的尖錐形口器，時而如鐵鏟，以嘴喙推移木片、頂起石頭和貝殼；時而像圓鍬，奮力挖掘堆滿貝殼的泥灘地。迅速翻轉的頭部，有如炒菜的鏟子，在附著海藻的雙殼類軟體動物間翻找獵物。牠經常滿頭滿臉埋在海藻堆裡挑揀食物，這種天不怕地不怕、專注覓食的模樣引人注目。翻石鷸胸前有道黑色羽毛，連接著白色羽毛的腹部，好似穿著白衣搭配黑色圓領；淡褐色與黑褐色交雜的鳥羽色澤，與貝類形成的溼地泥灘相仿；全身以那一雙橘皮色的腳較為醒目，若不是激烈的覓食動作，幾乎很難發現牠的行跡。

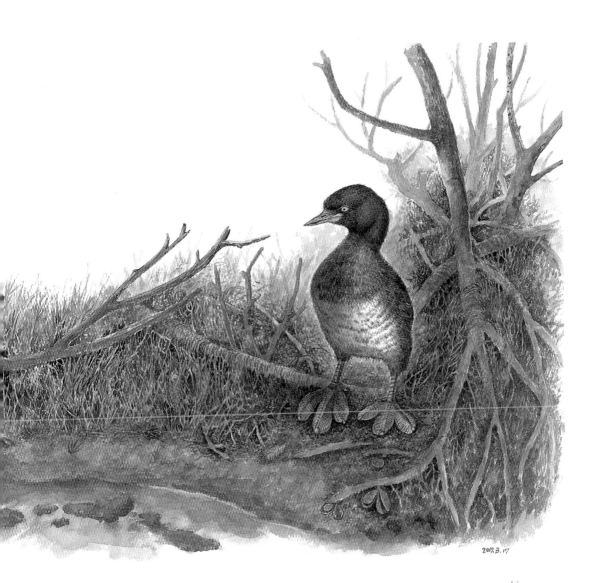

2013.3.17

小鸊鷈

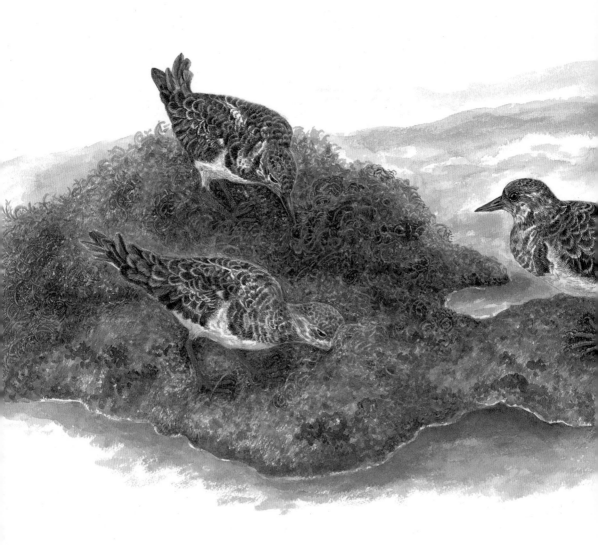

2017.1.7 鰲鼓濕地·翻石鷸
林麗琪

　　沿著海堤柏油路行駛，陣陣冷冽刺骨的寒風拂面而來，強風掠過廣袤的鰲鼓溼地，劃開銀亮晃蕩的水面；湧動的水波，由遠至近的視野，隨處可見水鳥的蹤影。

　　綿延天際的木麻黃樹林，繁密的針葉好似覆滿銀白的雪花，白色枝椏間散布著詭異的不規則黑點，我以望遠鏡凝視白花花的林帶，發現如雪中聖誕樹的枝幹，停佇著無以數計的鸕鷀。視窗中隱約見到蒼鷺孤立林蔭的身影，原來白色樹林是鸕鷀和鷺科鳥類經年累月停棲木麻黃，日積月累的排遺所造成的奇觀。

　　來自各地的野鳥，聚集這處密生著木麻黃、紅樹林與池塘的天地。此處是一九六四年，台糖公司於北港溪河口至六腳大排範圍興建冗長的海堤，以水泥、石礫隔開臺灣海峽造陸，在沙洲上填海開發的農用海埔地。由於西部海岸逐年地層下陷，農地被海水灌溉而漸漸荒蕪。沙洲形成的水道，有些圈起像潟湖般的水域，水岸旁交錯的黃菫低矮枝條，掩護了形形色色的候鳥。海茄苳的呼吸根宛如修剪工整的圍籬，是水鴨們安身的棲境。隨著潮起潮落，地形不斷更迭，偌大的溼地成為許多鳥類棲息的天堂，更是候鳥旅程途中的理想樂園。

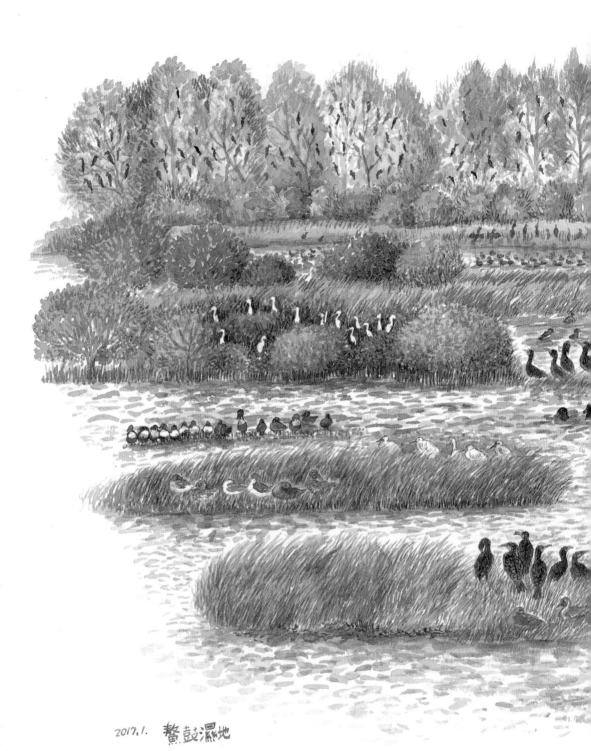

2017.1. 鰲鼓濕地

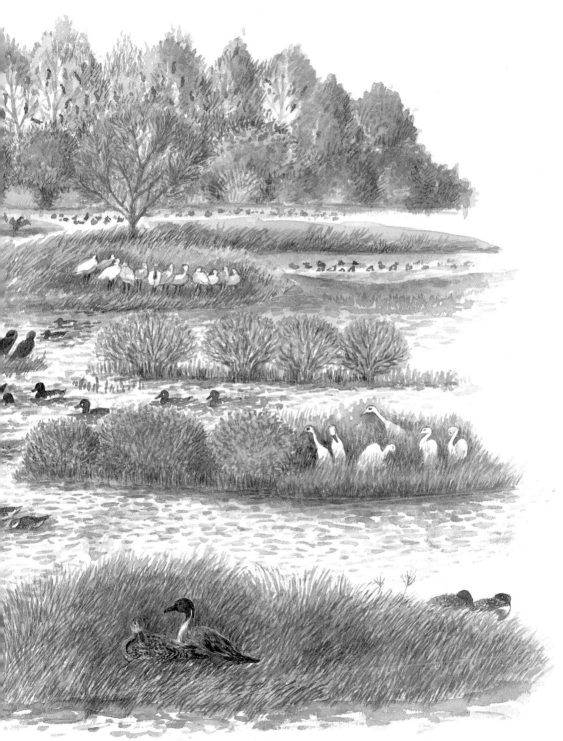

東港海邊的捕鰻苗聚落

　　宜蘭壯圍東港的榕樹下，這處海岸景點有卡拉OK歡唱，可以享受海風般隨性不拘的輕鬆氛圍，博得許多縣民及遊客青睞。走往一旁的蘭陽溪出海口北岸，我發現許多身材壯碩的原住民，正在搭設捕鰻寮棚架。

　　每年立冬時期至隔年二月，縣政府開放捕撈日本鰻苗。鰻魚苗沿著北赤道暖流來到菲律賓海，洄游至蘭陽溪出海口，再游往日本海域。由於河川廢水汙染，生態環境改變以及捕撈壓力，鰻苗數量愈來愈少，導致價格大漲。除了本地漁民，也吸引來自東北部泰雅族和花蓮、臺東的阿美族原住民前來捕撈。大大小小的人們撿拾堆積在出海口的漂流木，當成鰻苗棚梁柱。有的以塑膠管支撐棚面，有的以竹竿加強屋頂和壁面，搭設成拱形或簡易的桁架結構，外表鋪上帆布抵禦寒風與溼冷的蘭陽天候。

　　早來的捕苗人，選好最佳位置圈地。有些人的棚屋建造在比較避風的堆積沙壁邊。屋子裡有床鋪、生火的爐臺鍋具；有的連家眷和狗狗也帶來共同生活，有一股長期進駐的堅定氣勢。每個人努力將棚架打造穩固，以沙袋吊住塑膠布防風。家家戶戶利用廢棄的浴室門、建設公司卸下的廣告帆布，形成五顏六色、充滿野性與生命

蘭陽溪出海口

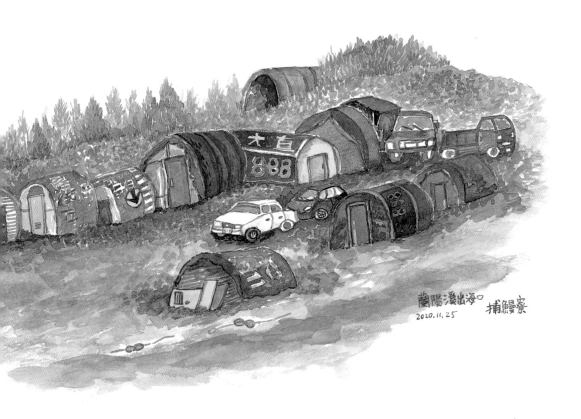

蘭陽溪出海口 捕鰻寮
2020.11.25

力的聚落。滿潮時刻，有些捕鰻棚僅距海岸三、五公尺的距離。東北季風來襲將是嚴寒的考驗。這裡的男女，大都有黝黑的膚色和強壯體魄；他們準備長期居留，以堅毅的意志向大海討生活。

一大群紅嘴鷗成鳥與幼鳥紛紛飛至蘭陽溪出海口沙洲休憩，牠們整理羽毛、趴在沙灘上休息，有的在水岸邊游泳顯得陶然自得，發出「咯咯嘎嘎」的喧鬧聲。出海口南岸堆滿漂流垃圾的沙灘，也有多處在地人置放捕鰻工具的小帳篷。

小雪時節的早晨，由於漁民作息日夜顛倒，色彩鮮明的北岸捕鰻寮聚落靜悄悄的；鰻魚苗通常在夜裡游至出海口及較淺的海中，有些人會從傍晚開始捕撈日本鰻

魚。月黑風高的時刻，漁民不畏風寒，有時涉險進入較深的海域捕鰻苗，僅露出頭胸部，其他浸泡在浪濤中進行作業。棚寮的水桶裡，一條條的日本鰻苗，是成就夢想的寶藏。捕鰻苗需要經驗、捕撈技巧、運氣與意志力；雖然每年都有意外事故傳出，仍阻擋不了掏金潮，這種事情總是幾家歡樂幾家愁。

記得以前壯圍娘家一帶的村民，幾乎家家戶戶的竹籬下都有一具捕撈鰻苗的月亮形鐵耙；壯圍海邊捕鰻季好似夜市熱鬧非凡，我也曾和家人坐在沙灘上，看著阿公在茫茫大海中進行捕撈鰻苗。

蘭陽溪出海口是全臺最熱門的鰻苗場，竹安溪、新城溪、南澳溪出海口，開放捕魚季節的沙岸沿線都有捕鰻苗的盛事進行。

紅嘴鷗

PART

IV

城
居
生
活

風中巡弋的灰澤鵟

　　在北投居住了三十年，首次改變老往山上跑的習慣，這回走下山坡經過住宅區，穿越公園、磺港溪，進入與都會景觀相依的淳樸老街。跨越車流頻繁的大業路，穿進悠悠小巷，意想不到的是，步行僅二十來分鐘，視覺即轉換為廣袤的田園風貌。連綿山脈環繞著平原，政戰學校發出了號角聲，城市邊緣有雜木林形成的綠帶，天空不時有黑翅鳶出沒。

　　一隻黑翅鳶發現獵物，懸停空中大約兩層樓高，在定點不斷拍翅，牠的視線直盯著地面約二分鐘之久。一會兒，牠短距平飛移動約十公尺，再度定點並直視地面俯衝。之後，我在布滿枯芒叢的地面，發現兩坨血跡斑斑、長條型糞便般的物體，包裹著鼠灰色毛髮，露出一條完整的老鼠尾巴和兩隻爪子，這是猛禽囫圇吞棗來不及或無法消化就吐出的食繭。附近還有血肉模糊的老鼠殘跡，散發難聞的腐屍味。

　　走在田間小路，水蛇以 S 型在水圳裡游移，路旁種植各種當季的鮮嫩時蔬。黑領椋鳥散布在菜園與灌木叢，牠們發出如哨子的鳴聲，有時又像在吹口哨般悅耳，沸沸揚揚地說著家常。七、八隻喜鵲低空飛越田野，停駐收割後的田間覓食。紅尾伯勞隻身佇立枯萎的水丁香植株，專注等待獵物。忽然，從遠處飛來一隻大冠鷲降臨城市旁的綠林樹冠，彷若敵機入侵，馬上就招惹五、六隻強悍的喜鵲驅趕，一起圍剿這隻剛停下來的猛禽。大冠鷲敵不過喜鵲緊迫盯人的威脅，一隻喜鵲當導航，另一隻則平行在牠的背上制衡、伴飛，就這樣活生生被架離，直到遠離喜鵲的勢力範圍才平息這場動亂。平時神猛、以蛇當獵物的大冠鷲竟如此狼狽。

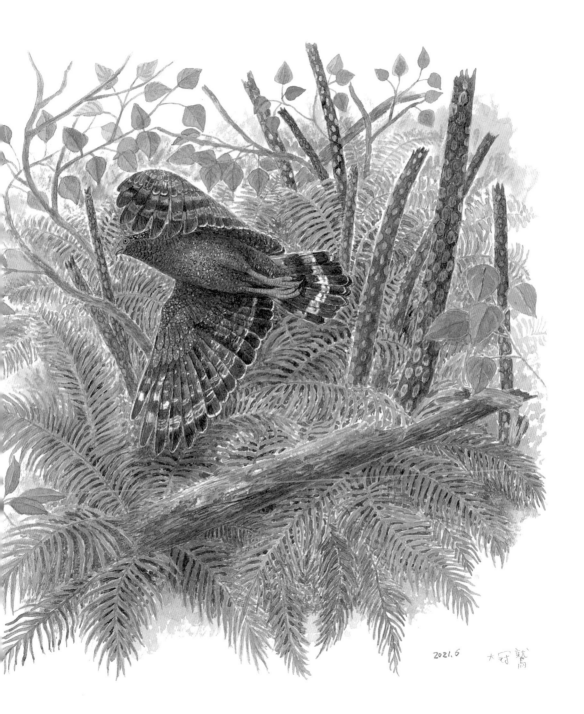

2021.6　　大冠鷲

繼續沿著蜿蜒的灌溉水渠漫步，岸邊盡是黑臉鵯的「嗞嗞」短鳴，有一隻躍上結實纍纍的芭樂樹枝觀望動靜。野地上有隻喉部有鮮紅塊斑的野鴝。來到以柵欄圍起的牧場，牛隻甩甩尾巴拍打屁股，悠哉享用青草，還有幾隻在木椿磨著頭。八哥們站在電線上發出喧鬧鳴聲，牠們鼻頭豎起一撮霸氣的羽毛，好似梳著油頭的江湖大哥。白尾八哥站在牛隻鼻頭、牛角及背上啄食蟲子，有些站在草地群聚。野鴿們悠閒自在地倘佯田間啄食。

大冠鷲

白尾八哥在稻稈間覓食

2021. 1. 21.　灰澤鵟・關渡平原

灰澤鵟

學 名　*Circus cyaneus*
別 名　白尾鷂、灰鷂
科 名　鷹科
棲 地　近海的溼地、河川出海口或廢耕水田
稀有冬候鳥

一陣陣原野的風吹過笑白筍田，葉子發出沙沙的摩擦聲。我小心翼翼走在渠道上，經過灌木叢驚擾了躲在樹林裡的麻雀、斑文鳥，牠們立刻整群衝出天際，發出巨大的「劈啪」鼓翅聲。金背鳩、珠頸斑鳩、紅鳩停在樹林休憩，野鴿們在稻草間覓食。一隻盛氣凌人的遊隼在高空中巡邏，在空中定點振翅停留，並以極佳的視力搜尋底下獵物。遊隼瞬間俯衝落地，田間野鴿立刻垂直上升、群起飛離。

望向天際，忽然出現一襲幽靈般的黑影，迅速朝著我的方向飛來，一隻猛禽如一陣風飛掠我的頭頂，與我四目交接，散發震攝人心的磅礡氣勢，那是一隻稀有的冬候鳥灰澤鵟。灰澤鵟雌鳥如歌仔戲名伶，眼睛周圍描繪深色線條，往上揚的眼角炯炯有神。顏盤邊有一圈淡褐色斑紋，如長了眼睛的彈頭。

牠急速穿梭竹林，低飛灌木叢蒐羅，熟門熟路地越過灌溉水道旁密生野叢。彷彿一枚長了翅膀的雷神導彈在原野展開攻擊。我的雙眼緊追著這枚如飛彈的猛禽。午後申時的關渡平原沼澤，強風中瀰漫如殺戮戰場般的焦急氛圍。

加冕的短耳鴞

連日低溫帶來的溼冷天候終於回暖。來到視野寬闊的關渡平原。我沿著蜿蜒的田埂走進一片枯荒草叢。上午十點大冠鷲在半空中盤旋搜尋。黑翅鳶在竹林與樹林帶間來回飛行。興高采烈的麻雀、斑文鳥在田裡混合集結。

走在田野小徑，忽然發現泥土伴著碎石的路面，出現一隻棕扇尾鶯，在我眼前躲躲藏藏，牠縮著身子潛行草叢，接著以波浪曲線低飛潛入二期稻作收割後的田間。牠的身材袖珍，深咖啡色的背部有著淡褐色的斑紋，彷若田間的黑色窟窿，很容易就與鋪滿草稈的地面交融。

一隻像是白鷺鷥的鳥從頭上飛過，降落田間不見蹤影。走近一看，這隻鷺科鳥倏地起飛，原來是一隻池鷺，當牠收攏翅膀時，褐色背羽的保護色霎時就隱沒草叢。

一隻來勢洶洶的北雀鷹在高空中紛飛。我仰頭望著這隻身材俐落的猛禽展翅飛翔，露出胸腹、翅膀內裡的深褐色條紋，色調看來卻極為溫和。牠在田野上空搜索一圈後飛離。一會兒，紅隼也來空中巡弋，繞行平原後漸漸遠離視野。過了半餉，上空出現一隻飛得老高的灰澤鵟，在空中悠然轉圈，隨風搖曳身子並優雅側身迴旋，彷彿高空表演的舞者，充滿崇高尊榮氣質。牠悠閒滑翔，有時定點抖動翅膀，少了捕獵時的殺氣騰騰，連鴿子錯身飛過也無動於衷。來到這片自然田野，我像發現新大陸般雀躍。坐在水圳淙淙水流的岸邊吹著舒適和風，和鳥朋友一起享有富饒野地，沉浸這處充滿生命力的曠野，感覺通體舒暢。

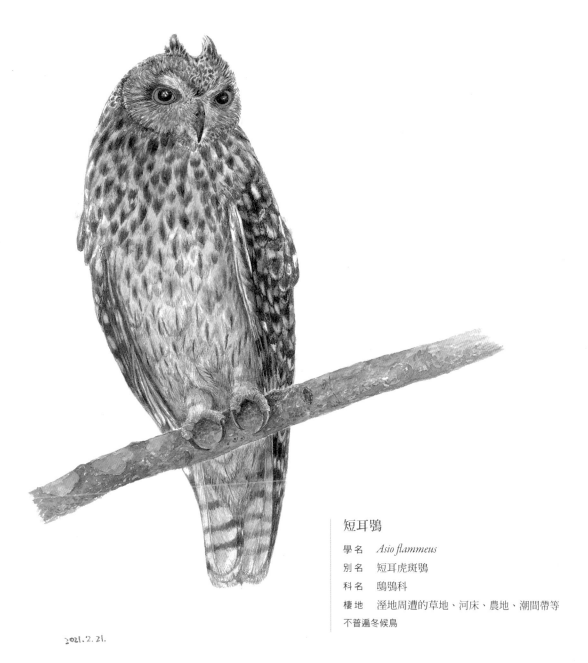

短耳鴞

學名　*Asio flammeus*

別名　短耳虎斑鴞

科名　鴟鴞科

棲地　溼地周遭的草地、河床、農地、潮間帶等

不普遍冬候鳥

2021. 2. 21.

　　踩著愉悅的步伐走到水磨坑溪堤防，遇見一位拍鳥人士正要去拍貓頭鷹。我好奇提問哪一種？答案竟是稀有的冬候鳥——短耳鴞！我興沖沖地跟去瞧瞧。不到幾分鐘路程，看見在場約莫有四十位設備齊全的拍鳥人，我朝鏡頭對準的方位尋找主角。從榕樹紊亂的枝幹，橫伸交錯著細密枝葉的孔隙，總算見到短耳鴞的廬山真面目。牠睜著如貓般黑溜溜的大眼睛，側面就像切半的蘋果臉，長相超萌。半個時辰後，短耳鴞飛往田間綠帶。眼明手快的賞鳥人再度發現鳥的停佇點。這回短耳鴞全身被西沉的陽光染得光彩奪目。牠高高在上，彷彿披著金袍戴著皇冠的王者，對腳下的鏡頭不為所動。時而睜一隻眼閉一隻眼顯出睥睨眼神，時而一副陶然的神情。有時則好奇地微轉頭部。我離開時，在田埂上發現了一個長條型的猛禽食繭。

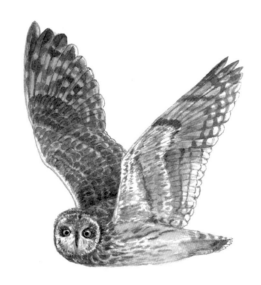

　　經過有竹林圍籬的菜園，隱約見到固定在露天溫泉門口賣菜的阿婆身影。每每泡湯後，我總向她買幾樣自家種的蔬菜。走進井然有序的菜圃，向她打聲招呼。一隻銀狐造型的黃尾鴝雄鳥在竹籬上蹓躂，有時躍進藤蔓裡覓食。她說這裡大部分的土地已被財團收購，地主為了不讓土地荒廢，讓她無償耕種，達到幫財團管理土地的任務。

　　關渡平原這片豐饒的土地，坐擁大屯山系與七星山系連綿到烏尖連峰山脈。各方財團覬覦這片視野優美的土地的潛力，無怪財閥與民代早已圈地、進駐多時，供附近居民管理種菜。等政府政策鬆綁解開保護區的枷鎖，即能在開發重劃時得利，價值翻倍大撈一筆。

雛鳥的音樂課與流逝的生命

　　清晨，探訪住家附近山坡的鳳頭蒼鷹巢位，巢內的一對雛鳥如常安好。隱藏於灌木叢底層的澤蛙集體喧嚷著，發出響亮的共鳴；一對赤腹松鼠在鳳頭蒼鷹的勢力範圍大膽活動；黑枕藍鶲在陰鬱的林間短距飛躍，發出「鏘鏘鏘」急促的鳴聲。

　　近午時刻，位於山腳的土地公廟，廟會慶祝活動如火如荼地進行，擴大機藉由喇叭放送著野臺歌仔戲的七字調、都馬調，有時來段口白，與流行歌曲混搭成現代的電子樂音。

　　愈發熱烈的節慶現場，有緊鑼密鼓的敲打聲、高分貝的鞭炮聲；焚燒大量紙錢產生的煙硝灰霧，散發著濃烈的塑膠味，氣味籠罩樹林並在空氣中久久揮散不去。山邊公路傳來呼嘯而過的引擎聲，散步人們的交談聲。坐在公路旁觀察鳥巢的我和巢裡的猛禽，一起聆賞了人間的民俗文化。

　　傍晚時分，吵雜的現代樂音逐漸平息，鳥巢附近轉換成自然音樂的頻道。在黃昏的光線中，雛鳥端坐在鳥巢裡，顯露出一身點綴黑斑的白羽毛。鋪滿山坡地表的乾落葉發出窸窣聲響，那是一隻乾土色的蜥蜴，神態緊張地疾行過捲起的枯葉，此時樹上的紅嘴黑鵯發出如貓般的鳴聲，松鼠持續咕咕叫著⋯⋯

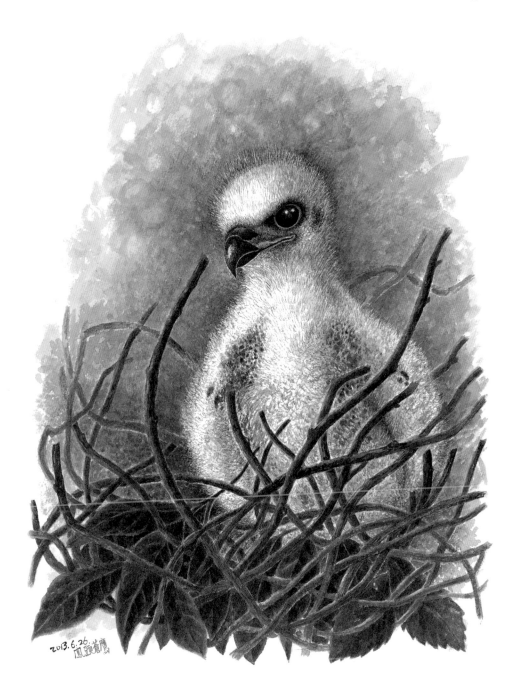

2013.6.26.
鳳頭蒼鷹

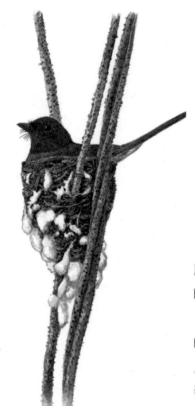

在北投銀光巷築巢的黑枕藍鶲

晚間，山下垃圾車重複播放〈給愛麗絲〉的鋼琴奏鳴曲，那是人們在固定時間播放給雛鳥聆聽的古典曲目。

半個月後，心裡掛念著好幾天不見的幼鳥，步入鳥巢下的灌木叢，遠遠看見有個白色扁扁的物體，靠近後詫異地發現，竟是鳳頭蒼鷹親鳥盡心養育的幼鳥屍體；一雙淡黃色的腳爪僵硬地往上伸，彷彿為自己短暫的生命叫屈。螞蟻爬滿柔軟羽翼，蒼蠅纏繞不去。我將幼鳥翻身，牠的面容模糊，頸部已斷，貼在地面的羽毛布滿侵蝕鳥體的生物，上演的正是物競天擇的畫面。我將落葉和枯枝覆蓋幼鳥，埋葬了自己曾每日觀察的一羽生命。

陽臺訪客——紅嘴黑鵯

　　春天是一個熱鬧非凡、令人振奮的季節；是蚊蟲孳生、蝴蝶羽化、花朵盛放的溫熱天候，也是鳥類最繁忙的季節。住家附近的丹鳳山坡，一波波野花輪番綻放，展現繽紛色澤，芒萁蕨類草原蘋果綠的新葉覆滿坡地，風一吹便形成一波波的綠浪。我穿梭枝葉繁密的山徑，彷彿在綠海煙波裡湧動。綠意中，灰木的白花、粉白桃紫色系的桃金孃、野牡丹盛開山稜，吸引蜜蜂、昆蟲來訪。尤其香楠猩紅色新葉特別醒目。

　　經過濃密的灌木叢，一隻繡眼畫眉發出警戒的「唧唧」聲，慌慌張張飛至眼前吸引我的目光。原來，一旁的枝椏停著一隻羽翼未豐的繡眼畫眉幼鳥，親鳥耗費最大的努力振翅喧嚷，令自己身陷險境，爭取時間讓鳥兒脫離危險。盡心保護幼鳥的行為令人動容。

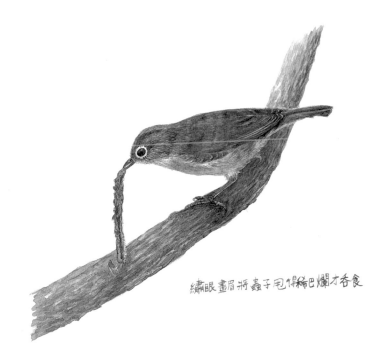

繡眼畫眉將蟲子甩得稀巴爛才吞食

　　望著山巒上分布的黃色花團，好似打開一張相思樹的散步地圖。相思樹環繞著山谷坡地，綻放在陡峭岩壁上，像啦啦隊的彩球滿山舞動吶喊。它的花苞漸漸綻開，抽出絲狀花序，含羞草般的黃色花球，一串串盛放在樹冠，隨著花開時序，將山林點描成銘黃、鮮黃、金黃色澤的漸層。樹冠下，無數蛾的幼蟲吐絲垂吊著，還有許多蟲子隱身在樹幹上。蜻蜓、蜜蜂、蝴蝶、蛾、黑水虻到處飛舞，正好供應鳥類繁殖期大量的養分需求。

　　山徑旁的枝椏、公路的電線上、公寓庭園、住家陽臺……只要留心，很容易就發現綠繡眼、黑枕藍鶲、白頭翁、紅嘴黑鵯的幼鳥習飛和等待親鳥餵食的叫聲。近午，從窗外傳來急促如貓叫的鳴聲，開門一探究竟，發現陽臺的吊衣繩上，停駐兩位穿著黑衣的親子訪客。紅嘴黑鵯親鳥將獵物準確投入幼鳥的黃口嘴喙後，旋即飛至綠叢並再度帶回食物，餵養已離巢準備學飛的寶寶。親鳥不斷張開紅色的血盆大口呼喊著，曬衣繩上的幼鳥倒是緊閉嘴喙，一副神閒淡定的模樣。另一隻親鳥啣著食物來餵食後，以高分貝的音量吶喊，誘導鳥兒學飛。對面住家的鐵皮屋頂上，站著另一隻孤伶伶的幼鳥，張嘴呼喊親鳥。羽翼未豐的牠，發出嬌弱的「嗞嗞」鳴聲，不時環繞居家周遭，短暫停留後旋即飛離，不知去向。

　　赤腹松鼠在電線上呼叫一隻嬌小的幼鼠。正覺得可愛，猛然間，鄰居的貓衝出咬住小小的赤腹松鼠並竄離。剛離巢學飛的寶寶們，若不慎失足，也恐成為貓狗獵捕的對象。在這充滿危機的時刻，現場瀰漫緊張氛圍，親鳥們含辛茹苦的餵養，以最大的愛心和努力，保護學習成長中的小鳥，希望牠們能盡快獨立面對多變的環境。

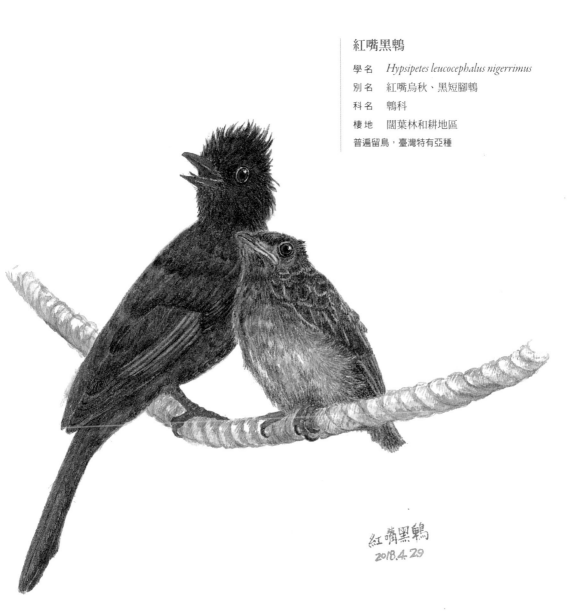

紅嘴黑鵯

學名　*Hypsipetes leucocephalus nigerrimus*

別名　紅嘴烏秋、黑短腳鵯

科名　鵯科

棲地　闊葉林和耕地區

普遍留鳥，臺灣特有亞種

紅嘴黑鵯
2018.4.29

北投市場家燕

　　清早走在丹鳳山開滿桃金孃、野牡丹的山徑，花蜂們採集花粉的振翅聲此起彼落，多種昆蟲匆忙地在花間飛舞，我的臉不慎被忙碌冒失的蟲子迎頭撞擊。十來隻燕子，在盛放花朵的灌木叢上低飛，家燕、赤腰燕群們，迅速掠過芒草叢，以靈巧完美的身形閃過枯木、越過我的頭頂，展現無與倫比的高超飛行技巧，並進行捕食，真是場經典的覓食饗宴。放眼望去，此處山丘距燕子營巢的熱鬧市集約五百來公尺，灌木叢蘊藏著燕子們享用不盡的食物。山坡下，人們友善且安全無虞的騎樓是育雛的最佳場所，有山庇蔭的北投，正是燕子築巢育兒的好環境。

　　下山來到人來人往的北投市場。店家陳列著各種當令蔬果、海鮮魚貨及琳琅滿目的生活用品，更在母親節前推出應景商品。因疫情戴上口罩在路旁擺攤的商人，為了招攬生意，仍提高嗓門吆喝，呈現熱絡的景況，展演市井小民的生命力。

　　家燕們毋須防疫，紛紛在傳統市集狹小的巷弄間穿梭飛舞，流線的身形，融入人們日常的生活。市集老街的長廊下，我發現好幾窩羽翼豐滿、即將離巢的家燕幼鳥，還有幾隻幼鳥已跟隨著親鳥在街坊飛行，學習展開新生活。

　　老街上，約一百公尺左右的距離，就有五個燕子巢位，觀察了幾窩燕巢，順手買了一旁海鮮攤販售的東石肥美鮮蚵，回去料理美味的蚵仔煎囉！

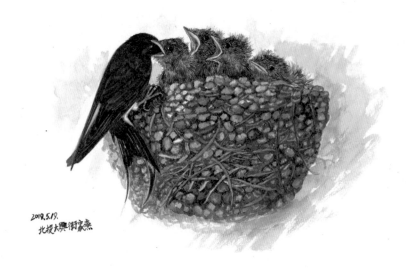

2019.5.19.
北投大興街家燕

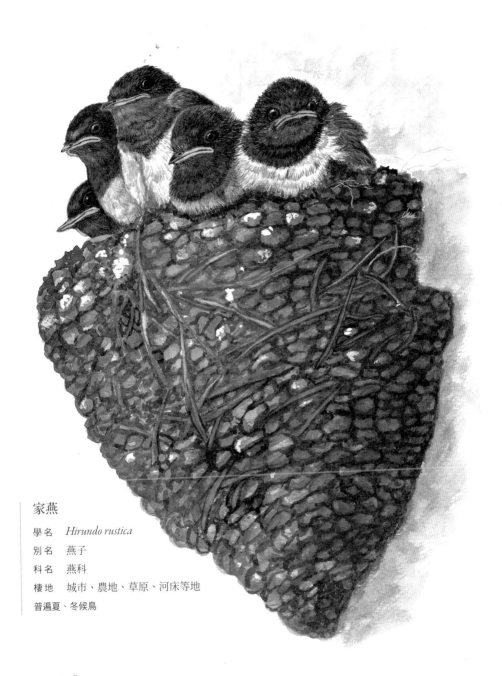

家燕

學名　*Hirundo rustica*

別名　燕子

科名　燕科

棲地　城市、農地、草原、河床等地

普遍夏、冬候鳥

2018.5.12 北投市場家燕

宛如樹精的領角鴞

　　每年立冬後，夜幕降臨之際，散步住家附近的山邊公路，容易聽到領角鴞的「嗚嗚」鳴聲，此起彼落相互呼應。有一道黑影從我頭頂飛掠而過。我輕緩地往猛禽的落點搜尋，牠靈敏察覺後悄悄飛離。即使領角鴞的聲音就在附近，仔細搜尋樹木的枝椏仍找不到鳥影，牠那高明的隱蔽色，總是和樹幹融合得出神入化。記得一天清晨步入住家旁的丹鳳山徑，走不到三分鐘的路程，驚訝地發現一隻領角鴞站在一棵白柏樹幹上，與我四目相對後旋即飛離。偶爾在山徑發現領角鴞的羽毛，摸起來毛絨絨的，羽緣的梳狀毛結構，讓牠擁有無聲無息的飛行能力。昆蟲、蛙類、蜥蜴、老鼠及鳥類都是領角鴞的獵食菜單。

　　朋友告訴我校園有領角鴞的消息，隨即來到一棵老樟樹前，僅見有著貓臉般的領角鴞靜靜待在樹洞孵卵。一個月後順利孵化，保護雛鳥的領角鴞母鳥，站在老樟樹洞口閉目養神，不時略微張開眼睛觀察周遭動靜，一臉戒備的神情。牠經常睜一隻眼閉一隻眼，顯露出百般無聊又帶點奸點狡詐的模樣，尤其睥睨的眼神更令人莞爾。表情豐富的領角鴞常能贏得人們的喜愛。

領角鴞

學　名　　*Otus lettia glabripes*

別　名　　赤足木葉鴞

科　名　　鴟鴞科

棲　地　　多居於森林和樹木繁茂之處

普遍留鳥，臺灣特有亞種

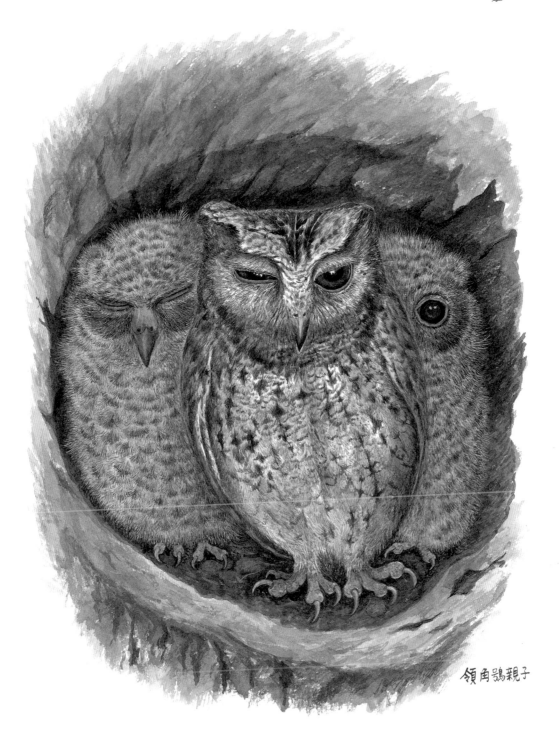

領角鴞親子

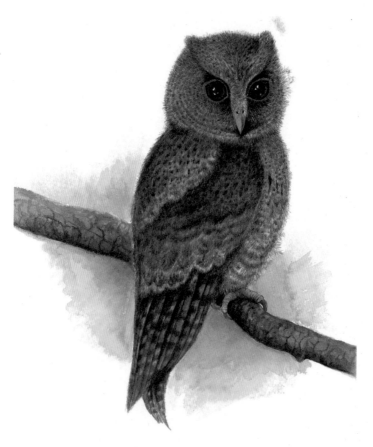

　　領角鴞身上的圖案就像樹幹龜裂脈絡，羽毛模仿著
樹皮的紋路，眼簾上密布著濃密的羽毛，好像貼上的假
睫毛。一雙大而明亮的雙眼，似乎能明察秋毫，有時眨
眨眼，有時搔頭晃腦並移動軀體，似乎擁有洞悉世間事
物的能力。望著貓頭鷹棲息樹洞的模樣，彷彿森林傳說
中，一棵長了眼睛和尖嘴的樹精。

臺灣藍鵲的攻擊

　　進入五月，溫度爬升成夏日氣候，室內空氣悶悶的。沿北投住家旁的山邊公路散步。一戶鐵皮加蓋的頂樓雨棚裡，飼養著一隻黑狗。牠平時總一臉百無聊賴，對著來往行人吠叫。早晨路過，發現一隻接著一隻的臺灣藍鵲，飛進狗狗的勢力地盤，啄食狗飼料。黑狗依然將頭部伸出欄杆，只管轄公路上的行人，對於臺灣藍鵲的搶食無動於衷。

　　經過溫泉路有著磚造外牆的天主堂，屋頂的十字架成為臺灣藍鵲休憩的中繼站，和這座超過一甲子歲月的教堂共同構成美麗的畫面。臺灣藍鵲愈來愈貼近人們的生活，不管在菜園、公園、河堤都能發現牠們的蹤影。牠們抹上大紅色的口紅，穿著寶藍色的長尾禮服，像參加宴會般隆重出席每一場盛宴。有次，巧遇臺灣藍鵲在豔陽高照的草叢旁泥地上。垂下雙翼讓螞蟻爬上羽毛，不時啄弄翅膀進行蟻浴。

　　進入涼爽的大屯山區，滿山鳥語襯托四處綻放的野花。循著盛放的臺灣澤蘭與青斑蝶訪花飛舞的路徑，往大屯山主峰漫步。經過昆欄樹密集的路段，一隻臺灣藍鵲佇立在與我等高的樹幹。牠上半身往前傾，微張著紅色嘴喙，露出異樣的眼光盯著我的舉動。這隻臺灣藍鵲忽左忽右地移動身子，似乎急著傳達某些訊息。

　　驟然間，臺灣藍鵲凶猛地直衝著我來，發出「唬唬」的拍翅聲，展開如西班牙舞裙般多層次的美麗尾翼。樹林間出現另一對臺灣藍鵲，兩隻有時顯得極為親密，有時像在討論事情般交頭接耳，其中一隻消失在林間，留下來看守的臺灣藍鵲，不時低空掠過向我示威。

　　臺灣藍鵲倏地從我頭頂「噗啪噗啪」地拍翅躍過，接著以極為強大的力氣拍打我的頭，我發出慘叫！因為戴著盤帽的我，看不見鳥如何攻擊，不知牠的武器是腳或嘴喙，只感覺到撞擊的痛楚。

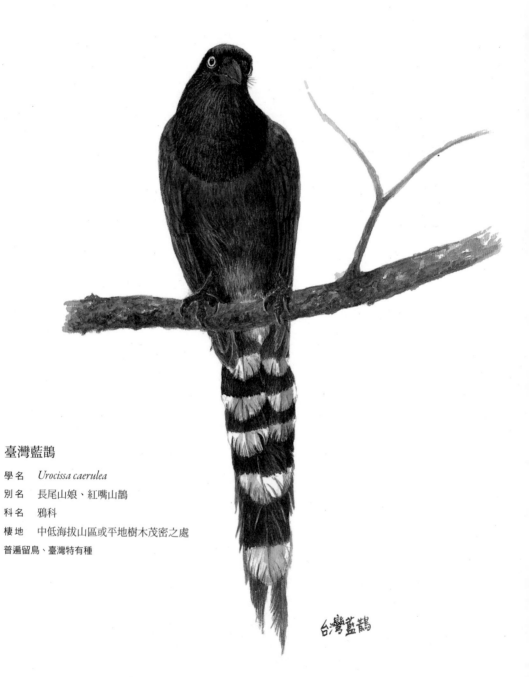

臺灣藍鵲

學名　*Urocissa caerulea*

別名　長尾山娘、紅嘴山鵲

科名　鴉科

棲地　中低海拔山區或平地樹木茂密之處

普遍留鳥、臺灣特有種

台灣藍鵲

　　這隻鳥正式展開攻擊，不斷來回於車道與樹林，每次當牠衝向我，我立即蹲下身子逃避牠的出擊。這回牠飛越路徑停在昆欄樹枝包覆的巢，我頓時明白這隻臺灣藍鵲粗魯的行為，是克盡守護家族生命的重任。

　　此時我發現柏油路上有許多新鮮的排遺，我還是盡快離開，以免惹糞上身。親身見識臺灣藍鵲家族的護巢行為，牠們的責任感與捍衛下一代的決心令人敬佩！

墓地探險——翻臉不認人的松雀鷹

　　大雨後步入丹鳳山，陽光透過枝葉撒在落葉層，泛著夢幻的光線。山林像被施了魔法般充滿驚奇。僅一天的光景，丹鳳山徑旁變化出各式蕈類。有的像貝殼，有些像小饅頭，更有些像新奇的小雨傘和袖珍涼亭。我進入墓地探險，偶然發現了一隻飛離鳥巢的松雀鷹。

　　之後，我經常從向陽的山峰，經過墓碑牌坊前的通道，走進杳無人煙、滿是蚊蟲的密林，踏入有兩座墓碑的松雀鷹棲地。正巧遇見樹鵲偷襲鳥巢，松雀鷹趕忙飛來趕走小偷，樹鵲無奈地大聲嚷嚷著離去。

　　仔細觀察松雀鷹的鳥巢，牠們築巢在香楠接近樹冠的枝椏交叉處，並啄取枝條編織成碗型。兩股拎壁龍木質化的蔓條從地面生長，像麻花般沿著香楠樹幹往上攀爬，牢牢捆綁著枝幹和鳥巢，顯得相當牢靠。從各個角度查看，幾乎每個視角都被枝葉遮掩，是煞費苦心選擇的營巢位置。這顯示松雀鷹是種聰明且嚴謹的猛禽。

　　一隻松雀鷹從我眼前掃過，嚇了我一跳。而後，牠的聲音在林中飄忽，時隱時現地穿梭林間，聲東擊西的戰術讓我看不清牠的身影。另一隻在樹林的松雀鷹發出「咿咿」的嬌嫩聲音。

　　松雀鷹回巢，總是在巢附近的枝椏迂迴身子才進入。正專注觀察的我，忽然聽到「啪啦」的振翅聲，松雀鷹俯衝到眼前給我下馬威。牠靈巧的身影旋即飛離，隨時在附近守護愛侶與家園。

松雀鷹

學名	*Accipiter virgatus fuscipectus*
別名	臺灣松雀鷹、打鳥鷹
科名	鷹科
棲地	中低海拔山區或平地樹木茂密之處

不普遍留鳥、臺灣特有亞種

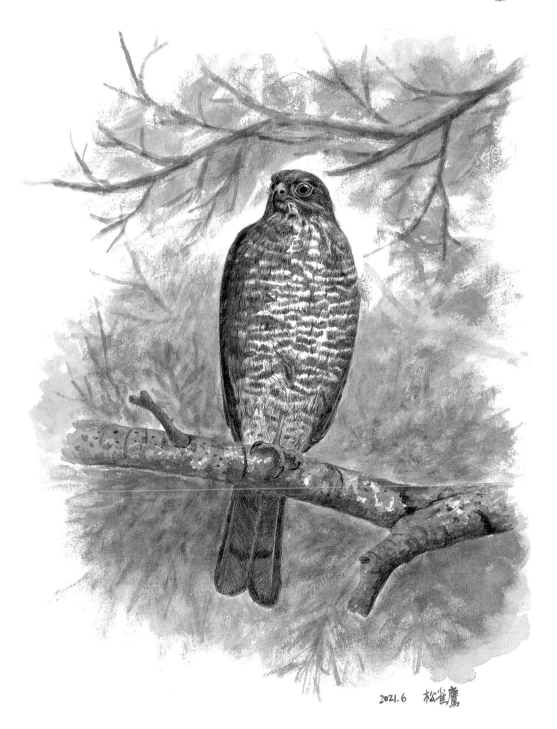

2021.6　松雀鷹

　　過了幾天再次造訪松雀鷹棲地，四處搜尋卻不見牠的身影。一隻蜻蜓在我眼前漫舞飛行，金龜子開展翅鞘笨重地從我腳邊飛過，嗡嗡作響的蚊子持續糾纏著我，蟬鳴響徹雲霄。我在鳥巢附近尋找一番。一轉身，發現牠就停在距離我三公尺的枝椏。當我拿起相機的那一眨眼功夫，松雀鷹不見了。牠可以無聲無息地飛離，我絲毫沒有察覺。

　　接著，松雀鷹悄悄地從我的身後飛過，停在枝條。我仰慕地望著松雀鷹，刺眼的陽光讓我的眼睛無法直視。每次來到松雀鷹的勢力範圍，就像眼力大考驗，松雀鷹像在跟我玩捉迷藏。牠不

斷變換停駐點，然後發出得意的「嘻嘻嘻」輕笑，好像說：「笨蛋！我在這兒！」

連日來持續觀察，這裡蠻橫的大斑蚊已將我叮得滿身包，尤其大腿就像粉肉色的滿天星辰。

一天，一隻紅嘴黑鵯在松雀鷹頭頂約三公尺的地方叫著。挺著胸膛的松雀鷹佇立相思樹枝條上，以一種熟思審處的眼光察看環境，牠仰頭望著一隻正開心嚷嚷的白頭翁。

接著好幾次都能取得松雀鷹的信任，讓我得以專注地拍攝，內心認為這對猛禽已熟悉我的臉孔。一會兒，牠的同伴在相思林間發出連串「啾啾啾」悅耳的叫聲。這隻悠閒休憩的猛禽立刻飛奔過去，原來，是同伴帶回獵物，牠們的身影在樹林神隱。猛然間，這對松雀鷹前仆後繼地從我的面前飛過，其中一隻迎面衝著我來，眼看就要撞到我的臉！我縮頭發出尖叫，猛禽拔高飛離。被嚇得驚魂未定、尚未回神的我，連眼前飛來了一隻蝴蝶，也下意識地縮起身子、躲避攻擊。

松雀鷹總是神出鬼沒，害得我東張西望，深怕再度被偷襲。驟然，松雀鷹再度向我衝來，那殺氣騰騰的氣勢和炯炯有神的雙眼，就像是要取我的首級。牠不斷地挑釁我，我感受到這隻猛禽攻掠時拂過的氣流和風速。牠的伴侶無動於衷，以高高在上的神情觀賞底下的殺戮現場。

松雀鷹翻臉不認人，凶猛得彷彿要取我性命，我感覺自己變成一隻小小鳥，害怕極了。我離開松雀鷹棲地，不再造訪這對猛禽的生活。

黑冠麻鷺育兒

　　傍晚行經北投公園，一隻黑冠麻鷺呆立草叢，牠低俯著頭，瞪大雙眼直視鋪著落葉的地面。忽然，牠迅速以沾滿泥土的嘴喙鑿入乾土中，精準啣出一段紅棕色的蚯蚓，就像具有伸縮性的橡皮條；牠像拔河般奮力往後扯，從褐色土壤中拉出一條完整肥胖的大蚯蚓。黑冠麻鷺並沒有立即吞食蟲子，而是搖頭晃腦地甩盪蚯蚓，再將昏昏沉沉的蚯蚓丟擲地上，接著夾住癱軟無力的牠拋入口中，好像人們閒話家常時，張嘴接花生的模樣。

　　我蹲下身子，仔細打量草地，卻看不到任何異狀。這隻黑冠麻鷺吞食蚯蚓後，挺起胸膛扭動頸部，露出享受美味的滿足神情。休息片刻的牠再度緊盯毫無動靜的地面。不久，這位捕蟲高手又啄出獵物，不到十分鐘的光景，就能找到肥碩的蚯蚓。被人們冠上大笨鳥外號的黑冠麻鷺，擁有敏銳的感官，能感覺到來自地底的生命脈動。

　　前年，一對黑冠麻鷺在妹妹家院子裡的烏桕樹築巢，不料，遇上颱風及豪雨，在同一巢位孵育了兩次未果。去年同樣的情節再度重演，強風吹襲後，巢下發現了一隻雛鳥屍體，另一隻寶寶也相繼逝去。

　　今年初春，黑冠麻鷺選擇在後院的樟樹重新起造新巢，仍是以交錯的枝條搭建產房，雌鳥在簡約風格的育嬰房順利產下兩顆蛋，親鳥們輪流孵蛋，日日夜夜堅守崗位守護下一代，在立夏前成功孵出兩隻雛鳥。

黑冠麻鷺

學名　*Gorsachius melanolophus*
別名　山暗光、大笨鳥
科名　鷺科
棲地　低海拔山區、平原或公園樹林中
普遍留鳥

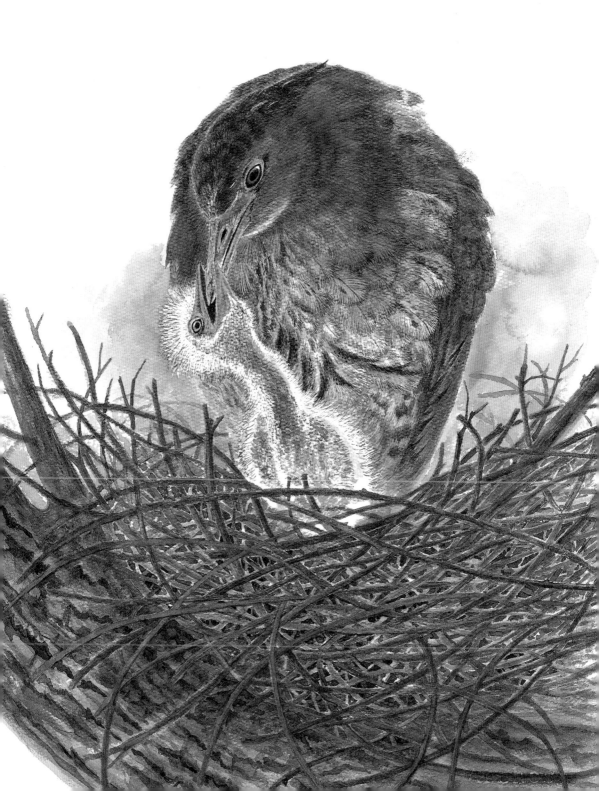

　　親鳥的雙翅就像大斗篷，將這對小寶寶收攏在羽篷裡保護著。其中一隻雛鳥不時探出身子，露出疏鬆的白色羽毛覆蓋的灰肉色身體，不時張嘴討食，親鳥散發關愛慈祥的眼神，並蠕動胸腹、扭動喉部，像是將胃裡的食物回吐，灌入雛鳥的嘴喙；但另一隻寶寶僅偶爾抬起頭，顯得有氣無力，似乎較少受到關注。半晌，另一隻親鳥飛來換班，此時巢裡的親鳥張開頭冠及頭後羽毛，將寶寶們交給愛侶餵養，牠飛出巢外，負起尋找獵物的任務。從築巢、產卵到孵化，這對親鳥用愛心守護家庭，歷經約八十天的努力，新生代已經健康長大離巢，每個成員都順利平安。

　　這幾年，黑冠麻鷺與人們的生活愈來愈緊密。一到繁殖期，山邊公路兩旁的樹蔭，是黑冠麻鷺喜歡築巢的位置。當你在綠蔭下散步，若地上有許多鳥糞痕跡，不妨抬頭尋找以枝條交互構成的鳥巢，那裡很可能便是黑冠麻鷺育兒的地方。

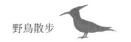
黑翅鳶家族與學飛的幼鳥

　　立夏時節，宜蘭科學園區一對黑翅鳶相繼飛出重陽木的樹冠層。從猛禽的出入口，可以隱約看見以枝條交疊編成的鳥巢，令我回想起大年初一目睹黑翅鳶交配的畫面。接著，我發現黑翅鳶擷取較有彈性的柳枝當成築巢建材。巢裡不久就有了動靜，透過望遠鏡頭，見到兩隻幼鳥拔河般以嘴喙各執食物的一端，忽左忽右拉扯著。一隻嘴喙裡殘留著像是老鼠的灰黑色尾巴，啃光肉體後，僅剩的一道脊椎含在

2018.5.10 黑翅鳶幼鳥

銜取柳枝準備築巢
的黑翅鳶

另一隻幼鳥的嘴裡。這對幼鳥的頭碰來碰去，一副活潑好動的模樣。忽然，巢裡又冒出一個頭兒鑽動著，原來共有三隻幼鳥。

　　觀察重陽木上的巢位周遭環境，約三百公尺開外有人們的聚落，附近有矮樹林、農作物和沼澤，是一處食物不虞匱乏且綠意盎然的舒適環境。春暖時節的重陽木開花結果後，枝條新芽如今已長成茂密的樹冠，可抵擋愈來愈強烈的陽光。這個由三叉枝條支撐的鳥巢，以繁盛的葉片作為掩護的屏障。我不禁佩服黑翅鳶的測量與算計能力，牠們似乎能預見未來巢穴與樹葉疏密的關係。

　　兩天後，巢裡的幼鳥紛紛站在巢上的枝椏練習拍翅展翼。黑翅鳶親鳥的爪子帶著獵物，停在電線上，以喙拔除鳥獵物羽毛後，許久沒有動靜。這是要引發幼鳥學飛嗎？幼鳥似乎有種即將離巢的氛圍。

　　在巢位附近蹓躂，空氣中瀰漫著腐屍味。我在附近發現草叢裡有隻體型頗大且帶有傷痕的家鼠。距離家鼠五十公尺左右，有一攤猛禽拔除獵物羽毛遺留的灰色鳥羽。一位農人正沿著田埂的雜草噴灑農藥，內心不禁擔憂起黑翅鳶食物的安全。

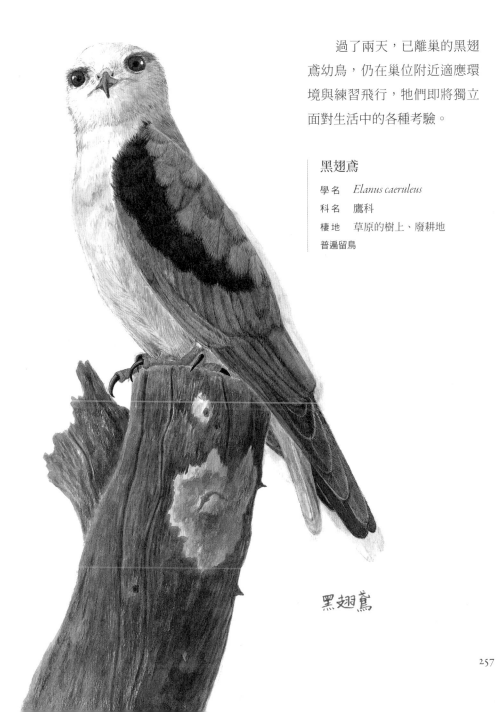

過了兩天，已離巢的黑翅鳶幼鳥，仍在巢位附近適應環境與練習飛行，牠們即將獨立面對生活中的各種考驗。

黑翅鳶

學名　*Elanus caeruleus*
科名　鷹科
棲地　草原的樹上、廢耕地
普遍留鳥

黑翅鳶

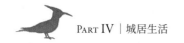
紫嘯鶇沐浴溫泉池

　　傍晚散步至溫泉路的好友家，泡了趟通體舒暢的白磺溫泉。天色漸次拉下昏灰簾幕，我們在客廳聊天，忽然聽到一陣類似描圖紙摩擦的翻動聲，心想，大概是有人在外頭做垃圾分類吧！友人凝神望向落地窗外，揚起嘴角輕聲說：「紫嘯鶇來洗澡了！」我立刻往陽臺方向望去，果然一隻紫嘯鶇正躍下水池拍翅，就像跳進浴缸的孩子。牠雀躍地以雙翅連續拍打水面，發出啪啪的聲音，將全身梳洗一番。短暫沐浴好比戰鬥澡般急速。鳥躍上花臺，甩甩身子，抖落羽毛的水分後飛離。朋友叨念著：「我好像牠的佣人！等一下又要換水……」

　　忙碌了一天的紫嘯鶇，每天都來友人家串門子，鳥在夜間休息前，會飛來此地享受美好的冷水溫泉浴。儘管朋友放置陽臺的魚缸，小魚常鬧失蹤；她仍經常清洗水缸並重新注入放涼的溫泉水，伺候愛乾淨的紫嘯鶇，否則鳥類洗浴後的水容易變質發臭。通常在溪邊活動的紫嘯鶇，會在附近水流不絕的北投溪出沒，也經常選擇光臨這處小水盆。人類的友善，動物能體會。

　　朋友還說：「牠像鬧鐘一樣，每天叫我起床！」紫嘯鶇隨日出調整鳴叫時間，總在黎明、早晨和黃昏時分，發出響亮如腳踏車煞車般尖銳的叫聲。

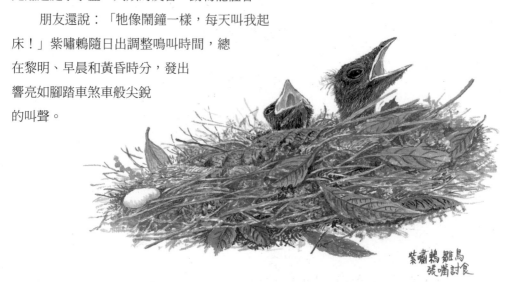

紫嘯鶇雛鳥
張嘴討食

紫嘯鶇親鳥帶回的食物有
蛾、蝴蝶、蟲斯及螺肉

臺灣紫嘯鶇

學　名　*Myophonus insularis*

別　名　紫嘯鶇、琉璃鳥

科　名　鶇科

棲　地　中、低海拔山區溪流

普遍留鳥、臺灣特有種

　　有年春天，已熟悉朋友家作息的一對紫嘯鶇，啣著枝條與落葉在屋外忙進忙出。朋友從四樓高度的廚房窗子，發現這對愛侶在對窗成立家庭，牠們隔著建築物防火巷，在相距不到兩公尺的棄置冷氣槽角落築巢。這對親鳥逐漸堆高產房，並在鳥巢前設置一根枝條，略微擋住人類的目光。盡職的友人每天在廚房為家人料理三餐；不在乎油煙的鳥家庭，也為繁衍後代努力。親鳥不斷為食物出外打拚，順利產卵、孵蛋，養育的三隻寶寶全都健康離巢。隔年，紫嘯鶇將舊巢整修，並加蓋巢的高度，成功孵育四隻幼鳥。事隔多年，紫嘯鶇的舊巢仍安然無恙地在冷氣槽的角落。聰明的鳥選擇在此營巢，不怕大風大雨，連颱風都能安然度過，是一處極為安全的堡壘。有次上山經過一座小橋，巧遇一隻啣著蟲子的紫嘯鶇飛進涵洞，也是一處育雛好所在。

　　窗外傳來一聲聲熟悉的響亮鳥鳴。我和紫嘯鶇一樣經常歡喜來朋友家作客。

守護轄區的大卷尾

　　陪小二的姪兒做完功課，一起在安農溪河畔騎腳踏車兜風。寬廣綿延的綠意沿著河流延伸，斜陽投映一長排落羽松的影子在河堤上，形成灰黑相間的路面，讓眼前的河岸風光更明媚生動。我發出讚嘆：「樹影好漂亮！」姪兒說：「好像斑馬線喔！」

　　一對黑色的大卷尾，先是悠然吟唱，緊接著發出粗嘎鳴聲。驟然間，牠們竟在我身後緊追不捨，我拚命加速想擺脫威脅，想不到牠們迅速追上，並毫不留情地以嘴喙攻擊我的頭頂。我發出尖叫，牠們仍鍥而不捨緊追著我。我害怕地壓低身子、神經緊繃。

　　跟在我後頭的姪兒幸災樂禍地笑了，他超車後，大卷尾轉而追緝姪兒。姪兒對於鳥兒的追擊一點也不恐懼，反而抬頭挺胸、愉快地踩著踏板前行，這對凶猛的大卷尾終於停止追趕。剛享受一會眼前遼闊的風景，繼而又出現另一組黑衣部隊跟蹤追擊，在悠閒的河畔兩岸，多組大卷尾分別進駐路段，好像進入村鎮時的檢查哨。此刻正值大卷尾繁殖期，大卷尾親鳥為了保護下一代，表現得盡職謹慎，加強鞏固領域的安全。

　　曾在火辣的夏日，看見大卷尾築巢在毫無遮蔽的公路電線上，不若其他鳥巢那麼隱密。親鳥坐巢張著嘴散熱，無精打采地向外張望。這個以芒草花軸為主要建材的碗狀鳥巢，基部包覆在電線上，有白絲狀的黏著劑固定。

　　隔天傍晚在住家附近散步，行經十字路口，大卷尾吵雜的聲響引領我的目光。天色昏暗，四隻大卷尾分別站立在兩條平行的電線上，其中一隻啣著獵物。我掏出望遠鏡察看，幼鳥正拔河般拉扯著蝙蝠，蝙蝠就像帶著彈性的黑布，一會兒被鳥喙扯開翅膀，一會兒被踩在腳爪下撕裂，這對幼鳥如頑皮過火的孩子。

　　當一隻豪奪強取了獵物，另一隻旋即發出急切激烈的喧鬧，好像警告對方不可吃掉食物，該換我了！猛然間，其中一隻大卷尾緊咬住變得支離破碎的蝙蝠，啣給站立後方的大卷尾，殷切護衛著這隻像是未成年的鳥兒食用，牠張嘴揚起喉頭，將破布般的蝙蝠吞食，在漸漸昏黑的傍晚，結束這場蝙蝠的爭奪戰。

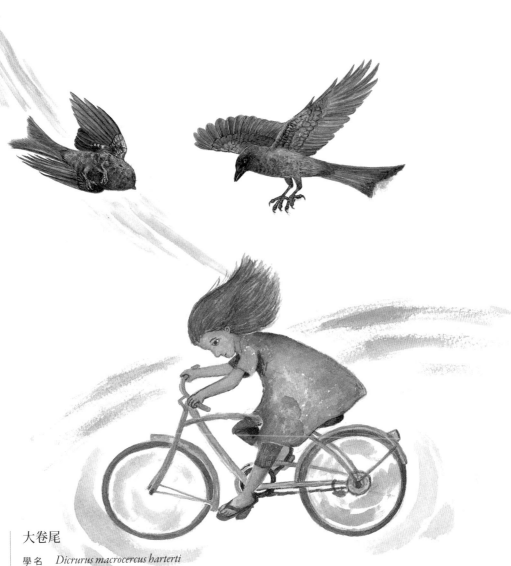

大卷尾

學 名　*Dicrurus macrocercus harterti*

別 名　黑卷尾、烏秋

科 名　卷尾科

棲 地　低海拔農地和開闊環境

普遍留鳥，臺灣特有亞種

大埔的生活日常

　　深秋時節沿著臺三線行駛。途經嘉義曾文溪流域，坡地種植著滿山的檳榔樹。內山公路往西拉雅風景區沿線，盡是結滿紅色果實的閉鞘薑，盛放著細緻而充滿皺褶的白色花瓣，長橢圓形葉片螺旋狀包裹著莖部，令人印象深刻。

　　涼爽舒適的早晨，沿著嘉義大埔街附近閒逛，由於鄰近曾文水庫，路旁有幾家賣砂鍋魚頭的店面，正以油鍋料理著偌大的鯉魚，四處飄送油炸的氣味。經過種植香水樹的行道樹，一股既濃烈又熟悉的香氣撲鼻，就和伊蘭伊蘭精油的氣味一樣。四處可見栽種麻竹林的景象，竹林邊有醃製竹筍的大桶子，散發醬菜的氣息，原來此地是盛產筍乾、筍絲的重鎮。

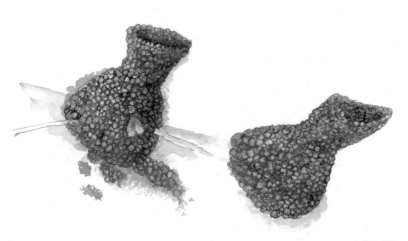

赤腰燕以泥丸當建材築巢
有的像煙包，有些像魚簍
造型多變化，甚是有趣

赤腰燕的巢

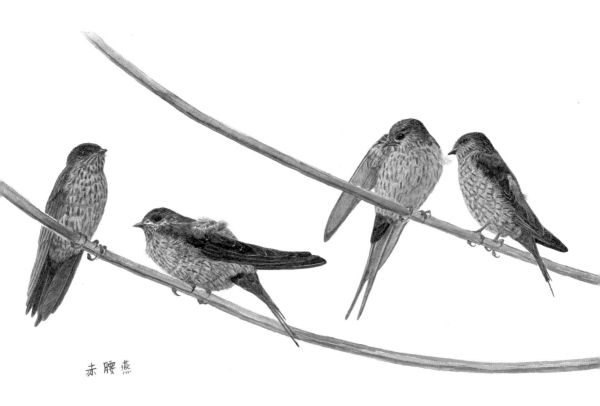

赤腰燕

　　巷弄間錯落著以竹子、木材建構的南部傳統三合院住宅，有戶人家門庭前曝曬著提煉苦茶油的茶樹子。大概是人口老化與外移，空蕩的大埔市場內沒有攤販，燈已熄，一片凋零；只有載滿蔬菜的小貨車攤販停在市場口，圍繞著三三兩兩買菜的人們。街上多為一至三樓的零落店面與住家，在看似黃金地段的三叉路口，有幾間古老破敗的老房舍，殘破的玻璃窗內垂吊著布滿灰塵的窗簾。路上偶見騎腳踏車上學的孩童、青少年，早餐店勉強算是最有人氣的商家了。

大埔街上人潮來往最為頻繁的地段，一群赤
腰燕佇立農會與對街中藥行前交錯的電線上，鳥
兒望著四周出沒的熟悉臉孔，時而打盹兒，時而
理羽或關注過往的車輛。燕子儼然是街坊鄰居的
日常夥伴，牠們的窩巢像煙囪造型，築在騎樓屋
簷的角落，緊鄰著鄉民的生活，對於我這個外來
的陌生人滿不在乎，顯得一派輕鬆。

附近的曾文水庫湖畔碼頭，淡淡的天空色
湖水，展現柔和舒暢的視野，可以望見一大群老
鷹正在遠處山頭盤旋。我們乘坐輕便渡船探訪湖

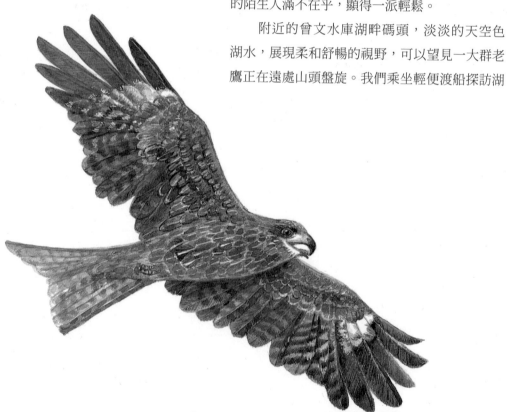

2018.10.23 黑鳶

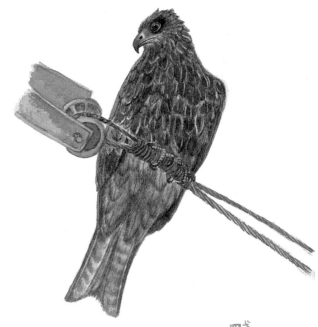

2021.12.9 黑鳶

中的釣魚平臺，由一位年輕且酷勁十足的女孩駕駛。幾位住在阿里山鄉的鄒族原住民，帶著炊具和食物上船；釣魚平臺是他們疲累工作後的紓壓樂園，在湖中享受輕鬆釣魚與烹飪的美好時光。我們前去則是為了欣賞黑鳶飛行的英姿。

在這寬敞的水上平臺，不時有黑鳶掠過頭頂上空。牠們群體飛行的模樣，彷彿空中的漩渦線條，流動著悠揚身影。邊飛邊發出像哨音般的呼叫聲，單純如「Do、Si」的悅耳音調。這群猛禽像在空中嬉鬧打鬥的孩子。

老鷹時而交鋒，時而交纏翻懸，有時像一條悠游水中的魚兒，優雅的身形又像一位風度翩翩的紳士。平行飛翔時，簡直像一架架轟炸機飛掠空中。在地導遊將事先備好的魚漸次拋入水中，吸引喜食魚貨、海鮮內臟的黑鳶。老鷹在平臺上空集結盤旋，黑鳶們紛紛低飛水面觀察浮魚的動靜，顯得小心而謹慎。此時卻被守候一旁撿現成的鷺科鳥類捷足先登，眼明手快的夜鷺們，立刻飛撲水面入口獵物，大快朵頤一番。

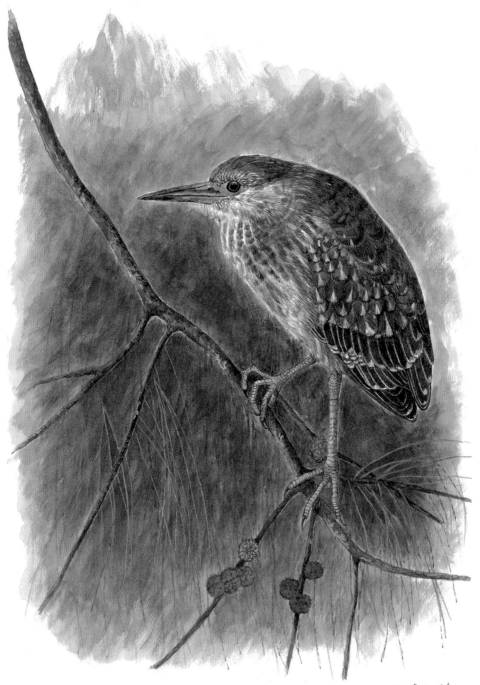

夜鷺未成鳥

　　打定主意獵食的黑鳶，從四面八方飛來搜尋水面，以堅定銳利的眼神偏著頭觀看，調整尾翼的傾斜幅度，以控制飛行的旋轉角度，緊接著放下縮在腹部的雙腳，以迅猛的速度轉身，俯衝水面瞬間將獵物手到擒來，一氣呵成的漂亮動作令人激賞。冷不防飛來了一隻空中搶匪，黑鳶與同類開展糾纏迴旋與翻滾動作，不斷上演著精采的掠奪戰。

　　一輪滿月掛在麻竹林梢的夜晚，蒼白的路燈映照著老化的建物。

　　寂靜的街上，小貨車、摩托車隨意停在路旁，一位阿公的左右手各牽著一個小兒走在路中央，一家門廊掛著大紅燈籠的新開幕店面已經打烊，門口有張寫著「檳榔」二字的紅紙立牌。妝點熱鬧的檳榔攤，令我聯想起清晨看到有幾輛貨車經過，車棚內坐滿採茶婦人，她們戴著以花布包裹的斗笠和身穿防曬護套的工作服，感覺愉悅並充滿活力，一路由產業道路開往阿里山鄉茶區。

　　冷清的大埔街，卻有行駛臺三線通往玉井的大臺南公車站牌。警察局前，一隻有著白色腹部的黑貓，坐在禁止停車的黃色網狀道路線上，用前爪磨蹭臉頰。從旅店出發來回兩公里的大埔街上，不論是住家或店面老闆，一律仰頭看電視連續劇；大埔市場對街的廟宇燈火通明；兩三家美髮院內，有正在剪髮或頭罩著烘髮機的顧客。

　　隔天，來到曾文水庫旁情人公園，在大埔鄉釣魚平臺的渡船碼頭搭乘免費的動力船筏。這些船筏主要是為了服務永樂村的居民，船上兩位戴遮陽帽、穿花衣的婦人，提著菜籃，連同摩托車一起推上船。行船間伴著噗噗的馬達聲，一面聽著她們訴說曾文湖畔的愛情島故事，一邊欣賞層巒疊翠與水面相映的山光水色，魚兒不時躍出水面，享受著悠然愜意的時光。這一段舟航雖然只消幾分鐘即可抵達對岸，對鄉民來說卻免去了長途奔波、繞行山路之苦，相當便利。

　　渡船駛近曾文水庫的山豬島水岸船塢時，遠遠望見土坡上有六、七隻野豬。聽說山豬島的野豬平時自由自在在山林生活，只要聽到船夫播放三大男高音的歌聲，就會趕忙來到岸旁，等待用餐。我們的渡船沒有播放高亢的歌曲，船頭噗噗的引擎聲仍吸引豬兒們前來等待食物。導遊舀了一盆麥片灑向被野豬們踐踏的黃土斜坡，野豬們蜂湧而至享用。

　　住在擁有山水及自然環境豐富的曾文水庫旁，感覺上是很悠閒的環境；但乘坐渡船的婦人卻抱怨自己生活的土地，是鳥不生蛋的地方。鄉民希望如詩如畫的風景可以帶來人潮，帶動經濟發展與繁榮，讓生活更加富足。

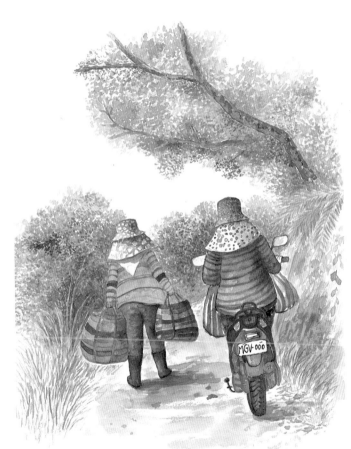

到大埔街上採買，
搭乘渡船回家的婦人

「國慶鳥」灰面鵟

　　雙十節後，沿著西部濱海快速公路南下至恆春半島。行車至雲林嘉義一帶，遠望著閃閃發亮的銀色湖泊，竟是一片片光電設施。挖土機鏟除蓊鬱的造林帶，植入排列有序的水泥柱與光電板，有些農地也變更為種電。宜人的田園風光，更迭成生硬的光電場，不禁令人憂心環境汙染與糧食自給率降低的問題。

　　陣風吹襲的夜晚來到恆春港口海邊，棋盤腳枝頭花朵盛放，花絲如煙火，散發淡淡清香。跟著夜觀團體見到隱身林投叢覓食的津田氏大頭竹節蟲，巧遇一隻背著殼的陸寄居蟹在步道緩緩移動；舒適溫度的海風夾帶滾滾風沙，接觸皮膚時有些微刺痛的感覺。冷不防，我的身子被一陣落山風吹移原地，著實領教到猛烈的南國風情。

　　隔天清晨五時十五分，月光投映在港口的溪水，閃爍著粼粼光點。站在天色昏暗的海垻大橋，倚著欄杆等待灰面鵟出鷹景況。從河岸叢林低飛出五六隻夜鷺開啟序幕，一隻隻白鷺鷥展開雪白的雙翼飛行，偕同黑色岩鷺飛往出海口。不久，從遠處溪畔的樹冠，灰面鵟陸續飛往空中，像狂風掃起一片片落葉，彷彿大聲宣告即將啟程的訊息。漸漸集結成群的灰面鵟像旋風往上空盤升，逐漸以螺旋狀繞圈，穿梭翻騰雲霧狂捲而上，沒入高空繼續南下菲律賓的旅程。一年一度的鳥況吸引許多賞鳥人，大夥兒專注地仰望天空，發出喜悅的驚嘆！

　　隨著日頭移升，一大早起鷹離境的灰面鵟，遇上尼莎颱風外圍環流影響，面臨更加嚴峻的考驗，體力不佳的灰面鵟紛紛返回半島叢林休憩。天空繼而出現漫天飄浮的鷹群緩升或降下，看似狂亂的群鷹其實是有脈絡地交錯飛行，好似繁忙交流的網路，正交換著各種資訊與情報。灰面鵟藉由氣流如乘坐電梯般攀升，有些落下山林樹叢；陽光投射猛禽們優雅轉身的腹面，彷如空中不斷撒下的瑩瑩亮片。仔細搜

港口溪畔
灰

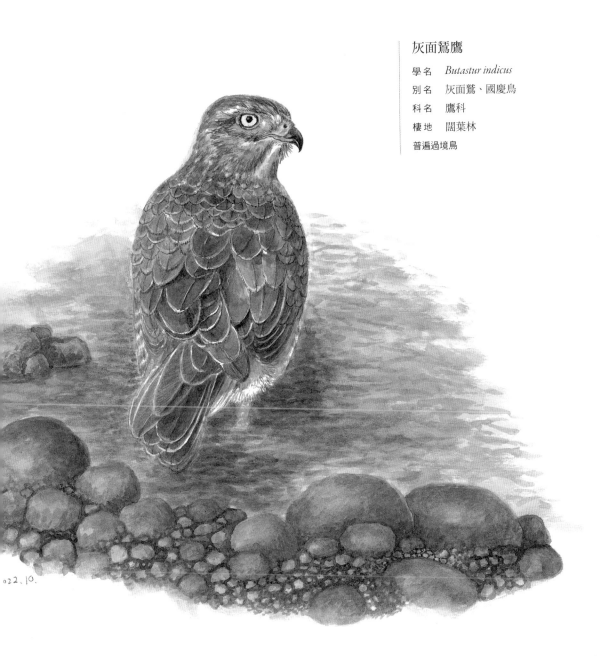

灰面鵟鷹

學名　*Butastur indicus*

別名　灰面鷲、國慶鳥

科名　鷹科

棲地　闊葉林

普遍過境鳥

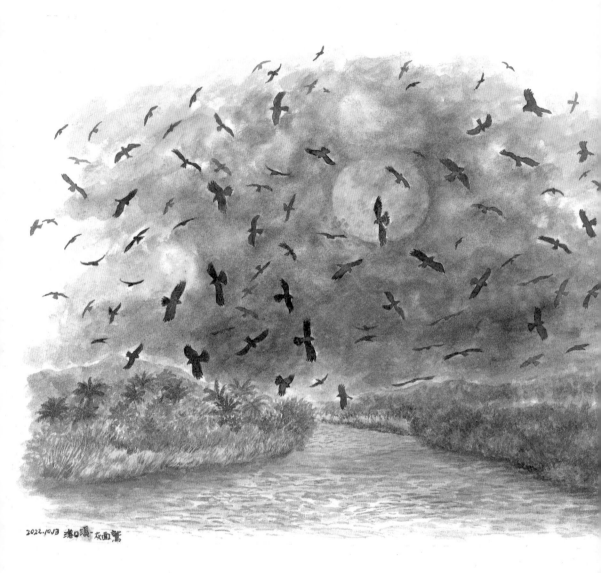

2022.10.13 黃昏 灰面鵟

尋溪畔叢林，即可發現灰面鵟停在椰子樹羽狀複葉的中肋休息，有的則佇立苦楝樹幹橫伸的枝條，儲備體力等待隔日清晨再度起身遠行。

　　賞了回頭鷹後，循著鄉間小路散步，欣賞田間隨風如湧浪的綠野草波。步入一條清幽小路，短短約二百來公尺的路程，褐色礫石灘淺流的港口溪，橫亙在路的盡頭。

　　步入港口溪畔樹林，陣陣強風穿梭林間，刺竹發出喃喃囈語，有時傳出敲敲打打的樂音。四周充滿動物的腥羶氣息，駝色乾燥的地面有鹿、山豬排遺；水岸泥灘有鹿科動物到溪邊喝水留下的腳印。對岸陡峭的山壁，臺灣獼猴家族正悠閒地或坐或爬上樹幹。不斷有灰面鵟從上空飛掠，一片片被狂風吹落的血桐、黃槿葉片在溪床滾動，刺竹落葉隨陣風翻飛。猛然間，灰面鵟穿梭樹林，輕快迴旋飛出樹冠空隙。我的視線透過溪畔隨風搖擺的甜根子草，驚喜發現一隻站在溪裡喝水的灰面鵟，牠那炯炯有神的眼睛和強壯的身軀令人震懾。灰面鵟明顯的白眉下有雙黃色眼膜的大眼，鼠灰色臉頰，頭頂有咖啡色縱紋延伸至後枕，白色喉部貫穿一道咖啡色紋路，一雙黃色的腳有褐色橫紋的羽毛。

　　陸續有滿載年輕人的吉普車涉水駛入溪床，沿著溪畔的礫石灘行駛，駕駛瘋狂甩盪車尾，讓遊客體驗乘車溯溪飆水的刺激快感，山谷充滿女孩驚嚇的尖叫聲。之後，再也不見灰面鵟的身影。

　　午後，聽從鄉民建議在山頂路觀賞落鷹，愈接近傍晚鳥況愈佳，從滿州鄉居民熱情分享灰面鵟的習性和故事得知，牠們雖已列被為保育類動物，卻仍因人們的口腹之慾而面臨被獵捕的威脅。林間不時響起企圖讓鷹群再度起飛的沖天炮，這正是人類接待疲憊遠遊客人的手段。

開展冠羽的戴勝

　　進入金山青年活動中心，一群以相機獵鳥的人士，正關注著戴勝的動向。有人說，兩隻在草坪的落葉堆；有人看到四隻在圍籬旁的樹叢活動；有的則在墳墓區圍牆樹枝上拍到牠的蹤影。一位慕名而來的中年男士向我打聽：「妳有看到『聖代』嗎？」

　　戴勝是一種稀有的鳥類，記得十多年前，我曾在北海岸的富貴角遠遠望見一隻，牠獨自在草地漫步，僅此一次。

　　我漫步至木麻黃林區，發現一隻專注在草地覓食的斑點鶇，牠毫不在意人們的關注，在草地上蹦蹦跳跳。猛然間，牠睜著凌厲的雙眼，撲向鬆軟的地面，以嘴喙叼起一隻肥大的幼蟲吞食。就在此刻，一隻中型鳥飛至我視線的仰角處，停落在大葉合歡的樹幹。我在內心驚訝地喊：「是戴勝！」牠那下彎的長嘴喙尖端，有些微分離，好像品質不佳損壞的鉗子；米橘色的頭冠，彷彿抹上髮膠定型，收攏在頭頂，像是為了參加時尚宴會而特殊設計的髮型；肩羽連接翅膀的黑白相間羽色，宛如一襲米褐色搭配黑白寬條紋的連身長禮服，別緻又獨特。

　　突然間，這隻背對著我的戴勝，開展扇子般美麗的頭冠，好像紅磨坊大腿舞女郎頭上的羽飾。雖然僅短暫展現頭冠，卻讓我無比驚豔。

　　隔年和朋友拜訪金門戰地。水頭聚落的老房子，在半睡半醒的晨光中逐漸甦醒，我挨著飽經歲月、厚實堅固的牆垜穿梭屋舍，以輕緩的腳步流連巷道，感受古厝寧靜恬適的氛圍。燕尾式屋脊上空，一隻隻斑鳩呼嘯而過，鵲鴝停佇在屋簷邊際，察覺異狀旋即以敏感輕巧的身影飛離，一對麻雀站在屋脊上專注理羽，彷彿裝飾燕尾脊頂的仙人走獸。

　　臺灣不易見到的冬候鳥戴勝，在此處的古厝正脊上停駐了兩、三隻，其中一隻綻開參差不齊的扇形頭冠，在斑駁的瓦片上踱步，其餘則

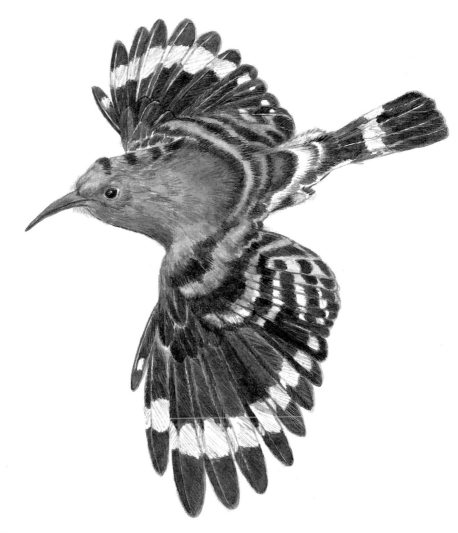

戴勝

學 名　*Upupa epops*

科 名　戴勝科

棲 地　開闊的草地、公園、樹木稀疏的林地中

不普遍過境鳥（金門地區為普遍留鳥）

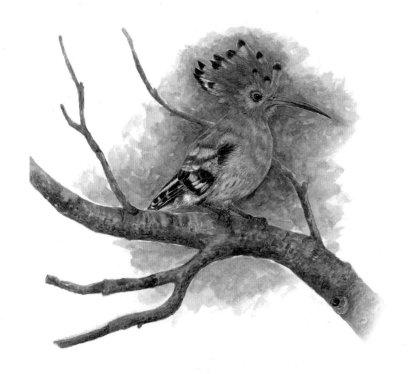

在燕尾脊邊的溝槽啄食；忽然，戴勝們似乎起了衝突，追趕、驅離同伴後，收攏起頭冠紛紛起飛。

一落落整修過的閩式建築老屋，有如貴氣的夫人，輝煌中帶著沉穩，散發知性與安詳，有幾戶擁有紅瓦石牆與堅毅門面，從窗口隱約窺見殘破的中庭，堆滿頹廢的的木梁和窗櫺，風中夾雜陳舊與霉溼的氣息，這裡是戴勝覓食昆蟲、蚯蚓、蜘蛛與築巢的環境。

後記｜從野花散步走進野鳥的路徑

　　山林散步發現豐美的自然。以畫畫記錄隨季節綻放的花朵、奇妙果實與種子的日常，漸漸從描繪植物的主題，逐步加入生活中遇見的鳥類。平時進行植物繪圖時，可以一邊觀察一邊慢慢畫，可遇不可求的鳥類，對我而言則必須參考照片繪製。所幸認識幾位拍鳥前輩，分享精美的照片供我參考。儘管每張相片都相當清晰，作畫時，我卻無法掌握鳥的形體大小與現場氛圍。

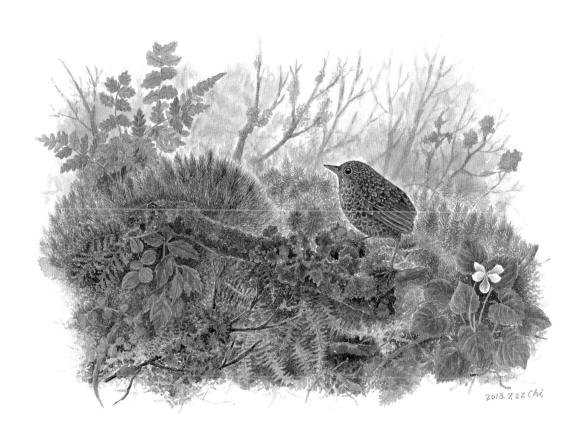

2013. 7. 22 Chi

開始拍鳥後，樹林裡、陽臺、城市，無所不在的鳥音，總會引起我關注的興味，就像上了發條般，留意鳥的行跡。經常為了追蹤鳥的動靜而步入野地探險。一次和妹妹與姪兒來到蘭陽溪出海口，我走近水岸踩入泥淖，雙腳竟無法動彈並緩緩下沉，姪兒覺得有趣，也故意踏入險境，妹妹橫放漂流木在爛泥上我們才得以脫身。請先生帶我到五結拍攝黑尾鷸，陷入沼澤滿身沾滿黑泥，像個泥人兒。一次在科學園區觀察黑翅鳶，不小心踩空掉入深及胸口的水渠，還好僅些微擦傷。

　　在野地觀察，常有許多令人難忘的場面。為了拍攝鳳頭燕鷗，有時得像突襲的士兵在沙灘上匍匐前進；雖然熱騰騰的沙灘，讓汗水流進眼中模糊了視線，濡溼的棉質襯衫，留下一道道彷彿浪花的鹽漬痕跡。種種賞鳥體驗，雖然跌跌撞撞、狼狽不堪，心靈卻得到莫大的滿足與喜悅。

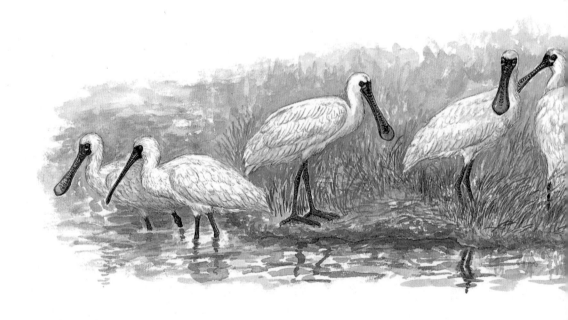

感謝春山總編輯瑞琳，應許我以散步般的緩慢節奏進行創作。讓我有機會出版累積了十年的畫作與紀錄。謝謝編輯君佩極具耐心與用心，和我來回討論書中的諸多細節，以及王梵給我的許多文字建議。感恩林大利老師幫忙細心審定。感謝鄭明進老師的持續關照。回宜蘭總不厭其煩載著我巡水田拍鳥的先生，爸爸和妹妹一家人也陪我一起體驗賞鳥樂趣；淑惠、耀棟伉儷給我的全力支持。特別感謝寶玉、妙蓉、惠珠、永琛、介鵬、靜芬與已故華仁老師的帶領和資訊分享。拍鳥前輩永福，伯樂與競辰老師給我參考的精采鳥照，令我作畫更加順利。謝謝聖忠伉儷及傳琳叔叔對公公的照應。經常一起線上聊天的麗珺和麗瓊，激發我好多創作靈感。最後感謝形形色色的野鳥，讓我可以記錄、描繪生活中的野鳥散步。

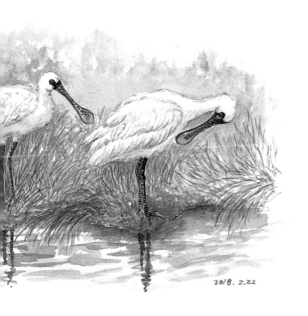

春山之聲 041

野鳥散步
Walk for the wild birds: Leigi's drawing book

作者／繪者	林麗琪
總編輯	莊瑞琳
責任編輯	夏君佩
內文鳥類資料審定	林大利
行銷企畫	甘彩蓉
封面設計	謝佳穎
內文排版	陳靖玥
法律顧問	鵬耀法律事務所戴智權律師

出版　　　　春山出版有限公司
　　　　　　地址　116臺北市文山區羅斯福路六段297號10樓
　　　　　　電話　(02)2931-8171
　　　　　　傳真　(02)8663-8233

總經銷　　　時報文化出版企業股份有限公司
　　　　　　電話　(02)23066842
　　　　　　地址　桃園市龜山區萬壽路二段351號
製版　　　　瑞豐電腦製版印刷股份有限公司
印刷　　　　搖籃本文化事業有限公司

初版　　　　2022年12月
定價　　　　780元

國家圖書館出版品預行編目（CIP）資料

野鳥散步 = Walk for the wild birds : Leigi's
drawing book/林麗琪作.繪. -- 初版. -- 臺北市：
春山出版有限公司, 2022.12
　　面；　公分. -- (春山之聲；41)
ISBN 978-626-7236-01-7(平裝)

1.CST: 水彩畫 2.CST: 畫冊

948.4　　　　　　　　　　111017951

填寫本書線上回函

EMAIL SpringHillPublishing@gmail.com
FACEBOOK https://www.facebook.com/springhillpublishing

All Voices from the Island

島嶼湧現的聲音